世界名畫家全集　何政廣主編

莫莉索 Berthe Morisot

鄧聿檠◉編譯

a
藝術家出版社

國家圖書館出版品預行編目（CIP）資料

印象派優雅女畫家：莫莉索 /
何政廣主編；鄧聿檠編譯. -- 初版. --
臺北市：藝術家, 2014.01
256面；23×17公分. --（世界名畫家全集）
譯自：Berthe Morisot
ISBN 978-986-282-121-3（平裝）
1.莫莉索(Morisot, Berthe, 1841-1895) 2.畫家
3.傳記 4.法國

940.9942 103000435

世界名畫家全集
印象派優雅女畫家

莫莉索 Berthe Morisot

何政廣 / 主編　　鄧聿檠 / 編譯

發行人　何政廣
總編輯　王庭玫
編輯　　林容年
美編　　王孝嫄
出版者　藝術家出版社
　　　　台北市重慶南路一段147號6樓
　　　　TEL：（02）2371-9692～3
　　　　FAX：（02）2331-7096
　　　　郵政劃撥：01044798 藝術家雜誌社帳戶

總經銷　時報文化出版企業股份有限公司
　　　　桃園縣龜山鄉萬壽路二段351號
　　　　TEL：（02）2306-6842
南部區域代理　台南市西門路一段223巷10弄26號
　　　　TEL：（06）261-7268
　　　　FAX：（06）263-7698
製版印刷　欣佑彩色製版印刷股份有限公司
初版　　2014年1月
定價　　新臺幣480元

ISBN　978-986-282-121-3（平裝）

法律顧問蕭雄淋

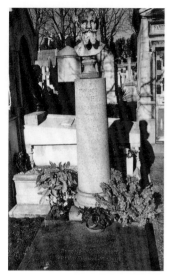

貝爾特‧莫莉索及馬奈
一家之墓（上圖）

1900年代位於費康的一
幢別墅（右上圖）

偉伯路40號。與茱莉前往離馬拉美住家不遠處的瓦勒凡（Valvins）。9月至10月，以一幅肖像畫作品參加於勒布拉‧德‧布特維畫廊所舉辦的「下個世紀的容顏」特展，馬奈、塞尚、高更、梵谷、拉法耶利等人亦有作品展出。10月30日，再度前往吉維尼拜訪莫內。

1894　　五十三歲。於布魯塞爾「自由美術沙龍展」展出四幅作品，並偕同茱莉一同前往比利時。3月，購入杜勒（Duret）於喬治‧布提藝廊出售的馬奈作品，該幅畫作後又轉為盧森堡美術館館藏，即為〈身著宴會服的女子〉。夏季於布列塔尼渡過。

1895　　五十四歲。茱莉始病，然貝爾特於看護女兒的過程中亦染病，最終於3月2日，於偉伯街的家中過世，貝爾特‧莫莉索下葬於帕西墓園，身旁則為其夫，以及愛德華‧馬奈。

1896　　3月5日至23日，於杜杭－魯耶藝廊舉辦莫莉索身後回顧展，該展係由馬拉美、竇加、莫內及雷諾瓦共同籌畫而成，且展覽畫冊序言由馬拉美執筆。

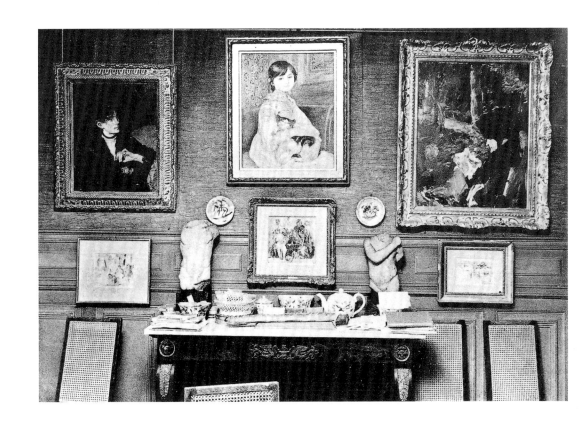

始成為茉莉・馬奈之教師。喬治・勒康特（Georges Lecomte）撰「以杜杭－魯耶之藏品論印象派藝術」（*L'Art impressionnsite, à travers la collection de M. Durand Ruel*）一書，並於其中以一章節論莫莉索之創作。5月25日至6月18日，位於布索與瓦拉屯藝廊之莫莉索個人展開幕，受媒體關注、喜愛，且售出〈牛奶碗〉、〈鵝〉、〈維綸達河〉、〈布洛涅森林一景〉等作。

1893　五十二歲。5月，前往比利時安特衛普參與延續二十人展模範而舉辦的第二屆藝術協會展（Association pour l'art），其中一幅作品〈露西・雷昂小姐畫像〉被收錄於展覽圖冊之中。雷諾瓦完成貝爾特與女兒的肖像作品。6月，應畢沙羅之邀，於倫敦新英倫藝術俱樂部（New English Art Club）展出作品。遷居至

茉莉・馬奈住處餐廳一隅，左側與中間掛著的是馬奈所作之**〈持扇的貝爾特・莫莉索像〉**，雷諾瓦繪之**〈茉莉・馬奈與貓〉**，兩幅作品皆於2000年進入官方收藏。

尤金‧馬奈一家於
布吉瓦（左圖）

青年時期的茱莉
（右圖）

1889	四十八歲。2月，尤金‧馬奈之小說作品「受害者！」始連載於日報之中。

1889　　　四十八歲。2月，尤金‧馬奈之小說作品「受害者！」
　　　　　始連載於日報之中。

1890　　　四十九歲。5月7日，與卡莎特結伴前往美術學院觀
　　　　　賞日本特展，於展後二人皆嘗試進行彩色版畫創
　　　　　作未果，不若卡莎特後仍保存部分作品，貝爾特則
　　　　　將之全數摧毀。7月13日，與馬拉美一同前去吉維
　　　　　尼（Giverny）拜訪莫內。貝爾特‧莫莉索於該年始
　　　　　病，為風濕性關節炎所苦。

1891　　　五十歲。婉拒來自布魯塞爾二十人展的參展邀約。4
　　　　　月，印象派畫展於杜杭－魯耶藝廊中舉辦，貝爾特於
　　　　　其中貢獻了十一幅創作，而於開展之前即獲西奧多‧
　　　　　德‧維茲瓦以「兩方世界中的藝術」為題撰寫報導並
　　　　　談及其作。受畢沙羅之邀於倫敦展出作品。夏季於梅
　　　　　西（Mézy）渡過，雷諾瓦則偕同妻子拜訪。

1892　　　五十一歲。婉拒來自布魯塞爾二十人展的參展邀約。
　　　　　再度嘗試彩色版畫創作，現今僅存〈六孔豎笛〉一
　　　　　作。雷諾瓦完成〈茱莉與貓〉，貝爾特則以直刻技
　　　　　巧完成複製版畫。4月13日，喪偶。史蒂芬‧馬拉美

1886	四十五歲。1月，參觀雷諾瓦工作室，並於該處欣賞到了雷諾瓦的知名作品〈浴女〉。2月，婉拒來自奧克塔夫‧茅斯，欲請莫莉索加入的布魯塞爾「二十人團」的邀約，起因為其中參與畫家尚－法蘭索瓦‧拉法耶利（Jean-François Raffaëlli）、卡莎特等人的推薦，最後莫莉索以不收錄入展覽圖冊的方式於其中展出了多幅作品。4月10日至28日，杜杭－魯耶於美國紐約國家設計學院展出了九幅莫莉索的作品。3月15日至6月15日，莫莉索以十四幅作品參加第八屆印象派畫展，該年畫展由馬奈、竇加、卡莎特及魯埃等人贊助。6月，為姪女兼學生的寶拉‧哥比雅（Paule Gobillard）向羅浮宮館長申請入館臨摹許可。12月至隔年1月，參與「獨立期刊」（*Revue indépendante*）所舉辦之畫展，其中同時亦展出馬奈、畢沙羅予其子魯西昂‧畢沙羅、秀拉、西涅克、拉法耶利、路易‧昂克坦（Louis Anquetin）等人之畫作。
1887	四十六歲。以五件作品參加於布魯塞爾舉辦的「二十人沙龍展」。5月8日至6月8日，以七件作品參與於喬治‧布提藝廊中舉辦的國際展，展出作品包括一尊茱莉的半身像。前往法國圖賴訥地方（Touraine）及薩爾特省（Sarthe）旅遊。尤金‧馬奈於該年始撰寫其小說「受害者！」（*Victimes!*）。接受獨立期刊負責人艾德華‧杜賈丹（Edouard Dujardin）委託，與竇加、雷諾瓦、莫內一同負責史蒂芬‧馬拉美之詩集插圖，然最終僅雷諾瓦的作品問世。
1888	四十七歲。5月25日至6月25日，於巴黎杜杭－魯耶之畫廊中舉辦了印象畫展，莫莉索則於其中展出五幅作品，而5月時於紐約之杜杭－魯耶藝廊中亦舉行了印象派特展。參觀西奧‧梵谷（Théo van Gogh）所舉辦之馬奈展。自秋天至隔年春天旅居於尼斯東北部之西米耶區（Cimiez）。

呈現尼斯風光的明信片

呈現梅西風景的明信片,
約攝於1900年。

亦著手策畫將於隔年展開的馬奈回顧展。

1884　四十三歲。1月5日,馬奈身後回顧展於美術學院展開。2月,夫妻二人於馬奈身後購下後者的八幅油畫作品、兩幅粉彩,以及數張素描與版畫創作。為紀念馬奈,貝爾特將〈準備駛向福克斯通的氣船〉贈予寶加,而〈樹下〉一作則被贈予畢沙羅。最後一次在布吉瓦渡過夏季。

1885　四十四歲。前往荷蘭與比利時旅遊。

布洛涅森林瀑布

布洛涅森林內的湖泊

杜杭－魯耶出借數幅貝爾特德作品，並展出於英國倫敦的瑪莉約藝廊（Marriott Gallery）。於布吉瓦渡過夏日時光，並待到冬季。馬奈完成畫作〈坐在水壺上的茉莉〉。

1883　　四十二歲。4月30日，馬奈辭世。貝爾特・莫莉索於倫敦展出三幅畫作。一家於布吉瓦渡過暑假。冬天，莫莉索與夫婿尤金居住於後者聘人興建的私人寓所內，該寓所後亦接待過雷諾瓦、竇加、莫內、卡玉伯特、普維・德・夏凡納、惠斯勒、杜雷等人，同時，兩人

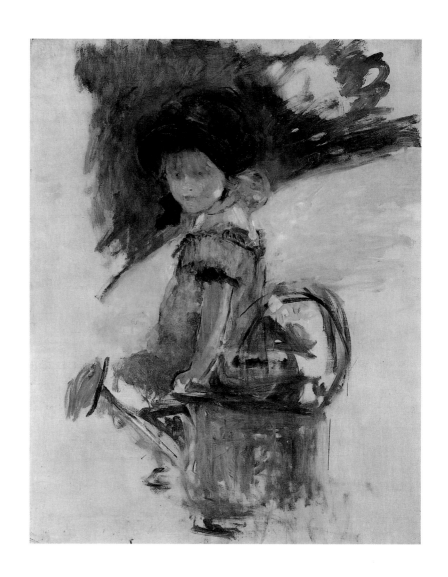

愛德華・馬奈
坐在水壺上的茱莉
1882　油畫畫布
100×81cm
私人收藏

房舍。7月，杜杭－魯耶出售莫莉索的一幅名為〈梳妝的女人〉之作品予紐約藏家。夏季於布吉瓦，冬季前往尼斯，並與夫婿及女兒前往義大利熱納亞、比薩，以及佛羅倫斯旅遊。

1882　四十一歲。於尼斯待到同年4月，而馬奈則先行返回巴黎。夫妻二人預借了三千法郎協助舉辦印象派畫展，而貝爾特則於該年3月開展之時展出十二幅作品。4月，波提耶（Portier）以三百法郎轉手貝爾特之粉彩作品〈莫荷庫爾小鎮〉予布蘭登（Brandon）。6月，

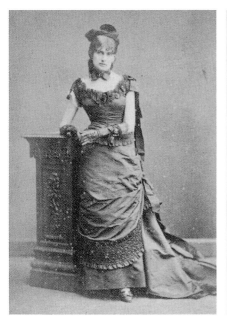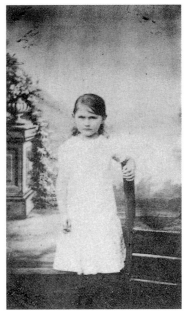

1877年拍攝的貝爾特‧
莫莉索照片，由路特林
格（Reutlinger）攝，屬
私人收藏。1876年因
母喪，她身著喪服（左
圖）

孩提時代的茱莉（右
圖）

馬奈的婚禮所贈與之作品。於莫荷庫爾渡過夏季。12
月經歷母喪，遷居至愛伊露大道9號。

1877　三十六歲。以十二幅作品參與第三屆印象派畫展。杜
杭－魯耶向貝爾特買下〈梳妝〉一作。

1878　三十七歲。6月5日，豪斯雪德出售〈梳妝的女人〉，
並由美國籍畫家瑪莉‧卡莎特購藏購藏。11月14日，
馬奈與莫莉索的長女茱莉‧馬奈出生。

1879　三十八歲。馬奈送了莫莉索一盒新的粉彩。第四屆印
象派畫展舉辦，但此次莫莉索並未參展。前往法國烏
爾加特（Houlgate）及波茲法（Beuzeval）。

1880　三十九歲。2月11日，售出〈穿衣鏡〉一作。以
十五幅作品參加第五屆印象派畫展。夏季於布吉
瓦（Bougival）、烏爾加特及波茲法渡過。馬奈於該年
繪製了一幅女兒茱莉的畫像，年底則贈予莫莉索一具
畫架以利她進行創作。

1881　四十歲。第六屆印象派畫展，貝爾特‧莫莉索以七幅
作品參展。夫婦二人購入一處土地並開始興建自己的

愛德華·馬奈之像（左
圖）

愛德瑪·莫莉索，於婚
後冠夫姓改名為愛德
瑪·波緹庸。（右圖）

或尤金·馬奈即指愛德華·馬奈），並於同年12月22
日成婚。

1875　三十四歲。瑪伽羅為貝爾特的油畫作品擔任模特兒。
3月24日，與雷諾瓦、莫內及西斯萊等人一同參與於
巴黎德魯奧拍賣行舉辦的印象派作品拍賣會，她更於
其中以〈室內〉一作得到最高的讚譽，該作最後由豪
斯雪德購得。亨利·魯埃（Henri Rouart）於該年購
得貝爾特的一幅水彩作品。於巴黎西北方的熱納維
耶（Gennevilliers）的夫家度過春天。夏季前往英國旅
遊，返回法國後與丈夫馬奈遷居至吉夏路。同年前往
康培（Cambrai）與莫荷庫爾拜訪姊姊伊芙與愛德瑪。

1876　三十五歲。豪斯雪德於巴黎德魯奧拍賣行賣出貝爾
特的兩幅作品，其中一幅為〈自夏瑤宮高處所見
之巴黎景緻〉。版畫家馬賽琳·德布丹（Marcellin
Desboutin）為貝爾特創作了一幅肖像作品。以十六幅
作品參加第二次印象派畫展，並出借展出竇加為其與

貝爾特・莫莉索位於巴
黎富蘭克林路的住宅

1873 　　三十二歲。3月，杜杭－魯耶向之購下〈海堤〉一作，
　　　　並將之前以五百法郎購入的〈自夏瑤宮高處所見之
　　　　巴黎景緻〉以七百五十法郎轉售予藏家恩尼斯・豪斯
　　　　雪德（Ernest Hoschedé）。杜杭－魯耶於倫敦展示貝
　　　　爾特的作品〈搖籃〉。4月，莫莉索一家移居至帕西
　　　　鎮吉夏路7號。6月，亞爾佛雷德・史蒂文斯（Alfred
　　　　Stevens）自杜杭－魯耶處購得貝爾特・莫莉索之作
　　　　品〈布爾錫耶女士與其女畫像〉。馬奈於該年沙龍展
　　　　展出參照貝爾特作品所繪之〈憩〉。於波緹達勒（Les
　　　　Petites-Dalles）及費康完成〈閱讀〉（亦稱〈綠
　　　　蔭〉），夏季亦於費康展出多幅作品。夏季，與愛德
　　　　瑪前往大巴黎法蘭西島地區的莫荷庫爾，並於該地完
　　　　成了〈捉迷藏〉一作。

1874 　　三十三歲。1月24日，經歷喪父之痛。4月15日至5月
　　　　15日，參與印象派第一次展覽。5月，遭受沙龍展拒
　　　　絕，因此未有作品展出。夏季與愛德瑪前往莫荷庫爾
　　　　與費康，並在費康與馬奈一家見面。與尤金・馬奈訂
　　　　婚（為愛德華・馬奈的弟弟，文中若未註明尤金，抑

246

亞梅・米耶
貝爾特淺浮雕像 1864
巴黎梅吉錫提岸路14號
藏

識皮埃爾・普維・德・夏凡納。5月，於沙龍展展出一
幅作品。於波爾多藝術同好會（la Société des amis de
l'art de Bordeaux）展出一幅靜物作品。於羅浮宮臨摹
魯本斯的作品〈瑪麗・德・美第奇抵達馬賽〉。

1869　二十八歲。1月4日，受邀參加杜樂麗宮晚宴。將〈洛里昂海
口一景〉一作贈予馬奈。4至5月，為眼疾所苦。竇加
為其姊伊芙・莫莉索分別以油彩與粉彩繪製了兩幅畫
像，其中粉彩一作展出於隔年沙龍展。馬奈於沙龍展
展出〈陽台〉一作。

1870　二十九歲。送兩件作品參加沙龍展。法國與普魯士之
間的戰役爆發，巴黎遭受圍城，貝爾特於該年受肺炎
所苦，居住於父母位於帕西鎮的住所。

1871　三十歲。7月，經由馬奈引薦結識了藝術商人保羅・杜
杭－魯耶，後者並買下了貝爾特的四幅作品。經常前
往亞梅・米耶工作室拜訪。

1872　三十一歲。馬奈完成〈手持紫羅蘭花束的貝爾特〉，
貝爾特則於沙龍展展出其粉彩作品——〈愛德瑪
像〉。在其姊伊芙陪同下前往法國西南部聖讓德
呂（Saint-Jean-de-Luz）渡假，後順行至西班牙。

1865　　二十四歲。父親於富蘭克林路的花園中為貝爾特與愛
　　　　德瑪建造了一間工作室。貝爾特始臨摹羅浮宮中彼
　　　　得・保羅・魯本斯（Peter Paul Rubens）之創作。5月，
　　　　以烏底諾與吉夏學生身分送件參加沙龍展。

1866　　二十五歲。5月，以兩件作品參加該年度沙龍展。在柯
　　　　洛邀請之下參加凡爾賽沙龍展。

1867　　二十六歲。參加沙龍展及卡達藝廊（Galerie Cadart）
　　　　展出。

1868　　二十七歲。經由亨利・范丹－拉突爾介紹結識馬奈，
　　　　後貝爾特為馬奈一作〈陽台〉擔任模特兒，同年亦結

康乃莉‧莫莉索，貝爾特‧莫莉索之母。（左圖）

提布斯－愛德門‧莫莉索，貝爾特‧莫莉索之父。（右圖）

1860-1861　十九至二十歲。與父母遷居至祖父母家附近的富蘭克林路12號，並始向柯洛學畫。

1861　二十歲。於阿弗雷城（Ville-d'Avray）度過夏日假期，持續跟隨柯洛創作。

1862　二十一歲。於庇里牛斯山區度假。

1863　二十二歲。在柯洛的介紹下，愛德瑪與貝爾特始向阿基里斯‧烏底諾（Achille Oudinot）習畫。

1864　二十三歲。遷居至富蘭克林路16號，莫莉索一家於此居住至1873年4月。以烏底諾與吉夏學生身分首次送件參加沙龍展。與家人前往諾曼地度假，並租下畫家里昂‧里耶斯納（Léon Riesener）的磨坊，貝爾特‧莫莉索從里耶斯納的筆記本中學習繪畫技巧。返回帕西鎮後，里耶斯納為貝爾特引薦了雕塑家瑪伽羅（Marcello），兩人遂成為至交。向亞梅‧米耶（Aimé Millet）學習雕塑，米耶隨後以貝爾特為謬思作美集薛西街一處建築表面之橢圓浮雕像。

貝爾特·莫莉索年譜

貝爾特·莫莉索攝於
1894年

貝爾特·莫莉索簽名式

| 1841 | 貝爾特·莫莉索於1月14日出生於法國中部的布爾日，全名為瑪莉－寶琳·貝爾特·莫莉索，為家中的第三個女兒。 |

1841　　　貝爾特·莫莉索於1月14日出生於法國中部的布爾日，全名為瑪莉－寶琳·貝爾特·莫莉索，為家中的第三個女兒。

1852　　　十一歲。隨家人落腳於當時尚未歸併入巴黎的帕西鎮（Passy）。母親在作曲家喬奇諾·羅西尼（Gioachino Antonio Rossini）的建議之下將貝爾特與姊姊伊芙送往鋼琴家史塔梅西（Camille-Marie Stamaty）處向之學習樂理，並於史塔梅西家中看見一幅安格爾的作品。

1855　　　十四歲。因母親希望三個孩子皆能於父親生日時送一幅作品予父親，因此將貝爾特與其姊愛德瑪共同送往向休卡涅習畫。

1857　　　十六歲。向甫完成奧特伊教堂中一幅巨幅繪畫的喬瑟夫·吉夏學畫。

1858　　　十七歲。與其姊愛德瑪在吉夏的指導下首次完成臨摹羅浮宮內提香、威羅內塞等人的作品，兩人亦於此時結識了藝術家菲力克斯·布拉克蒙與亨利·范丹－拉突爾。

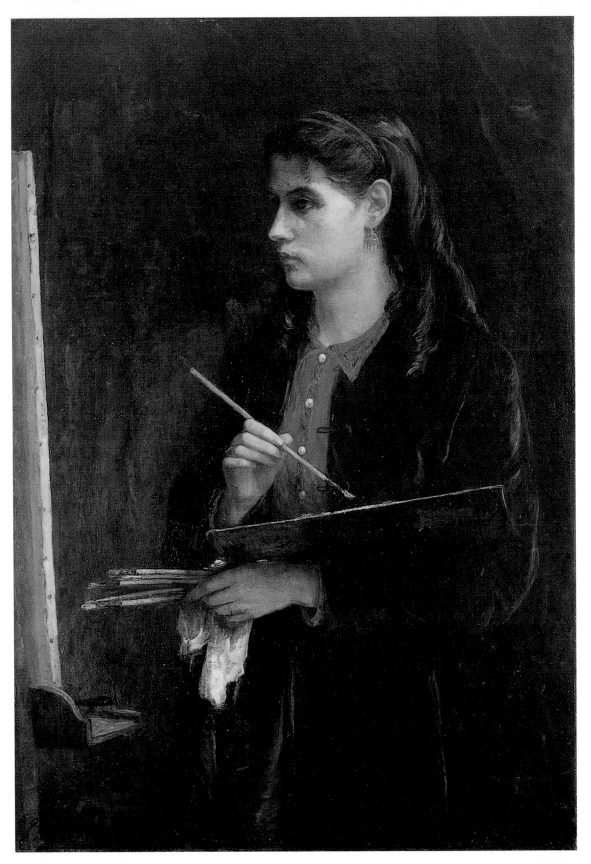

歷山大明確指出雖在莫莉索前期作品中可些微嗅出馬奈的影響，但卻未掩蓋住她的個人特質，故才能後期如花般綻放。藝評安德烈‧梅烈李歐（André Mellerio）補充道：「（莫莉索的才能）反映於她的性格之上，莫莉索女士保有著雙重的面向，一為其本人，另一層面則是藝術家。兩相交融成一獨特的個體。」「她似（印象派風潮）其他畫家一般醉心於研究明亮的色彩變化、整體氣氛展現，並共享對於光線的執著，然如同馬奈、竇加、雷諾瓦等人，莫莉索的作品亦是出自底心情感與個人之步伐。」拉魯‧賽爾達亦認為莫莉索雖承接於馬奈，然能夠不為之所縛綁；「在個人的表現，以及以女性觀點出發對於品味的詮釋，您可於貝爾特‧莫莉索女士的作品中發現馬奈的教理。……她竭盡所能地呈現無法觸知的氛圍，講述人與景在浸透於日曦中的絕美變化。」故法蘭索瓦‧堤柏－希頌（François Thiébault-Sisson）稱其作為不遜於藝界大師的作品，開啟承先啟後的可能：「她以無懈可擊的精準、無可比擬的清新與全然的感染力描繪出光影戲法，以及色調的細微變化，故她所留下的作品即為大師之作。」

「貝爾特‧莫莉索最為獨特之處在於她享受繪畫，也畫下自己的生活，以觀察取代行動，一種以光為出發之創造意志，彷彿皆為維繫生活自然且必要之事。」保羅‧瓦樂希曾說。莫莉索以女性靈魂向深處探尋，帶著全然的創造力征服複雜的現實，並於其中挖掘出詩意。至今，我們仍能自堤柏－希頌於《時代報》（Le Temps）發表的評論中反覆咀嚼出莫莉索的韻味；「莫莉索的回顧展充滿魅力……得以為許多人帶來啟發……只消前往杜杭－魯耶藝廊親身感受，無任何詰屈聱牙的艱深基礎，魅力即於瞬間湧現。不論是油畫或粉彩、鉛筆素描抑或紅粉筆創作，皆以流暢且其滲透性的語言傳達至我們的眼中。這是現代女性所吟唱出的女性化詩篇，綴以發自內在的優雅，演繹出與眾不同的卓越。」而以其創作特色著眼，不僅能夠體會該名女性藝術家於藝術史中的發展路程，更為深刻之處在於能夠擴大感受印象畫派畫作的精髓，以及創作的真切，最終於詰問時進行更為透徹的反思。

愛德瑪‧莫莉索
作畫中的貝爾特‧莫莉索 約1865
油畫畫布
100×71cm
私人收藏（右頁圖）

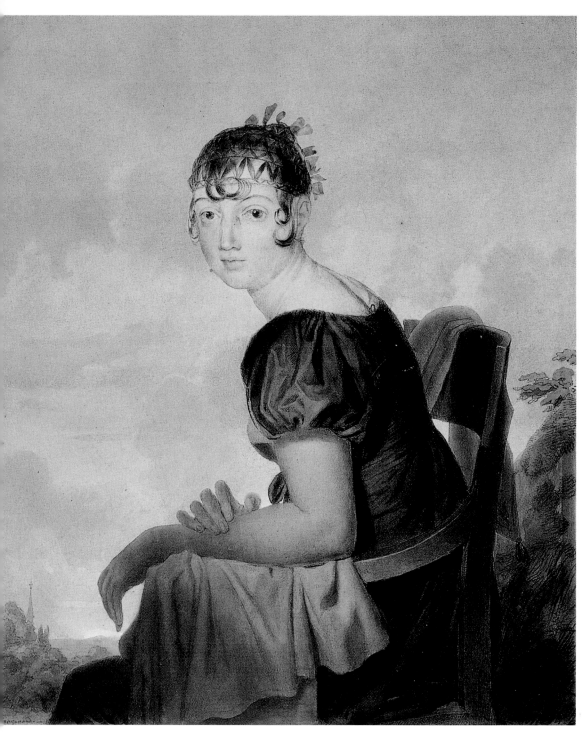

伊華里斯‧福拉歌納　**貝爾特‧莫莉索小姐像**　羽毛筆、墨、鉛筆　32×38cm　私人收藏

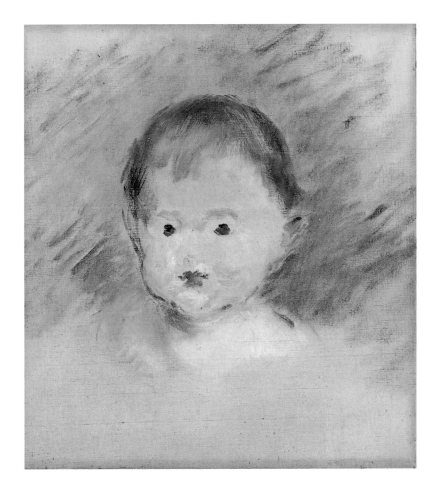

愛德華‧馬奈
嬰兒時期的茱莉‧馬奈
1879　油畫畫布
36×33cm　私人收藏

到：「貝爾特‧莫莉索是一名真正的藝術家，然因她不鋪張、不誇耀，故使自己的名字較不為人所知。在杜杭－魯耶畫廊集結了她主要的作品，且於其中發散出一迷人的個人特質。……僅是欣賞她的作品，我們無從得知她創作的歷程，然這確實是18世紀（創作）的現代化呀！於此理應該向之展現在她在世時未得以獲得的敬意。」不僅是前述提及較具知名度的報社，期刊如《政治及文學誌》（*La Revue politique et littéraire*）、《百科全書誌》（*La Revue encyclopédique*）、《藝術雜誌》（*La Revue artistique*）、《藝術觀察家》（*Le Moniteur des arts*）等，都接連以專題報導莫莉索的身後回顧展。而在多數的文章中，自馬奈的影響走向獨立創作的軸線亦為眾筆者一大解析的重點，亞森‧亞

Fig. 4. Couverture de *l'Art dans les deux mondes*, collection particulière.

「兩方世界中的藝術」
一刊封面

貝爾特・莫莉索身後回顧展

　　最終，彷彿為呼應《藝術與珍品記事》一文中的期待，藉由1896年的身後回顧展使更多人有機會了解貝爾特・莫莉索，並給予大眾完整審視其作、體會藝術創作精神的機會。保羅・吉哈（Paul Girard）於法國漫畫日報《喧鬧報》（*Le Charivari*）寫

特手法有所探討並讚曰：「陽光於此被意志與創造魔法之手解析並轉化」，且進一步肯定莫莉索於構圖上的造詣與不懈的實驗精神；「她是少數能夠實踐繪畫所有面向的創作者，無論是經過多方觀察的實體，抑或纖細、浮略的現下——皆是一種全然女性的創作。」而藝評拉魯‧賽爾達（Raoul Sertat）亦援引傑弗伊之序文解析莫莉索的創作，表示：「光，從過往至今皆為貝爾特‧莫莉索女士創作的最終標的與存在之理。」

同時，阿爾弗雷德‧德‧洛斯塔洛（Alfred de Lostalot）於《藝術與珍品記事》（*La Chronique des arts et de la curiosité*）發表對於展中作品的觀察：「（莫莉索的作品）以一種女性本能構築出鮮見、彷彿重現馬奈之印象派創作之細緻整體，也飽含了特殊的優雅品味。」

1895年，貝爾特‧莫莉索辭世，然此時的她已不若往昔，回顧其以畫筆追逐光影的漫長旅程，評論家與藝術家的緬懷與讚詞無疑是對她創作的直接肯定。「她的作品是女性化的創作，美好、纖細、且十足的優雅。時至今日再次讀到過往對於如此傑出、細緻的作品之評論，我們感到非常震驚，因她的畫作是印象主義藝術的無上表現。」傑弗伊寫到；後《藝術與珍品記事》亦刊載了一篇追憶莫莉索之報導：「她的藝術集結了力量與精巧，意即縱使筆觸粗獷有力，然輕淺的選色卻展現出濃厚的女性氛圍。總的來說，貝爾特‧莫莉索在她無論是人像、風景，或室內景物風俗畫作品中，自整體畫面至色彩調和等處，皆展現出高度的和諧。……而自1892年於固彼爾藝廊展覽起，大眾亦開始留意到貝爾特‧莫莉索的才華，以及其真切的個人特質。」並於文末表示希望能舉行一身後回顧展，以紀念這位「甫逝去的前衛創作者」。根據亨利‧諾克（Henry Nocq）的說法，貝爾特‧莫莉索更是「能夠證明於該世紀女人可以成為偉大的創作者的唯一女性。」而於跨英吉利海峽的對岸，英國藝術圈也同樣地震驚於莫莉索的離去，《藝術報》（*The Art Journal*）將她視為「法國所催生最具才華的女性藝術家之一」，且鋪墊出一條屬於自我，高雅無比且深沉的藝術之路。

莫莉索則彷彿未回應這些評論一般，於此之後亦展開了更加富實驗性與個人特質的創作。

1891年4月，印象派畫展再度於杜杭－魯耶藝廊中舉辦，貝爾特於其中貢獻了十一幅創作，而於開展之前即獲西奧多・德・維茲瓦（Théodore de Wyzewa）以「兩方世界中的藝術」（L'Art dans les deux mondes）為題撰寫報導並談及其作與前景；「莫莉索女士並不滿足於僅以女性的雙眼看筆下所繪之人與物，她更知道如何以最為適宜的方式重現心之所想，以便造就出極其純粹、完整，且由建構藝術所需的各種特質所積累而成的美。是的，莫莉索女士的作品在它特殊的領域之中體現了完美，無任何的不協調；完全地展現出最崇高的藝術價值，以及身為女性的細膩情感。……這是通過最真實、最柔和的手法所綻放出的感受，自在且無瑕。如此創新、鮮活、靈巧、清新且自然的感受，於此之外亦實在再無所求，……莫莉索女士於此時仍未為人所知，群眾甫獲知其名，而她充滿原創性及技巧無懈可擊的藝術創作，……這既柔順又剛強的創作目前仍僅受小部分群體欣賞……。」

布索與瓦拉屯藝廊個人展

1892年，莫莉索於布索與瓦拉屯藝廊舉辦了個人展，該次展出極為成功，莫莉索不僅收到許多正面評論，亦售出多幅作品，友人莫內、恩尼斯特・蕭頌（Ernest Chausson）、收藏家保羅・加利瑪（Paul Gallimard）、丹尼・柯欽（Denys Cochin）等皆購藏有其作，另有多件之前已出售的作品出借展出，顯示出莫莉索畫作於藝界受到的支持。

該次展會對於莫莉索來說亦能被視為創作生涯回顧展，展出作品囊括早期與較為近代的創作，如〈自特羅卡德羅廣場望去之巴黎景緻〉、〈晨起時分〉、〈六孔豎笛〉、〈趴臥在地的牧羊女〉等。而藉由古斯塔夫・傑弗伊所執筆之展覽圖冊序言，觀者亦能進一步了解莫莉索的創作，文中針對畫家於光線表現之獨

之作內，……她的作品已三度獲選入沙龍展，為什麼不再延續這樣的成功呢？」《高盧人報》（Les Gauloises）寫到，然或許也得利於來自兩方擁護者的觀點及評論，使後人可做為了解其人其作的參考。

雷諾瓦及卡玉伯特寄予貝爾特‧莫莉索的書信，內容為邀請該名藝術家參加第三屆印象派畫展，屬私人收藏。（上三圖）

　　1880年，莫莉索帶著彷彿未完成的畫作再度參加印象派畫展，如同前述所談及，莫莉索繪畫善以粗略的筆觸保留創作當下的感受，也漸謂為特色，「她筆下清新的人物，有著一種無法否認的吸引力與優雅。」哈瓦（Havard）說；藝評家費曼‧賈維（Firmin Javel）亦認為其作含有顯而易見的詩意。細膩、迷人、精巧等詞皆曾多次出現在不同評論家的筆下，且於該年更是第一次有評論將莫莉索與福拉歌納相較；飛利浦‧普提遂延續亨利‧緹亞農（Henry Trianon）之文字，將此番論點加以放大：「貝爾特‧莫莉索女士以讓人驚訝的精巧方式使用著她的畫筆與調色盤，自18世紀的福拉歌納起，再無人以色彩展現如此新意。」而收藏有莫莉索作品的藏家查爾斯‧艾富西（Charles Ephrussi）則是選擇於《藝術報》中引領讀者了解此種新興之創作形態：「那瞬息即逝的輕巧、可親的勃勃生氣，光燦奪目，使人聯想到福拉歌納。此並非指艱深的學識，而是來自顏料的堆疊，以及其發散出的絢爛使她的作品與大師之作開始產生同質性。」

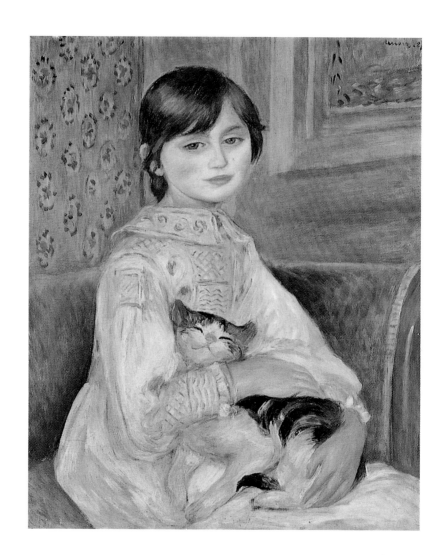

皮埃爾－奧古斯都·
雷諾瓦
茱莉·馬奈與貓
1887　油畫畫布
65.5×53.5cm
巴黎奧塞美術館藏

是「細膩且確切的」。1877年，《小法蘭西共和國報》（*La Petite République française*）認為在莫莉索的作品中真實體現印象主義一詞，無論是於品味與構圖之上皆有過人之處，色調和諧且筆觸精巧。據法國文人亞森·胡賽（Arsène Houssaye）的說法，莫莉索更是同時擁有美貌及才華的藝術家。

　　於印象主義式繪畫之外，莫莉索與官方沙龍展及學院式創作的關係，相較其他印象派畫家來說是時近時遠的，因此時常有許多以學院派標準為尊的評論對於其選擇鑽研印象創作感到可惜；「馬奈先生的弟媳——貝爾特·莫莉索女士的作品位列精選

1896年於杜杭－魯耶藝廊舉辦之貝爾特．莫莉索身後回顧展展冊封面（左圖）

史蒂芬．馬拉美寄予貝爾特．莫莉索的書信，屬私人收藏。（右圖）

算用花也是不被允許的，因此在禮儀之下我們實在難以排遣，並行使表達看法的權利……在遵循一風潮並轉變方向之時，很不幸地這名畫家今日已然走上歧路了，她原應創作讓我們感到能夠接受的作品。」

　　所幸莫莉索並未被言論所擊潰，於隔年漸贏得藝評家們的信心，路易．勒華即曾於公開為他的創作平反：「貝爾特．莫莉索女士以一種引人入勝的方式捨棄了形態」，保羅．賽比約（Paul Sébillot）亦表示看見莫莉索的進步，左拉則讚道莫莉索的色彩

1887年布魯塞爾二十人沙龍展之展覽圖冊封面

CATALOGUE
DE LA
IVᵉ exposition annuelle des XX
AVEC UN PRÉAMBULE
PAR
Octave MAUS

BRUXELLES
IMPRIMERIE VEUVE MONNOM
RUE DE L'INDUSTRIE, 26
1887

Mᵐᵉ BERTHE MORISOT

Rue de Villejust, 40, Paris

1. Jeune fille sur l'herbe.
2. Le lever.
3. Petite servante.
4. Port de Nice.
5. Un intérieur à Jersey.

113

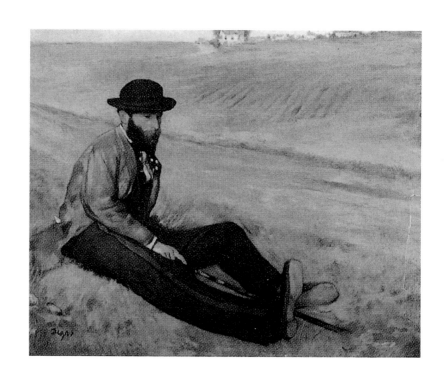

愛德加‧竇加
尤金‧馬奈像 1874
油畫畫布　65×81cm
私人收藏

藏〉之外，再也找不到更加優雅、無拘束且細膩的篇章，而我於此尚必須再強調創作是來自對於表達的想望。」詩人恩尼斯特‧賀維利（Ernest d'Hervilly）也見證了該時印象畫派的創作：「就如同廣大生命的微小片段，而我們應讚揚其中所流洩出的色彩，那微妙且迷人的色彩。」

　　1876年，時值第三屆印象派畫展，印象畫派儼然已成為法國藝術圈一股令人無法忽視的強大力量，開展當日的《費加洛報》載到：「很多的參觀者、藝術家，以及來自世界各地的人」、「巴黎美術展覽會評論作家們幾乎齊聚一堂」，《反對報》（Le Rappel）亦認為該次展覽對於藝術創作者與愛好者來說皆有莫大的吸引力，共有超過五千人前往欣賞。然該年的評論對於莫莉索來說卻亦是最為嚴苛的，除了有亞伯特‧沃夫的報導之外，也有不少驚愕於莫莉索創作方式與筆觸的負面評論，布貝（Boubée）與路易‧艾諾（Louis Enault）皆曾經諷刺道：「基於對女士的禮儀，我們並未表示出對於此展的真正感受」、「莫莉索女士是一名女性，我曾讀過一篇文章寫到不應該打女性，就

自印象派畫展至身後回顧展：
藉評論探看莫莉索

　　貝爾特‧莫莉索在印象畫派中無疑是一特殊的存在，不甘只
身為藝術家的友人，而是帶著成為藝術創作者的夢想及野心不斷
努力，與同儕一起奠下印象畫派發展的里程碑。因此，本書於末
章欲藉印象派畫展及莫莉索身後回顧展期間所留有之評論記載，
用另一觀點探看莫莉索的創作。

印象派畫展

　　雖有過少數反對聲浪，印象畫派自1874年第一屆畫展起實已
收到不少好評與關注；在現存超過七十篇的評論與報導中，僅小
部分作者提出質疑，多數評論仍為極其正面的。莫莉索於該次展
會出借了〈捉迷藏〉，受到藝評家的欣賞，且群眾對於其作的整
體接受度甚至比同儕印象派畫家更高，即使如卡斯塔納里般的寫
實主義擁護者仍不免讚道：「貝爾特‧莫莉索女士創作的靈魂流
轉至指尖，到底是怎麼樣的藝術感受力啊！於〈搖籃〉與〈捉迷

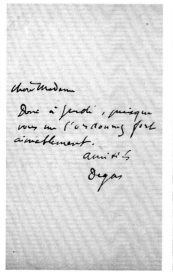

mâne spirituel et paradoxal.
Je commence à entrer dans X
l'intimité de ma confrère les
Impressionnistes, Monet veut
absolument m'offrir un pannea
pour mon Salon - Au jour
Je l'accepte avec plaisir.

cher Madame
Donc à jeudi, puisque
vous me l'ordonnez forz
aimablement.
 amitiés
 Degas

愛德加‧竇加寄予貝爾
特‧莫莉索的書信片
段,現藏於巴黎瑪摩丹
美術館。(左圖)

貝爾特‧莫莉索寄予愛
德瑪的書信片段,寫於
1884年初,屬私人收
藏。(右圖)

走向紅毯。

莫莉索的死訊對一直以來與她極度交好的雷諾瓦來說彷彿晴天霹靂,當時的他正在塞尚位於法國南部的家中作客,然在收到電報當下即收拾行囊趕往車站,「我彷彿隻身站在荒蕪的沙漠之中……」他喃喃道,茱莉如是回憶起當時的光景:「我永遠不會忘記他抵達時的模樣,將我緊緊地摟在懷中……。」畢沙羅亦對於甫逝去的藝術家友人表示讚揚與追悼:「使印象畫派與有榮焉的女性美好才華就如此消失了……像世上所有的事物。可憐的莫莉索女士,群眾才剛剛要開始認識她!」

1896年,3月5日至23日,適逢莫莉索逝世一週年之際,茱莉與馬拉美在竇加、莫內與雷諾瓦協助之下,於杜杭-魯耶藝廊舉行了莫莉索身後回顧展,展出超過三百件作品,並由馬拉美執筆展覽冊序言,使觀賞者得以從更多面向了解該名印象派女畫家對於創作的堅定信念。「一群正直的友人為美麗的事物付出心力,沒有私心的盤算,更無利益影響,僅只是為了友誼與藝術,這不是一件常見的事,因此我們應該於此提出強調。」亞森‧亞歷山大(Arsène Alexandre)於《費加洛報》中是如是讚揚到他們為成就此展所付出的努力。

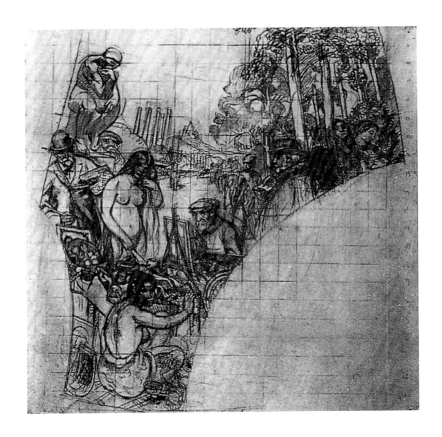

莫里斯・德尼
當代藝術 紙上炭筆
151×158cm
聖日耳曼昂雷省立美術
館藏

極高的評價。

　　貝爾特・莫莉索本人則是自1895年2月中起因照顧生病的茱莉染病，而感到健康情況大幅下降，一個月後便辭世，並將身後大部分作品留予畫家友人；「我親愛的茱莉，……代我問候妳的阿姨愛德瑪與妳的表姊妹們，以及表兄（弟）加比利埃，並將莫內的〈軍艦維修〉贈予他們以茲紀念。向竇加先生轉達若是他有意願成立美術館，就從我這選張馬奈吧！致莫內、雷諾瓦……」莫莉索於臨終之前喚過女兒，對她如是說到。莫莉索最後下葬於帕西墓園，身旁則為其夫，以及愛德華・馬奈。莫莉索至生命完結之時皆未曾遺忘印象畫派的成員，仍心念之。因此縱使莫莉索生命已告結，無法再一同創作，但印象畫派及她與同儕之間的友誼並未一同消逝，馬拉美繼續擔負著教導茱莉的責任，竇加更於1900年茱莉嫁予畫家亨利・魯昂（Henri Rouart）之子時陪伴著她

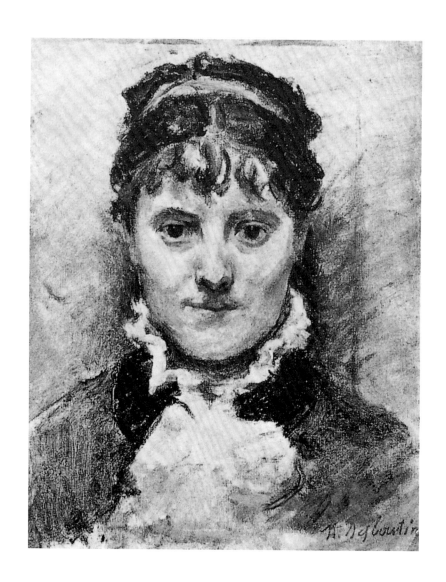

瑪瑟林・戴布丹
（Marcellin Desboutin）
貝爾特・莫莉索像
約1875　油畫畫布
41×33cm
德國不萊梅美術館藏

歲之齡辭世。該年年初有鑑於丈夫病情惡化，莫莉索因而推辭布
魯塞爾二十人沙龍展的邀約，然在尤金的堅持之下，她仍是於布
索與瓦拉屯藝廊舉辦了自己生前唯一一次的個人展。這間由阿道
夫・固彼爾（Adolphe Goupil）所經營的藝廊，原並非以印象派作
品展出而出名，但莫莉索的個人展覽卻意外地受到觀眾及媒體的
喜愛，甚至過往不看好莫莉索的竇加亦表示從中看見了她比以往
更加有自信的表現，這對畫家本人來說無疑是至高的讚賞；此外
另有古斯塔夫・傑弗伊於《藝術生活》（*La Vie artistique*）中給予

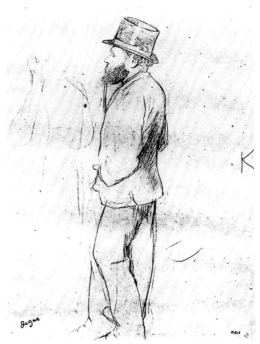

兩人之間是否有情愫滋長，雖至今日仍無從得知兩人於感情層面是否曾有羈絆，然觀者無疑可藉由作品確實感受到於藝術領域之內，兩人之間的強烈連結。

對不同創作形態的興趣：創作生涯的尾聲

　　1886、1887年間，莫莉索開始對新的藝術形態產生興趣，即雕塑、直刻版畫等。她在1886年完成的茱莉的半身石膏像得到莫內及雷諾瓦的肯定，建議莫莉索將作品送往喬治·布提藝廊展出，同時展出的尚有以白色為主調的姪女畫像與〈晨起時分〉。

　　後又開始精進粉彩及水彩創作技巧，裸女和女兒皆被用做創作繆思，最終以輕柔的色彩完成有〈裸肩的少女〉、〈拭淨身體的女子〉、〈茱莉與狗〉、〈六孔豎笛〉等，並計畫作一系列相關作品，可惜在夫婦二人返回巴黎後尤金的身體狀態不佳，莫莉索的創作因此中斷了一段時間，尤金·馬奈最終於1892年以59

莫里斯·德尼
（Maurice Denis）
貝爾特·莫莉索與愛德加·寶加（為〈**法國藝術頌**〉一作局部）
1919-1925　油畫畫布
巴黎小皇宮美術館藏
（左圖）

愛德加·寶加
步行中的馬奈　1879
38×24.4cm
紐約大都會美術館藏
（右圖）

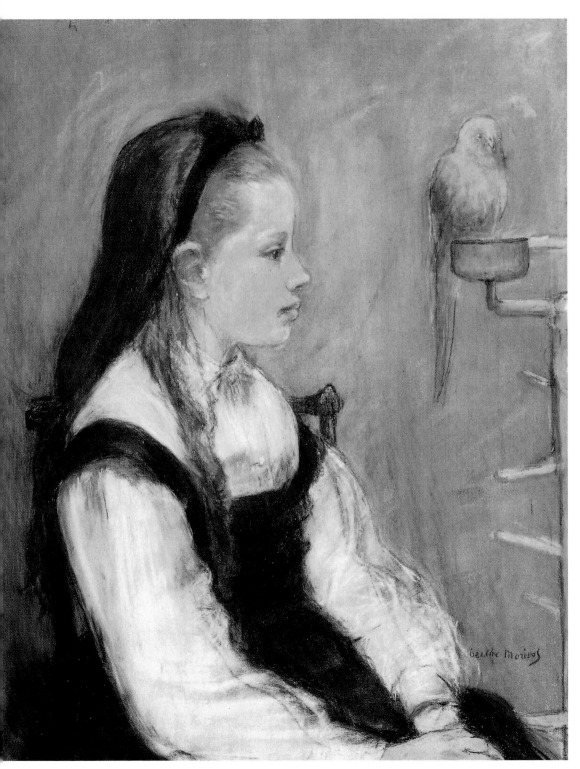

莫莉索　**M.T.少女肖像**　1873　油彩畫布　60×49.5cm　第一屆印象派畫展參展作品　私人收藏

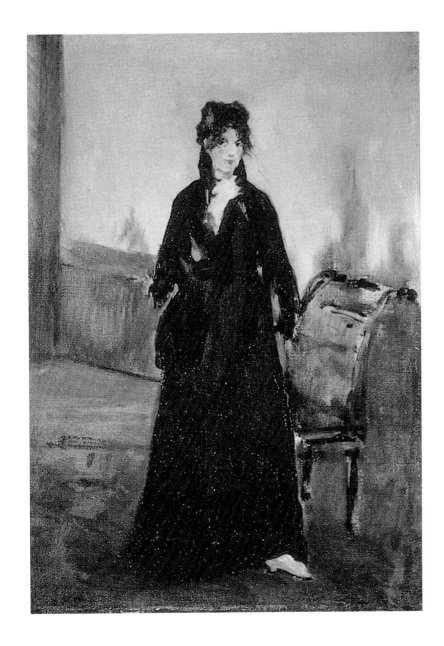

愛德華・馬奈
**著粉色鞋的貝爾特・
莫莉索**
1874　46×32.5cm
日本廣島美術館藏

有一具相似的屏風，故此種推論亦非空穴來風。黑色再一次地主
掌了全畫色調，映襯出莫莉索白皙中帶著些紅潤的臉龐，唯此次
她的雙眼轉向一側，雖畫面極其複雜，但人物情感卻顯得無比單
純。

　　觀者每每在品味馬奈以莫莉索為繆思創作之作品時，總能
感受繪者注入作品中的那股強烈力量，因此許多人亦曾試圖研究

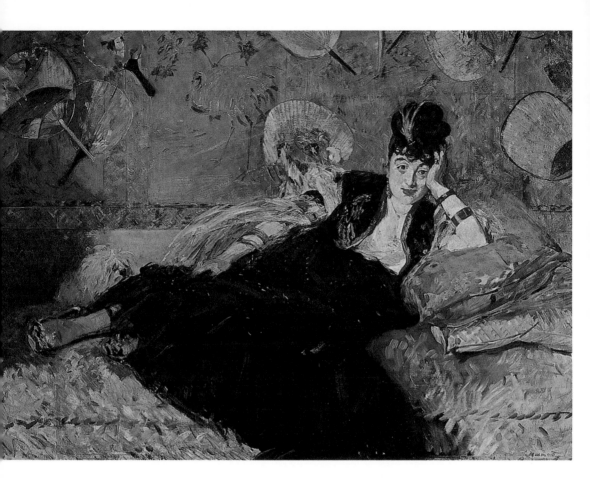

愛德華‧馬奈
**持扇的女人——
卡里亞夫人**
1873-1874　油畫畫布
113.5×166.5cm
法國巴黎奧塞美術館藏

圖見217頁

唇使人物更顯堅毅，而不停堆疊、旋轉的筆觸則為該作增加幾分
戲劇性。

莫莉索肖像畫系列之完結：〈持扇的貝爾特‧莫莉索〉

　　莫莉索與尤金‧馬奈於1874年12月完婚，至此馬奈以表現出
女性優雅姿態的〈執扇的貝爾特‧莫莉索像〉一作，為其以莫莉
索為主角所繪之肖像畫系列寫下完結。畫面中於莫莉索持扇的左
手無名指上清晰可見婚戒，因此有研究者認為馬奈創作此件作品
係為當做兩人的新婚賀禮。

　　然姑且不論創作動機，此作於構圖上極具獨創性，莫莉索以
肘做為支點，斜倚在淺色的沙發椅上，背景為一株茂盛的植物，
然亦有一說為繪有植物圖樣的日式屏風，因馬奈曾於畫室中擺放

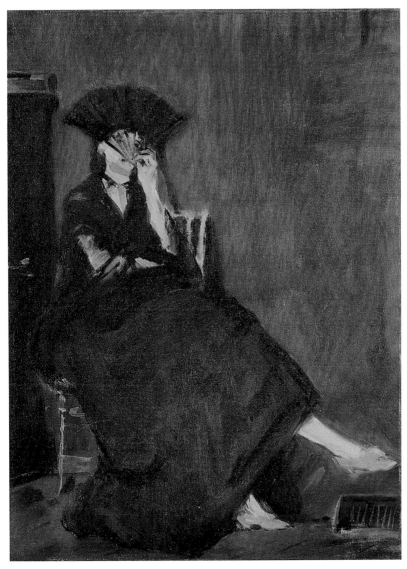

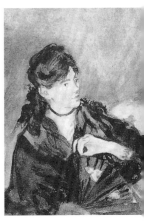

愛德華・馬奈
持扇的貝爾特・莫莉索
1874　水彩
20.5×16.5cm
美國芝加哥藝術學院藏

愛德華・馬奈
持扇的貝爾特・莫莉索
1872　油畫畫布
60×45cm
法國巴黎奧塞美術館藏

貝爾特・莫莉索〉一作亦為此系列中氣氛最為陰鬱的作品。馬奈
為莫莉索的臉龐與前臂敷以亮色，而全作其他部分則被浸融於濃
郁、深沉的油彩之中，使得人物自頂上的黑帽、一身的黑衣，至
包覆手掌的黑色手套皆與背景合為一體，畫面與其他作品相較顯
得十足的模糊與粗獷。

　　畫家以主角個性為基礎架構出影像，表現出莫莉索於模特兒
之外，同時身為藝術家的不羈靈魂，直率的眼神搭配上緊抿的紅

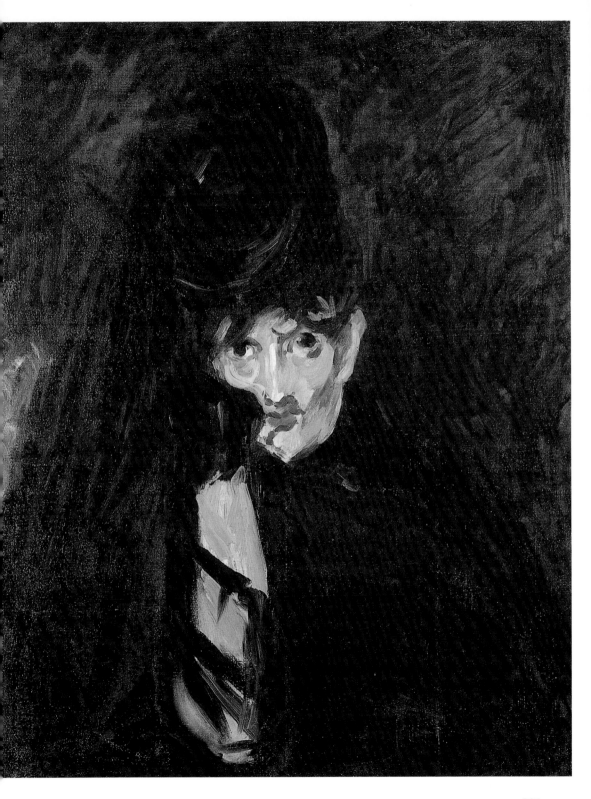

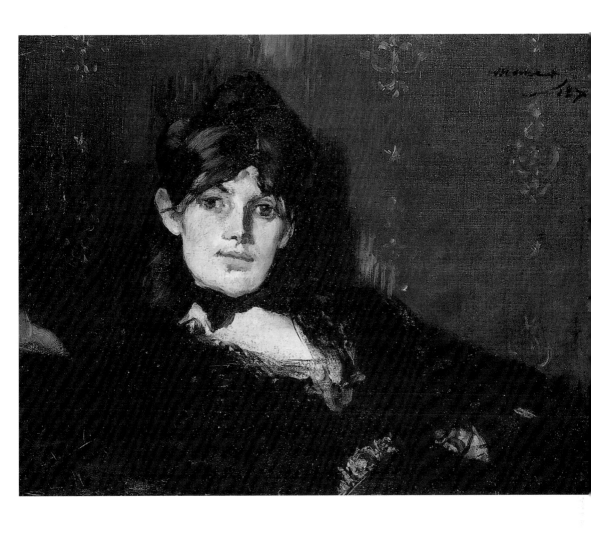

1862年有〈斜臥在沙發上之波特萊爾的情人〉、1873年繪〈執扇的女人〉、1870至1872年間以莫莉索當做模特兒所繪的〈憩〉等。在這幅油畫作品中，貝爾特·莫莉索回歸至最純粹的狀態，無任何飾品妝點，唯自她若有所思的眼神透出深刻的韻味，慧黠中又帶點驕傲，有著一股於19世紀女性肖像作品中罕見的自信，這名印象派女畫家的獨特性格彷彿躍然紙上，而力量也自尺幅不大的畫布之中迸發而出，使此作成了特殊的存在。

〈著喪服的貝爾特·莫莉索〉

1874年，貝爾特·莫莉索經歷了喪父之痛，因此〈著喪服的

愛德華·馬奈
斜臥著的貝爾特·莫莉索
1873　油畫畫布
26×34cm
法國巴黎瑪摩丹美術館藏

愛德華·馬奈
著喪服的貝爾特·莫莉索
1874　油畫畫布
61×50cm　私人收藏
（右頁圖）

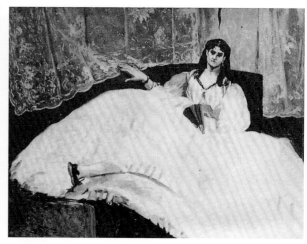

費南‧洛夏
（Fernand Lochard）
斜臥在沙發上的
貝爾特‧莫莉索
約1883-1884　照片
法國巴黎國家圖書館藏
（左圖）

愛德華‧馬奈
斜臥在沙發上之波特萊
爾的情人　1862
油畫畫布　90×113cm
匈牙利布達佩斯美術館
藏（右圖）

　　同時期馬奈亦曾多次嘗試以石印版畫及銅版蝕刻表現相同
畫題，然此些作品大多於其生前不為人所知。現存的三幅版畫作
品不僅於技法上表現出不同於油畫的新意，以及畫家於不同創作
方式中的研究進程，更值得注意的尚有畫面的多變性。第一件版
畫作品將重點置於強調人物及雪白背景間的對比，莫莉索身著之
黑衣則是以交錯的線條完成上色及陰影變化，全作筆觸柔軟，彷
彿是以畫筆完成。而馬奈於另一件石印作品則是選擇以純粹的線
條，極度簡練地勾勒出莫莉索的輪廓，未敷以色彩，與主要的油
畫有著極端的不同，唯有相似的姿態透露出與其它作品的關聯。
最後的銅版蝕刻作品為其中最為不同的作品，創作者將人物朝相
反方向置放，且選擇在主角之眼神與面容表現中顯現出較為陰沉
的氣息，剛硬的線條互相交錯，在構成陰影的同時亦加深了不尋
常的氛圍。

圖見220頁　　**〈斜臥著的貝爾特‧莫莉索〉**

　　根據貝爾特‧莫莉索於私人日誌中的記錄，〈斜臥著的貝爾
特‧莫莉索〉一作原先是以全身入畫的莫莉索為構想，後因未知
的原因使馬奈選擇拉近畫面，以更加仔細地捕捉到模特兒的面容
與表情，同時產生了越發不朽的作品。

　　斜臥於沙發上的女子形象是馬奈時常選用的創作主題，如

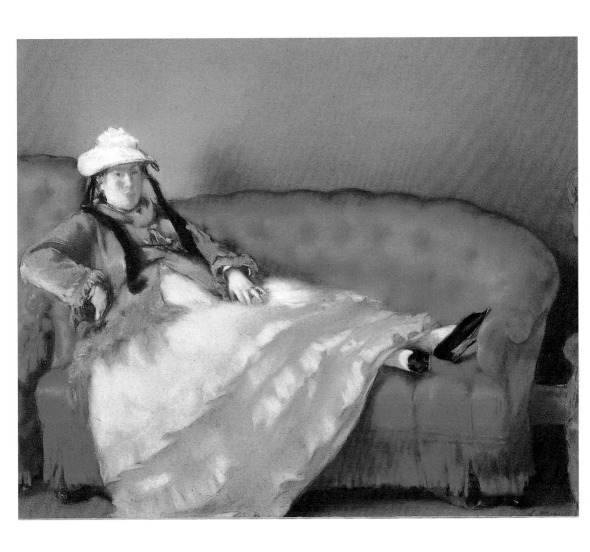

飾帶勾勒出臉龐，這有著無神大眼的臉龐，在某種程度上表現出
『不存在的存在』，上述在在促使我產生如詩般的獨特感覺。」
保羅・瓦樂希是如此以文字重現出此幅油畫人像作品的。不若前
作，馬奈改以無背景裝飾的半身像使觀者得以更加清楚地感覺作
品的純粹，畫中的莫莉索穿戴整齊、手持一紫羅蘭花束，彷彿正
要出門拜訪某人。於眼神的表現方面則堪稱大膽，製造出距離
感，雙唇微張、欲語還休。整體以光線與深色服飾對比形成垂
直的軸心，展現出多明尼克・富爾卡（Dominique Fourcat）所謂
之「黑色中的明亮」，產生出不似過往人像作品的氛圍，以及極
端強烈的圖像。

愛德華・馬奈
藍色沙發上的馬奈夫人
1874
粉彩、紙錶於畫布之上
65×61cm
法國巴黎奧塞美術館藏

218

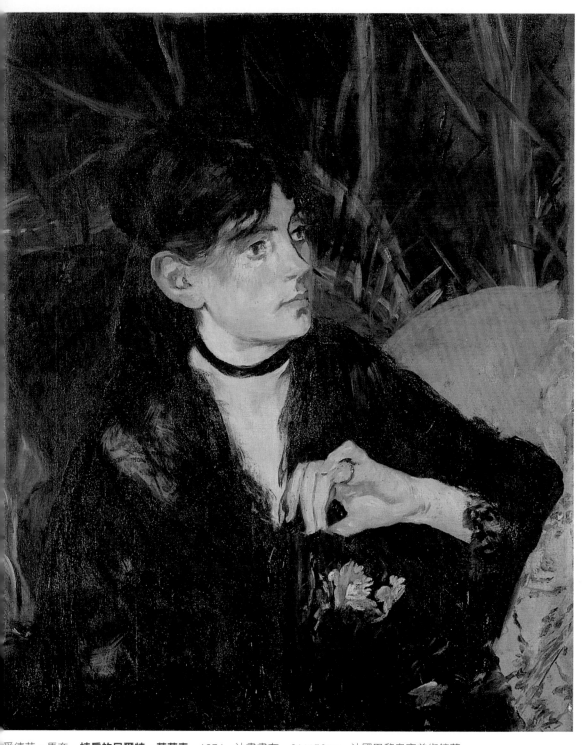

愛德華‧馬奈　**持扇的貝爾特‧莫莉索**　1874　油畫畫布　61×50cm　法國巴黎奧塞美術館藏
愛德華‧馬奈　**貝爾特‧莫莉索與紫羅蘭花束**　1872　銅版畫　11.9×7.9cm　法國巴黎國家圖書館藏（左頁圖）

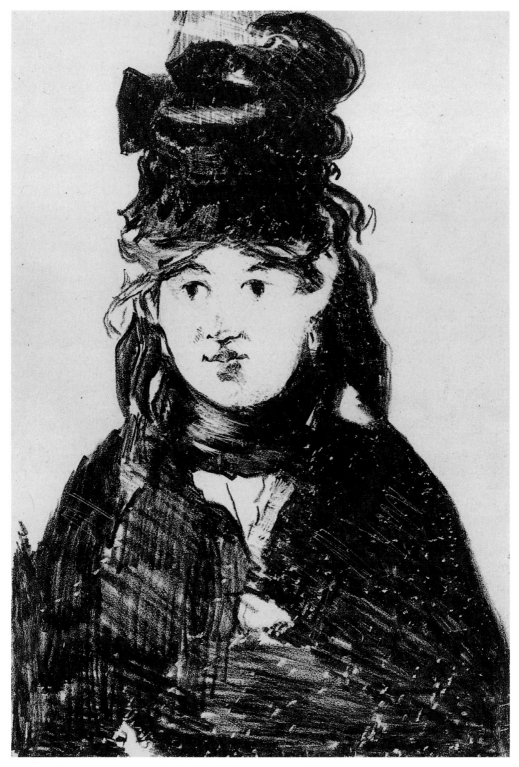

愛德華‧馬奈　**貝爾特‧莫莉索與紫羅蘭花束**　1872　石印版畫、中式紙　20.4×14.3cm
法國巴黎國家圖書館藏

愛德華·馬奈　**貝爾特·莫莉索與紫羅蘭花束**　1872　石印版畫、中式紙　33×24.5cm
法國馬爾蒂尼皮埃爾·吉亞那達基金會藏

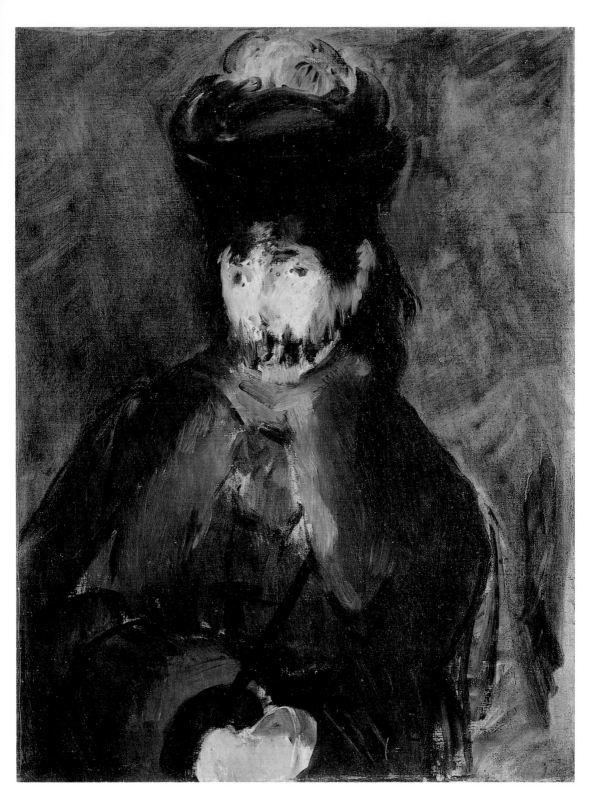

213

自慵懶的斜臥於長沙發上的姿態更是帶著些許的爭議性，因此馬奈選擇以較為細膩的手法呈現出模特兒手部及臂的姿態，以平衡畫面使之顯得不過分流俗，莫莉索若有所思的抑鬱氛圍則是汲取自惠斯勒之創作。馬奈藉由作品與其他藝術家產生互動，除了保羅‧賈莫之外，阿爾弗雷德‧史蒂芬斯、詹姆斯‧迪索等人皆無不為之傾倒。

愛德華‧馬奈
紫羅蘭花束 1872
22×27cm
私人收藏

〈貝爾特‧莫莉索與紫羅蘭花束〉

　　〈貝爾特‧莫莉索與紫羅蘭花束〉亦為馬奈於創作莫莉索肖像期間代表作之一；「至高無上的黑、純粹冷然的背景、白與粉交錯而成的膚色、帽子呈現出奇異的輪廓；紊亂的髮絲、髮辮、

愛德華‧馬奈
**貝爾特‧莫莉索與
紫羅蘭花束** 1872
油畫畫布 61.5×47cm
瑞士日內瓦小皇宮藏
（右頁圖）

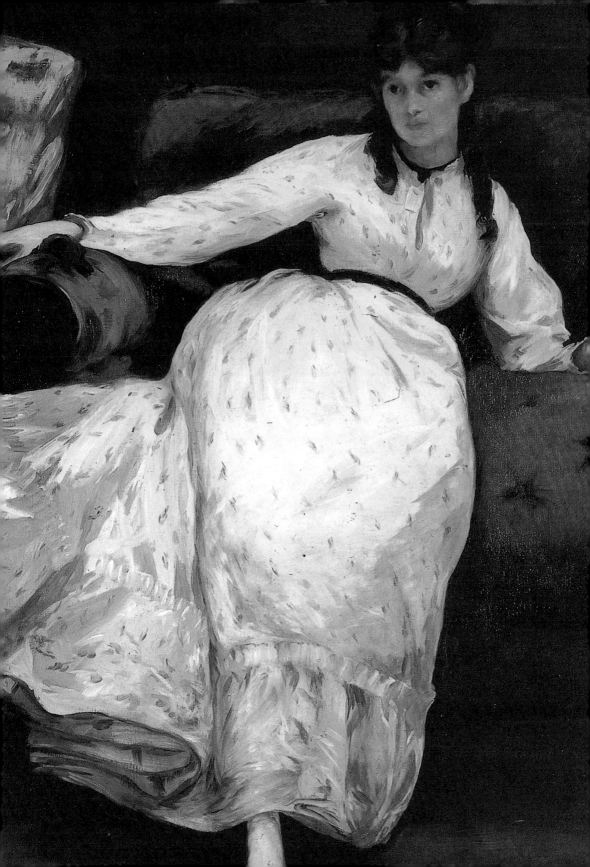

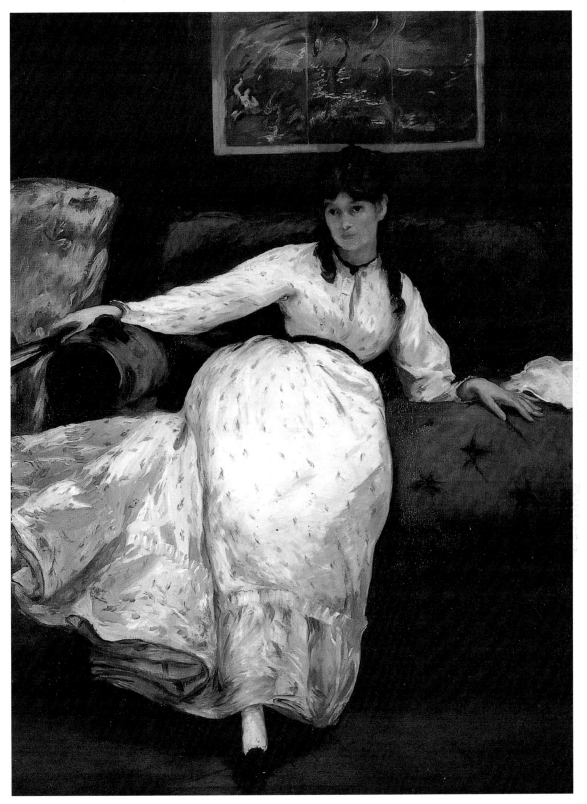

愛德華‧馬奈　憩（莫莉索坐像）　1870　油畫畫布　148×130cm
美國羅德島州普羅維登斯美術館暨羅德島設計學院藏（右頁圖為局部）

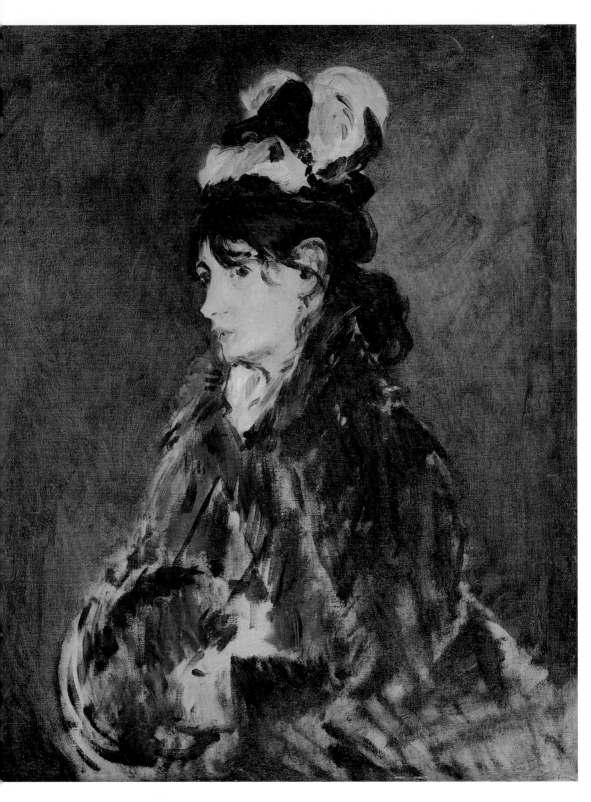

膩的裝飾性技巧加以點綴，表現出插有藍色羽毛的冬帽及頸間的絲絨繫帶。主角頭部轉向一側，面部與肩頸呈現出幾近垂直的姿態，除了面容色彩較為明亮之外，其餘衣飾與頭髮的線條皆為褐色背景所吸收並抹糊，模特兒與畫家的視線未有交集，使全作產生距離感與神秘感。此一觀感或許亦能作為兩人關係的縮影，該時的馬奈與莫莉索甫相識，僅以畫家與被畫者的身分合作過〈陽台〉一作，隨著之後兩人的友誼越發深入，觀者也得以發現其中漸透出的親暱。

〈戴手籠的貝爾特‧莫莉索〉

馬奈的這幅作品完成於貝爾特‧莫莉索的一次冬季拜訪之後，表現出隆冬時節身著厚重皮草大氅的莫莉索。全畫以粗略的筆觸大筆快速勾勒完成，色彩晦暗，人物傾45度角側身面向畫面，頭戴綴有羽毛的冬帽，呼應同時期的〈貝爾特‧莫莉索半身像〉，手部則被包裹於軟厚的手籠之內。光線照亮了莫莉索細緻、小巧的鼻與微翹的雙唇，眼珠渾圓又黝黑，彷彿同時充滿好奇及警戒，飽含情緒，有著一股渾然天成的優雅。馬奈以活潑、生動的筆觸打破模特兒僵硬的姿體，灰暗的背景吸收其他可能使畫面顯得繁雜的細節，並更加凸顯出莫莉索的線條，以簡化外在的手法使觀者聚焦於畫中主角之內在。

〈憩〉

1870年完成〈憩〉，此幅作品備受畫家、藝評家保羅‧賈莫（Paul Jamot）推崇：「最完美的畫作之一，或許是自他手下所產生的最美麗的女人頭像作品……黝黑的杏眼圓睜，彷彿正作著深層、近乎哀傷的夢。」，並於三年後展出於沙龍展。

〈憩〉一作同時闡述著肖像畫作的個體化與創作型態之普遍化，以及兩者之間曖昧不清的狀態。馬奈於此幅作品中將莫莉索安置於一極具野心的構圖內，模特兒稍嫌僵硬的姿勢與極簡的服飾形成對比，那半坐半臥，又似隨時會轉換方向的特殊姿勢甚至與畫題產生矛盾，無論在當時或今日更是引起諸多討論；女子獨

愛德華‧馬奈
戴手籠的貝爾特‧莫莉索
約1868-1869
油畫畫布　74×60cm
美國克里夫蘭美術館藏
（右頁圖）

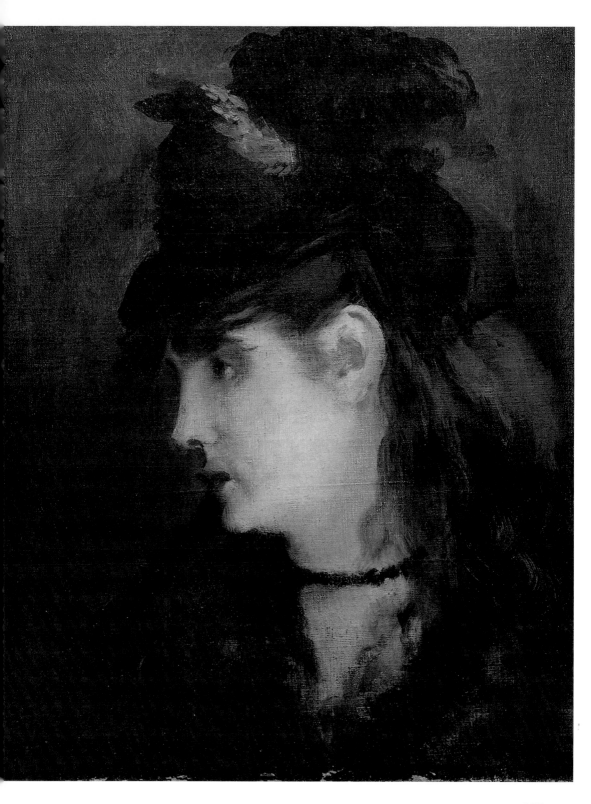

207

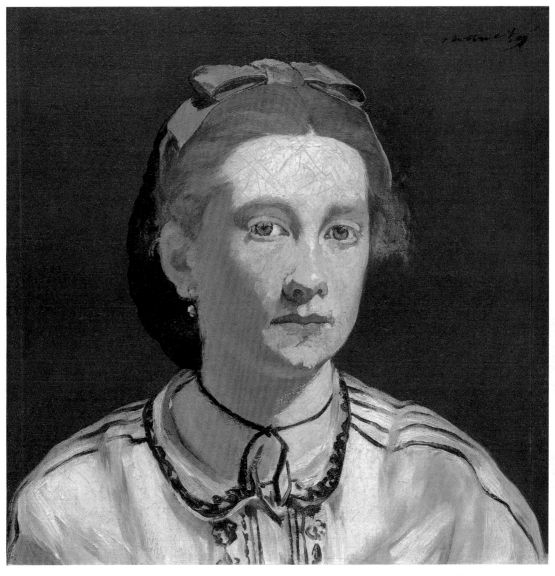

愛德華‧馬奈
薇克多琳‧莫倫像
1862　油畫畫布
43×43cm
美國波士頓美術館藏

〈貝爾特‧莫莉索半身像〉

　　這幅人物半身作品取景狹窄、尺寸甚小，如同馬奈繪於1862
年的〈薇克多琳‧莫倫像〉一般，以人物佔滿已然不大的畫布，
讓人有著一種彷彿透過相機取景框拉近畫面觀看窗內景象的效
果。

　　馬奈於畫中清楚地勾勒出莫莉索的側臉線條，並於其上以細

愛德華‧馬奈
貝爾特‧莫莉索半身像
1869　油畫畫布
41×32cm
私人收藏（右頁圖）

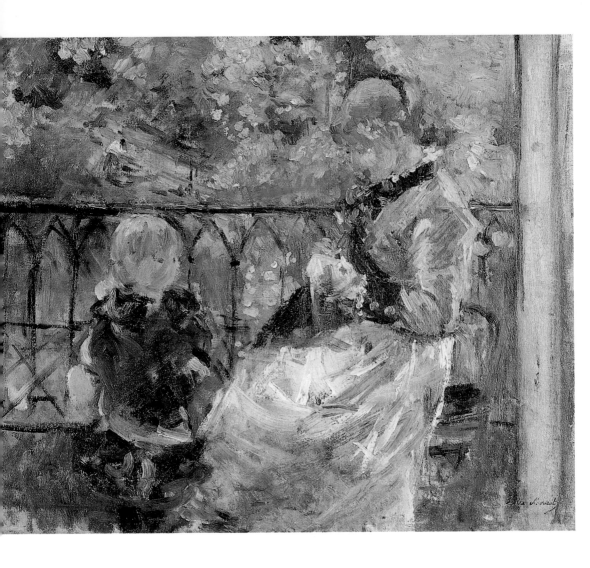

莫莉索
陽台（又稱〈在尤金·
馬奈位於布吉瓦的房間
之陽台上〉） 1881
油畫畫布 38×46cm
私人收藏

　　「他有著迷人的性格，讓我非常欣賞。他的作品常讓人有帶
點酸澀的野生果物的印象，我並不厭惡它們（作品），只是我會
比較欣賞左拉的肖像畫。」貝爾特曾這樣向愛德瑪形容馬奈及他
的作品，字裡行間顯而易見的是深刻的友誼，但也不難發現此幅
作品獨特性亦是連莫莉索本人都需要時間消化的，無怪乎該時的
評論多出於驚異；直至1924年才有賈克－愛彌兒·布朗胥為其正
名，稱該畫為「現代的蒙娜麗莎」。縱使充滿爭議，馬奈此幅似
肖像又非肖像的畫作仍能夠引人思考，為女性人像創作開啟了不
一樣的可能。

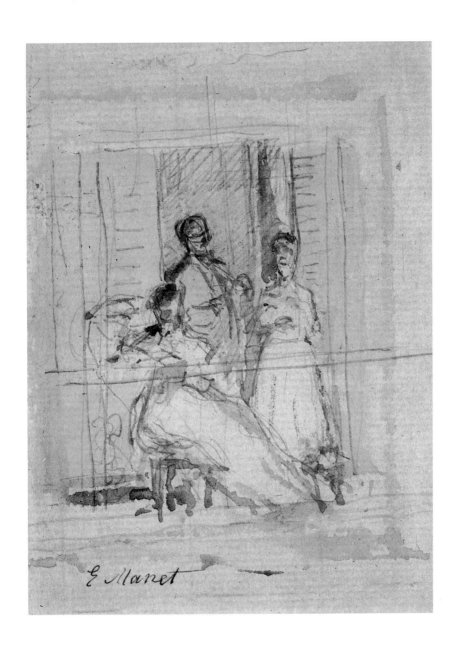

E. Manet

所思，右側的克羅斯懷抱洋傘，似在調整手套，但眼神卻如同穿透畫布般地凝視著前方，而立於二人身後的吉耶梅指間夾著仍然冒著白煙的香菸，瞅著畫面的右方；三人之視線與位置皆各據一方，讓觀者不禁好奇三人的關係與心中想法，雖看似奇異卻也達到平衡畫面的目的。期間更有評論認為三名主角彷彿無生氣的器物，甚至主張可以用看待靜物畫的觀點來解析該作。

愛德華‧馬奈
〈**陽台**〉練習
1868　鉛筆、墨
10.8×8.2cm
美國紐約私人收藏

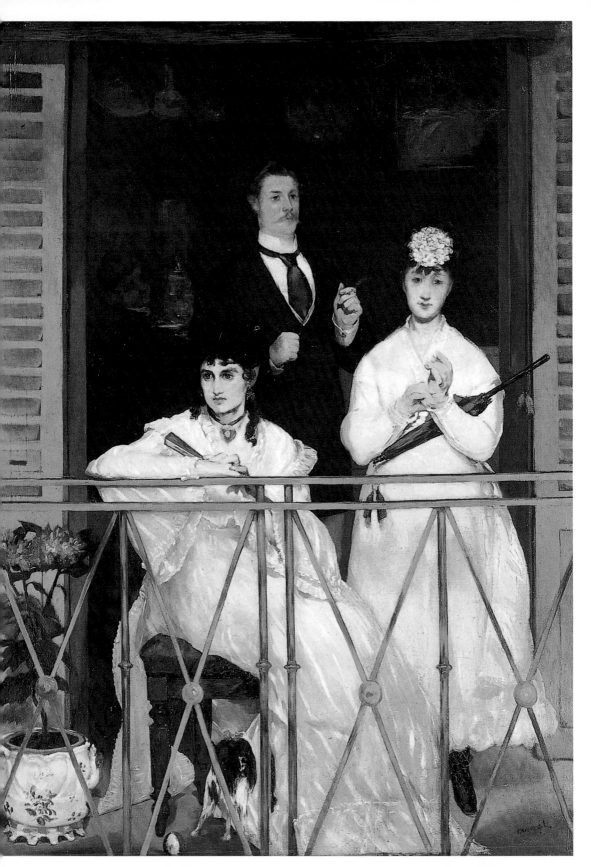

馬奈畫筆下的莫莉索

　　既是友人又是未來之弟妹，貝爾特‧莫莉索於1868至1874年間曾多次為馬奈的畫作擔任模特兒，現知存有包含〈陽台〉、〈憩〉、〈戴手籠的貝爾特‧莫莉索〉、〈貝爾特‧莫莉索與紫羅蘭花束〉、〈貝爾特‧莫莉索半身像〉、〈斜臥著的貝爾特‧莫莉索〉、〈持扇的貝爾特‧莫莉索〉等十三幅囊括油畫、水彩，以及版畫的作品，且皆為以莫莉索之肖像為主題，成就了馬奈難以多得的精湛，而莫莉索獨特的藝術家氣質與鮮明的存在感也使該系列創作（因皆為莫莉索的肖像，故稱系列）兼具神秘及親暱，提供該時藝術家探看女性畫像的一種全新觀點。「我帶著對於美最深層的感動離開了布提藝廊，且不能不寫此封信給您……憶及馬奈，他無疑是一名大師，而您則是在畫中以溫和、沉靜的面容總結……您

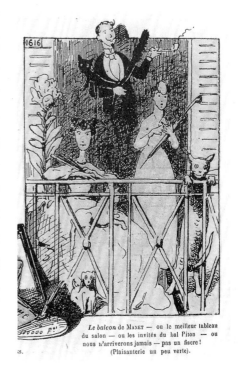

Le balcon de MANET — ou le meilleur tableau du salon — ou les invités du bal Piton — ou nous n'arriverons jamais — pas un fiacre !
(Plaisanterie un peu verte).

「1869年沙龍展」
（摘錄自《滑稽報》
〔La Parodie〕）
25×32cm
法國里爾藝術宮圖書
館藏

的肖像融合了風尚、精神及優雅，在這簡單的肖像畫中，一名畫家以天才重現了一禎永恆的頭像。」作家暨藝評卡米‧莫克雷赫（Camille Mauclair）在欣賞過馬奈所繪的莫莉索畫像後驚為天人，不禁拾筆寫了以上讚詞寄予莫莉索。

〈陽台〉

　　馬奈與莫莉索之間的對話展開於羅浮宮及各藝術家族間的宴會，該年底便第一次擔任馬奈的模特兒，成為〈陽台〉一作的主角之一，與莫莉索一同出現在畫面中的尚有風景畫家安東尼‧吉耶梅（Antonin Guillemet）與小提琴手芬妮‧克羅斯（Fanny Claus）。該幅畫作構思於1868年夏天，當馬奈前往濱海布洛涅（Boulogne-sur-Mer）渡假之時，然真正創作卻是待返回巴黎才動工，該畫最奇特之處在於三人之間全然不見互動，位於畫面最前端的莫莉索右手枕於綠色的欄杆之上，眼望向左處彷彿若有

愛德華‧馬奈　**陽台**
1868-1869
油畫畫布
170×124.5cm
法國巴黎奧塞美術館
藏（右頁圖）

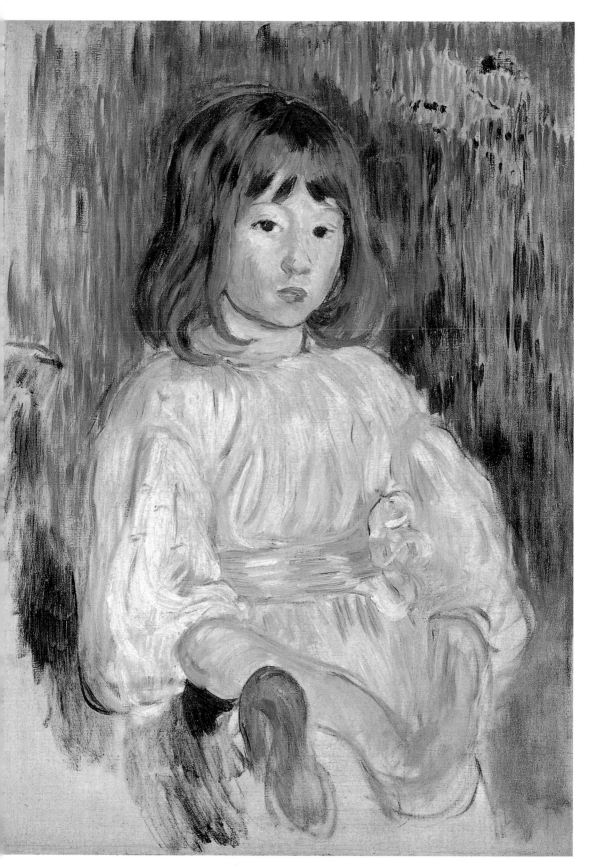

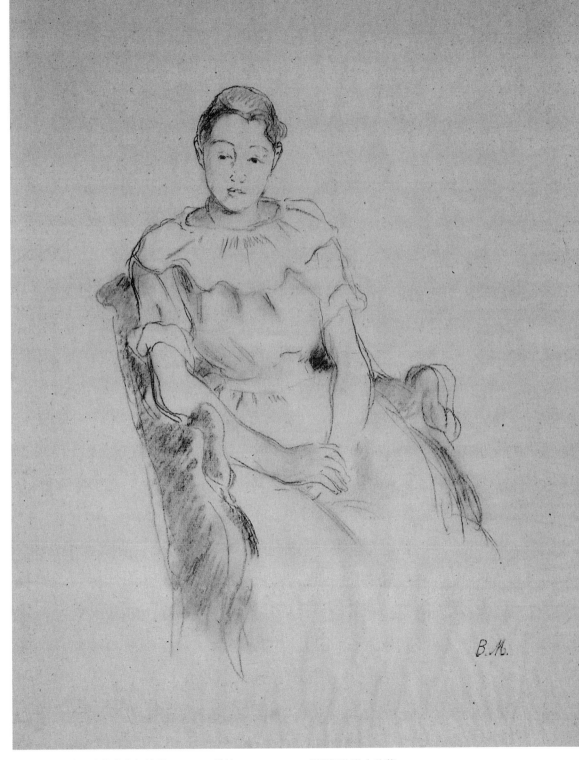

莫莉索　〈**休息中的少女**〉練習　1894　鉛筆　26×20cm　美國紐約私人收藏

莫莉索　**小瑪賽兒**　1895　油畫畫布　64×46cm（右頁圖）

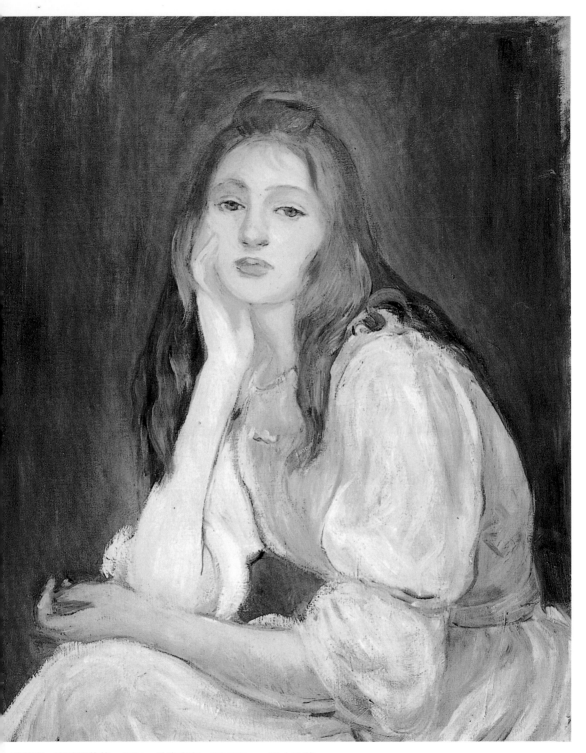

莫莉索　**出神的茱莉**　1894　油畫畫布　65×54cm　私人收藏
莫莉索　**休息中的少女**　1894　油畫畫布　35×28cm　私人收藏（左頁圖）

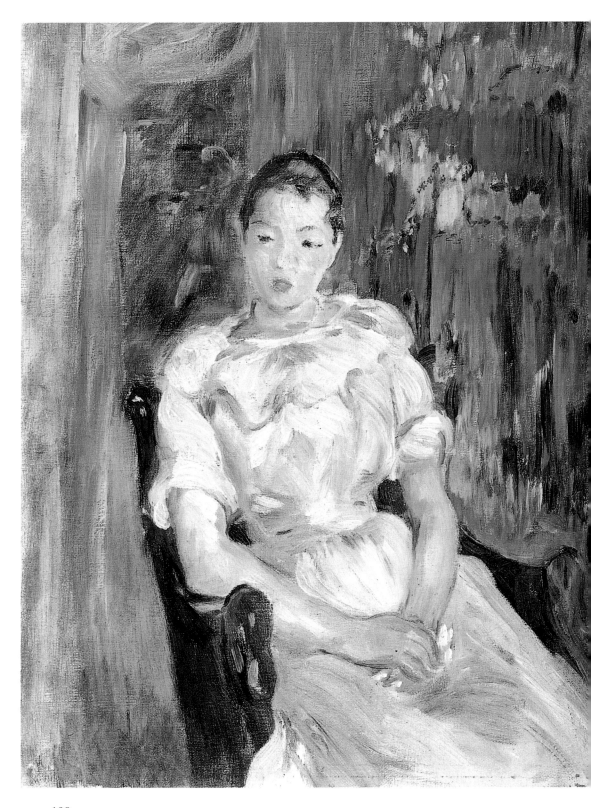

198

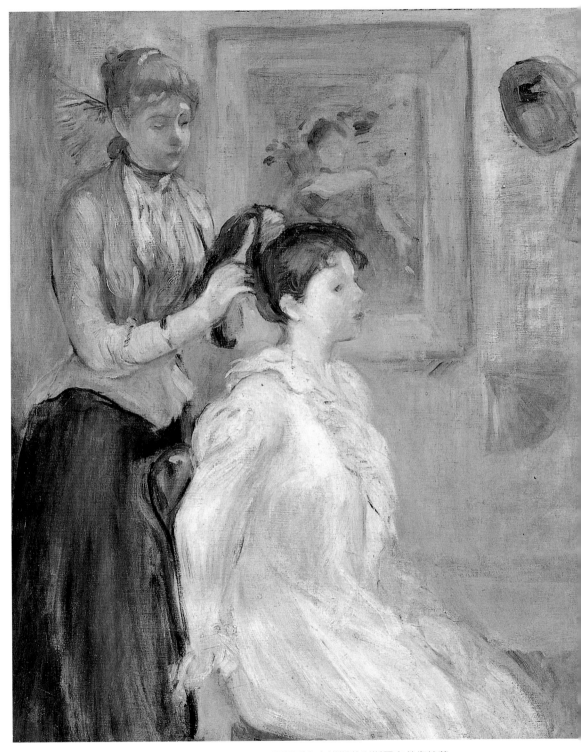

莫莉索　**梳頭**　1894　油畫畫布　55×46cm　阿根廷布宜諾斯艾利斯國家美術館藏
莫莉索　**帆**　1894　油畫畫布　33×24cm（右頁圖）

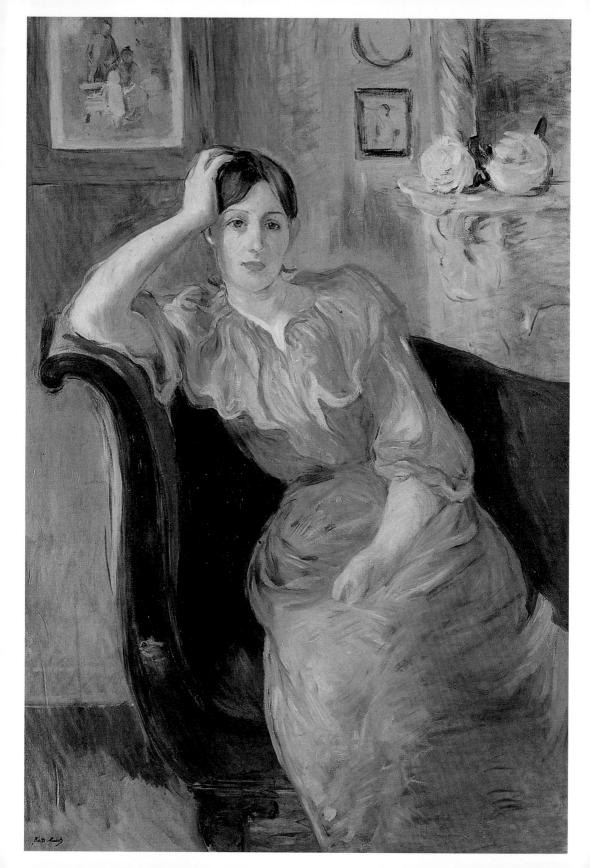

莫莉索　珍‧波緹庸　1894　粉彩　35×43cm　私人收藏
莫莉索　珍‧波緹庸　1894　油畫畫布　116×81cm　瑞士日內瓦私人收藏（右頁圖）

莫莉索　**長凳上**　1888-1893　油畫畫布　103×94cm　法國土魯斯奧古斯汀博物館藏
莫莉索　**秋日樹下**　1894　油畫畫布　43×33cm（左頁圖）

莫莉索 〈袒胸的少女〉練習 1893 鉛筆 17.2×15.5cm 美國紐約私人收藏

莫莉索 **小提琴** 1894 紅粉筆、鉛筆 39×28cm （左頁圖）

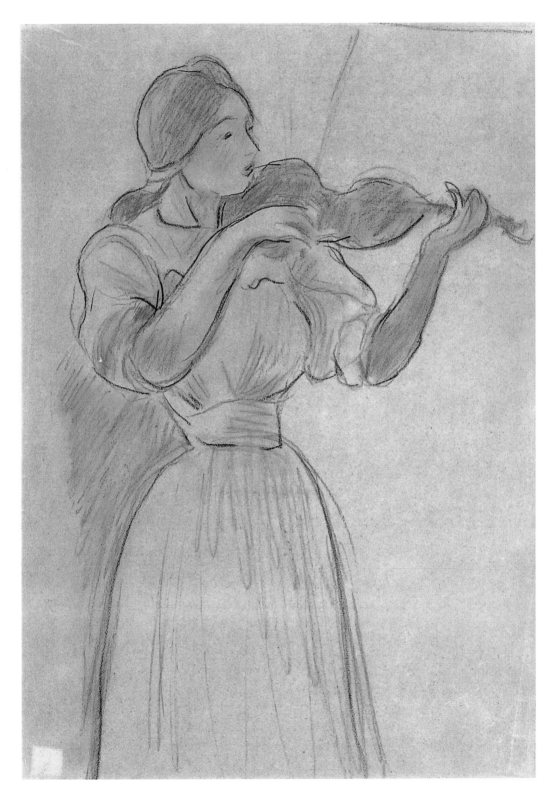

190

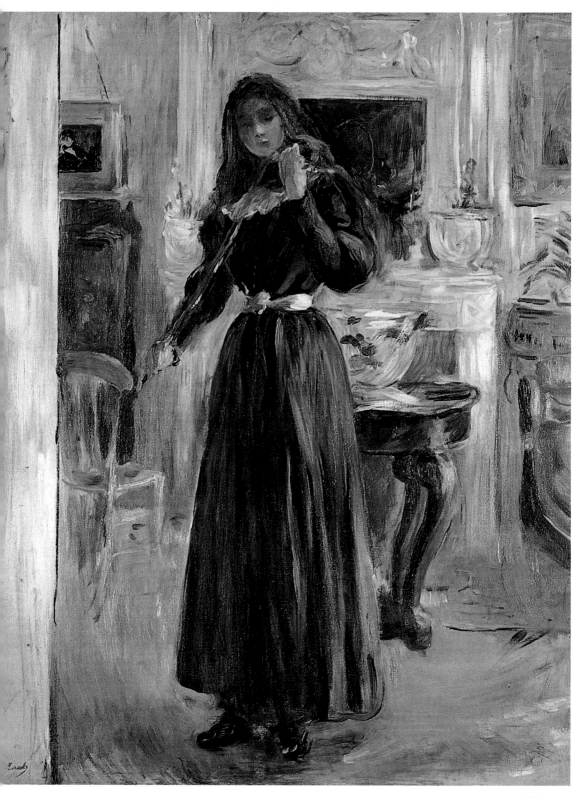

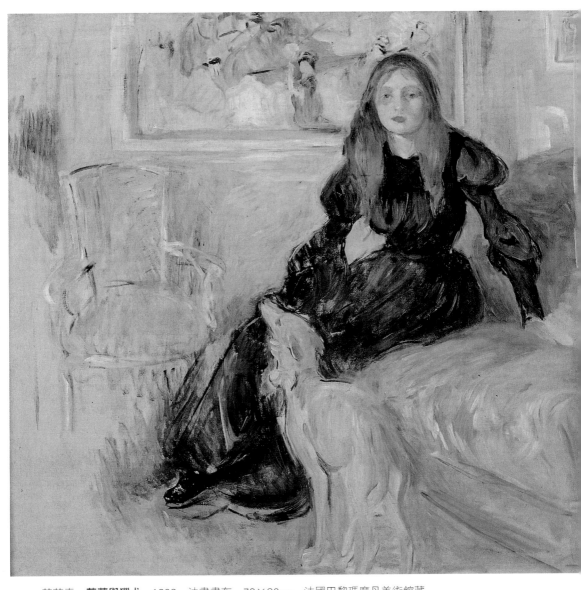

莫莉索　**茱莉與獵犬**　1893　油畫畫布　73×80cm　法國巴黎瑪摩丹美術館藏
莫莉索　**演奏小提琴的茱莉**　1893　油畫畫布　65×54cm　私人收藏（右頁圖）

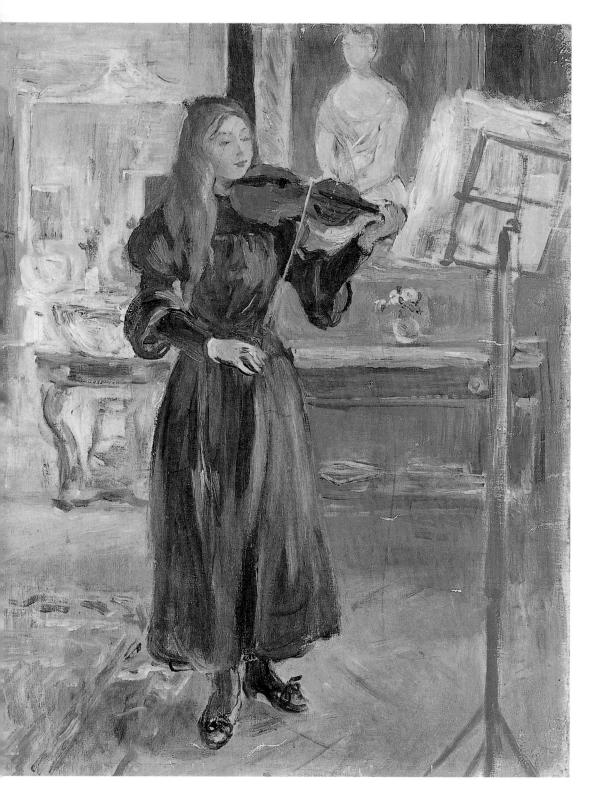

莫莉索　**林中赤木**　1893　水彩　21×15cm
莫莉索　**練琴**　1893　油畫畫布　41×33cm　私人收藏（右頁圖）

朱勒・瓦拉東
（Jules Valadon）之作
〈愛好藝術〉

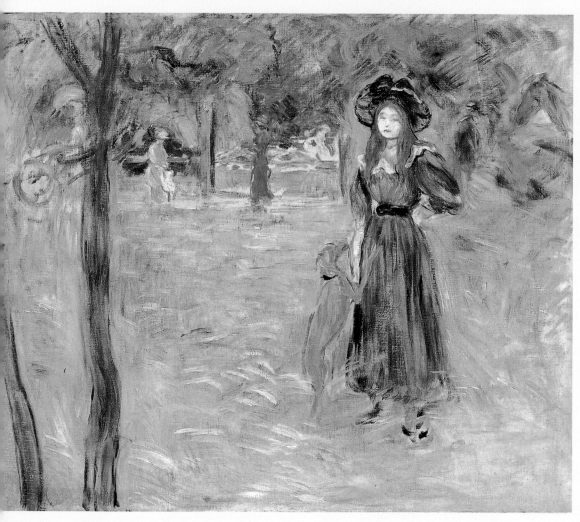

莫莉索　**布洛涅森林**　1893　油畫畫布　50×61cm

莫莉索
懷抱貓的女孩坐像
1892　鉛筆
7×8cm
紐約私人收藏

茱莉與獵犬

184

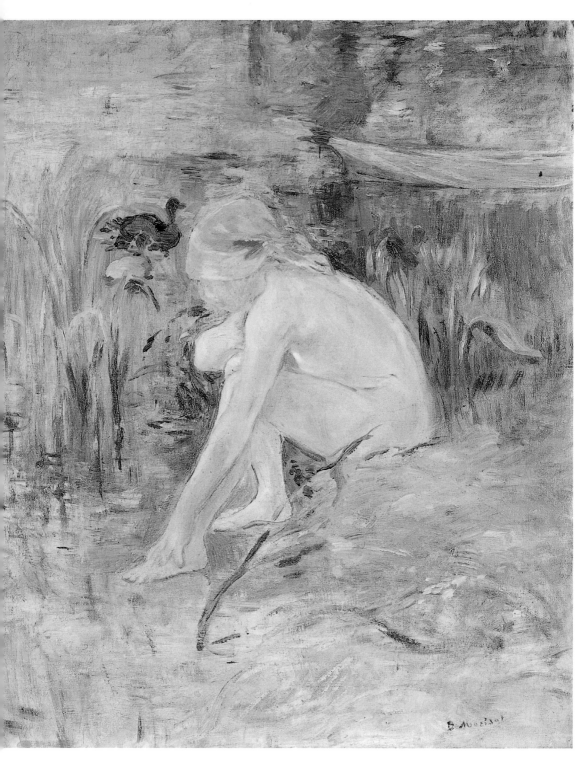

莫莉索　**浴女**　1891　油畫畫布　54.5×45.5cm　私人收藏

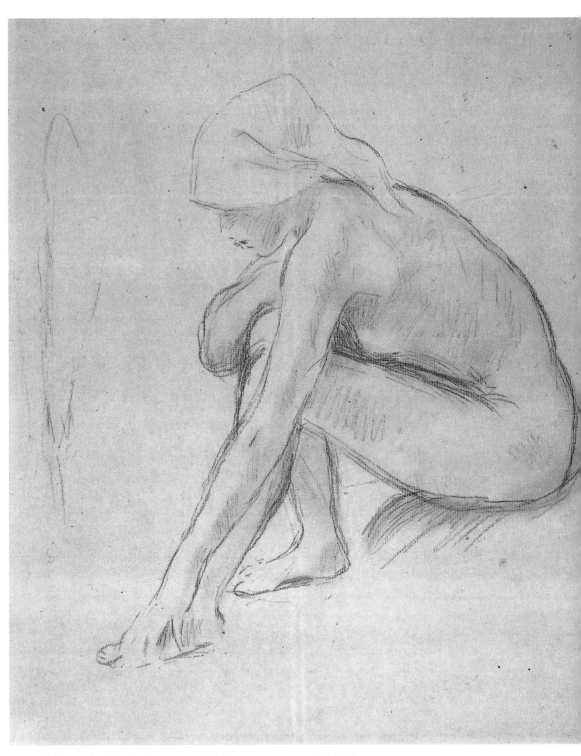

莫莉索 〈**浴女**〉練習 1891 紅粉筆 38×32.5cm 私人收藏

莫莉索　**趴臥在地的牧羊女**　1891　油畫畫布　35×56cm　私人收藏

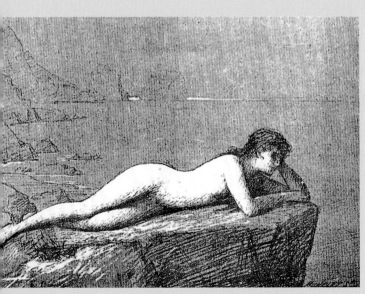

艾曼紐・貝納（Emmanuel Benner）之作品〈**夢**〉

路易－菲德烈・序森伯格（Louis Frédéric Schützenberger）　**浴女**　1885年沙龍展展出

莫莉索　**趴臥在地的牧羊女**　1891　油畫畫布　64×116cm　法國巴黎瑪摩丹美術館藏

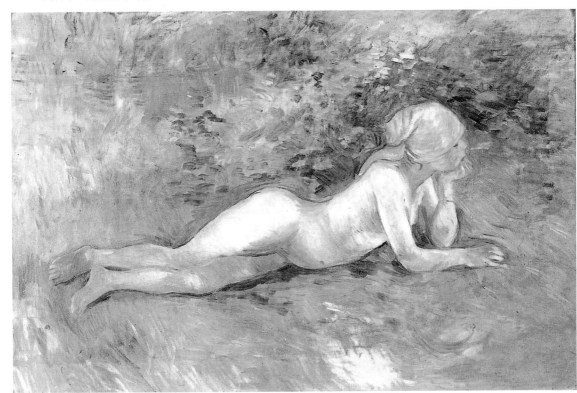

莫莉索　**趴臥在地的裸身牧羊女**　1891　油畫畫布　56×86cm　西班牙馬德里波涅米薩‧泰森美術館藏

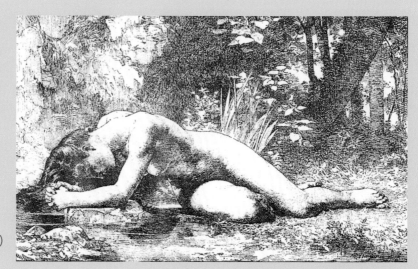

威廉·布格羅
（William Bouguereau）
之作品〈腺毛草〉

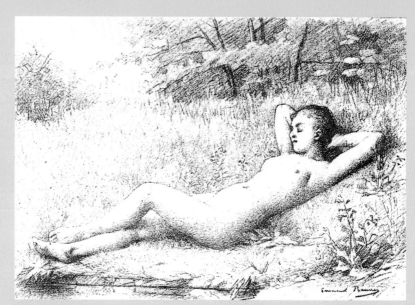

艾曼紐·貝納之作品
〈**夏夜**〉

莫莉索　**採櫻桃的少女**　1891　紅粉筆　74.5×50.7cm　美國華盛頓國家藝廊藏（左頁圖）

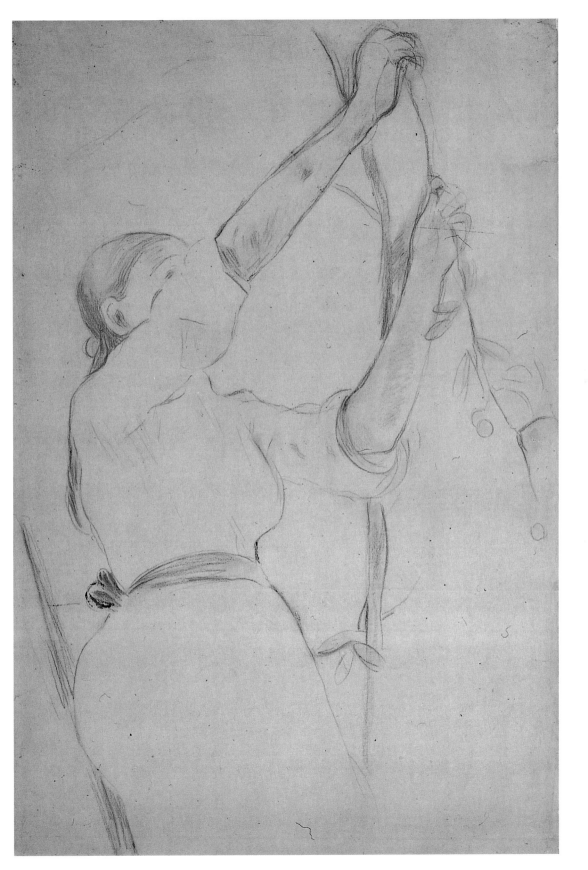

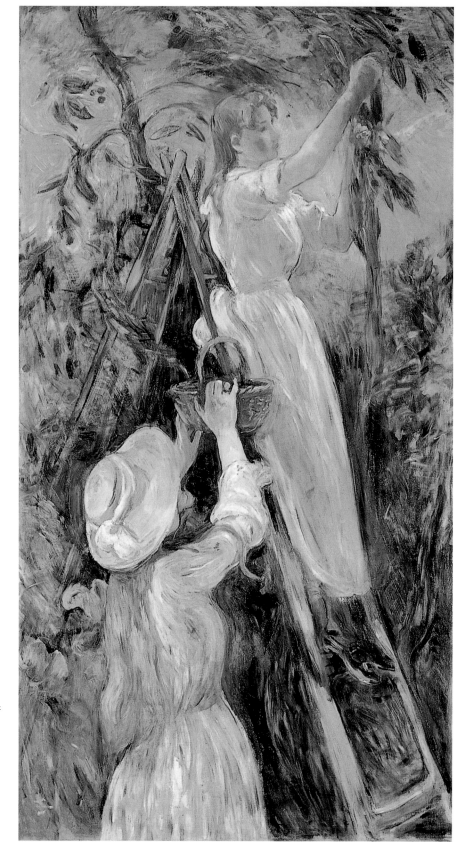

莫莉索　**櫻桃樹**
1891　油畫畫布
154×84cm
法國巴黎瑪摩丹美術
館藏

莫莉索
〈櫻桃樹〉練習
1891　水彩
37×26cm
私人收藏（左頁圖）

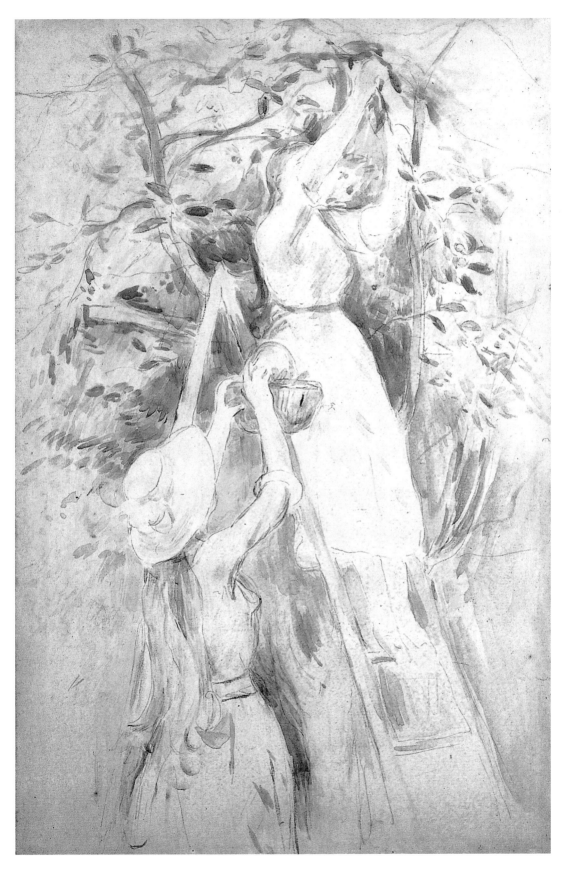

175

莫莉索　**梅西風景：布羅提耶花園**　1890-1891　彩色鉛筆　私人收藏
莫莉索　**書寫中的少女**　1891　藍色鉛筆、鉛筆　19×12cm（右頁圖）

莫莉索　**蘋果樹上**
1890　油畫畫布
46×55cm

莫莉索　**鬱金香**
1890　水彩
31×36cm

莫莉索　**圖爾風景**
1892　油畫畫布
27×35cm
（右頁上圖）

莫莉索　**六孔豎笛**
1890　四色版畫
25×33.5cm
私人收藏（右頁下圖

莫莉索
**繪有巴黎與尼斯
的筆記本內頁**
1889-1890
18×12cm
私人收藏

莫莉索
**繪有巴黎人的筆
記本內頁**
1889-1890
18×12cm
私人收藏

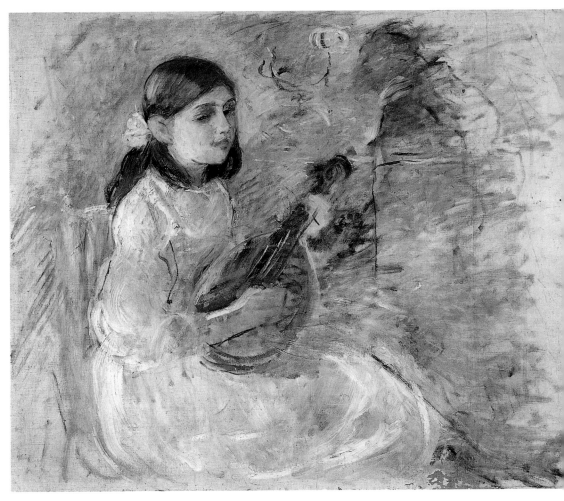

莫莉索　**彈奏曼陀林的女孩**　1890　油畫畫布　60×73cm　私人收藏

莫莉索為完成〈**彈奏曼陀林的女孩**〉一作所繪之練習稿，
節錄自藝術家筆記本。

繪有鴨子素描的筆記本（右圖）

莫莉索
繪有巴黎與瓦塞筆
記本內頁 1889
18×12cm
私人收藏

莫莉索
躺臥著的少女
1889 版畫
14.5×11.3cm
去國巴黎國家圖書
館藏(左頁上圖)

莫莉索與茱莉,
聶於瓦塞(Vassé)。
(左頁左下圖)

莫莉索
裸女的背影 1889
版畫 13×9.2cm
去國巴黎國家圖書
館藏(左頁右下圖)

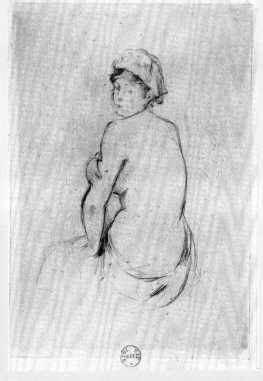

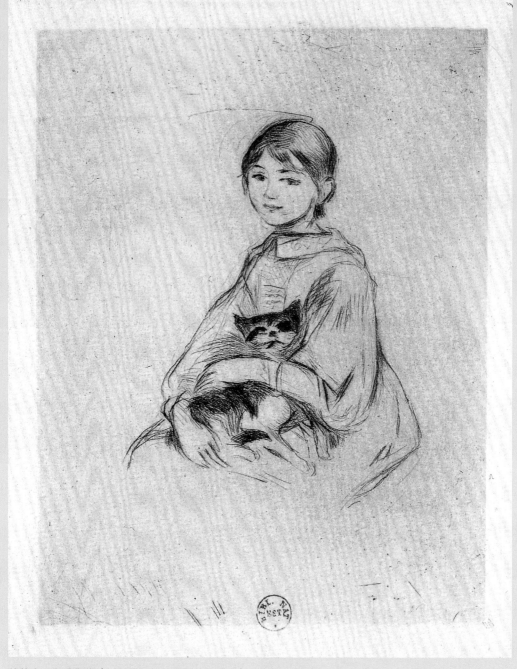

莫莉索　**女孩與貓**（以雷諾瓦筆下之茱莉為範本）　1889　版畫　14.5×11.3cm
法國巴黎國家圖書館藏

莫莉索　**練習繪畫的貝爾特・莫莉索及茱莉**　1889　版畫　18.2×13.6cm
法國巴黎國家圖書館藏（左頁圖）

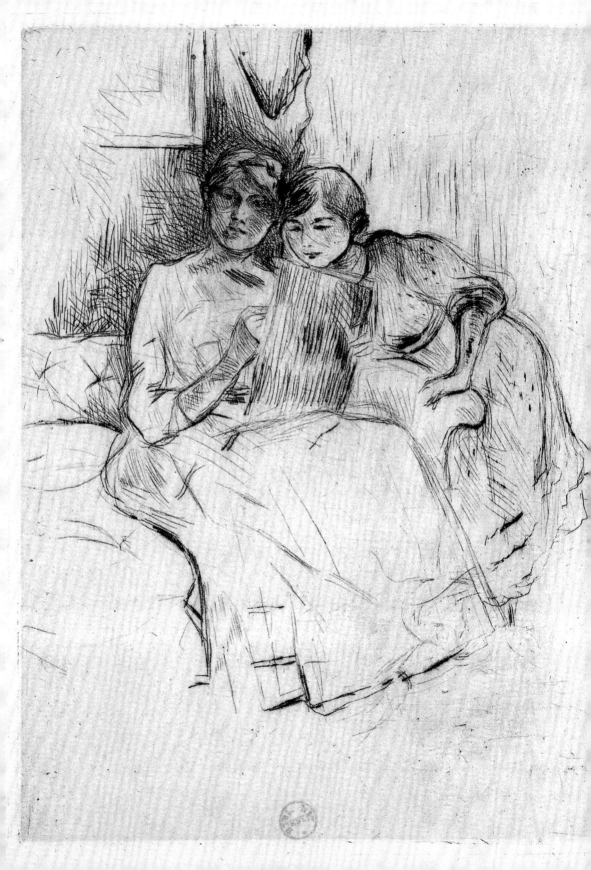

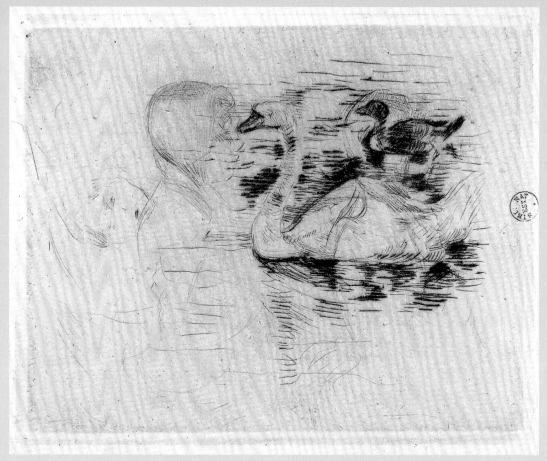

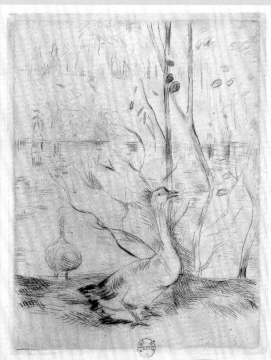

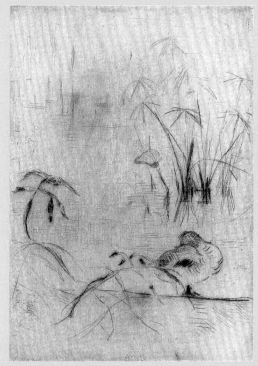

莫莉索　**布洛涅森林湖泊（又稱〈白睡蓮〉、〈水旁灌木〉）**　1889　版畫　15.5×11.5cm
法國巴黎國家圖書館藏

莫莉索　**天鵝與鴨及茱莉像**　1889　版畫　11.3×14.2cm　法國巴黎國家圖書館藏（右頁上圖）
莫莉索　**鵝**　1889　版畫　14.2×11.3cm　法國巴黎國家圖書館藏（右頁左下圖）
莫莉索　**鴨與蘆葦**　1889　版畫　13.7×10cm　法國巴黎國家圖書館藏（右頁右下圖）

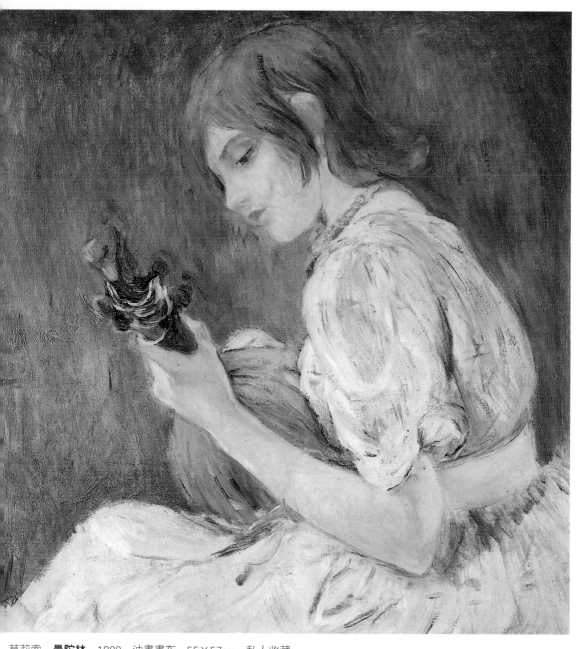

莫莉索　**曼陀林**　1889　油畫畫布　55×57cm　私人收藏
莫莉索　**摘橘子**　1889　粉彩　60×46cm　法國格拉斯普羅旺斯歷史與藝術博物館藏（左頁圖）

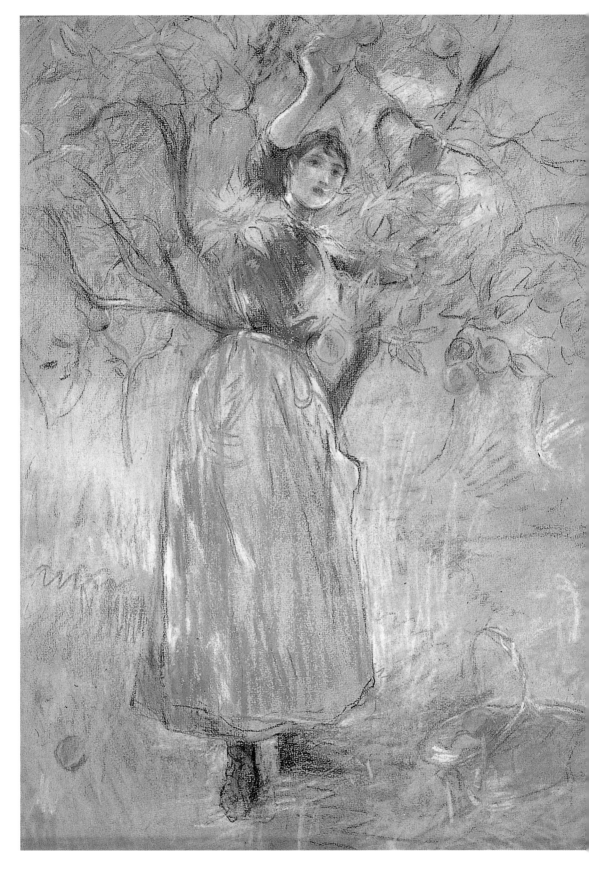

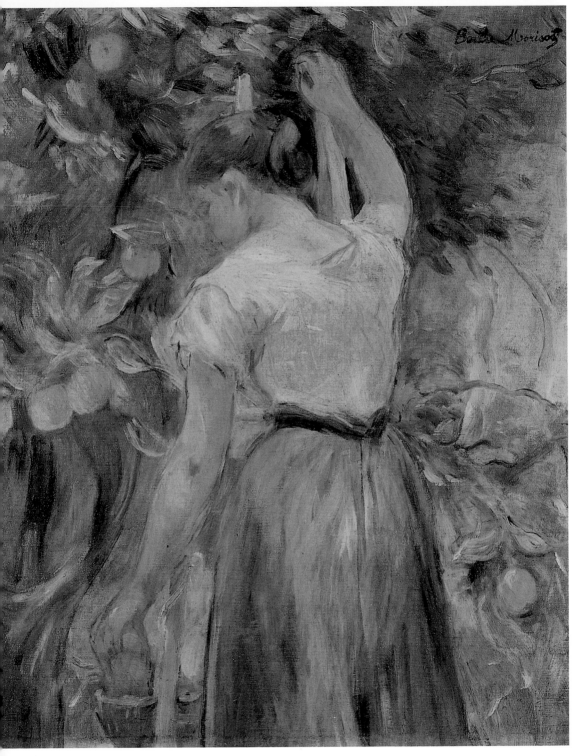

莫莉索　**摘橘子的年輕女孩**　1889　油畫畫布　46×38cm　私人收藏

莫莉索　**摘橘子**　1889　油畫畫布　65×49cm　私人收藏（左頁圖）

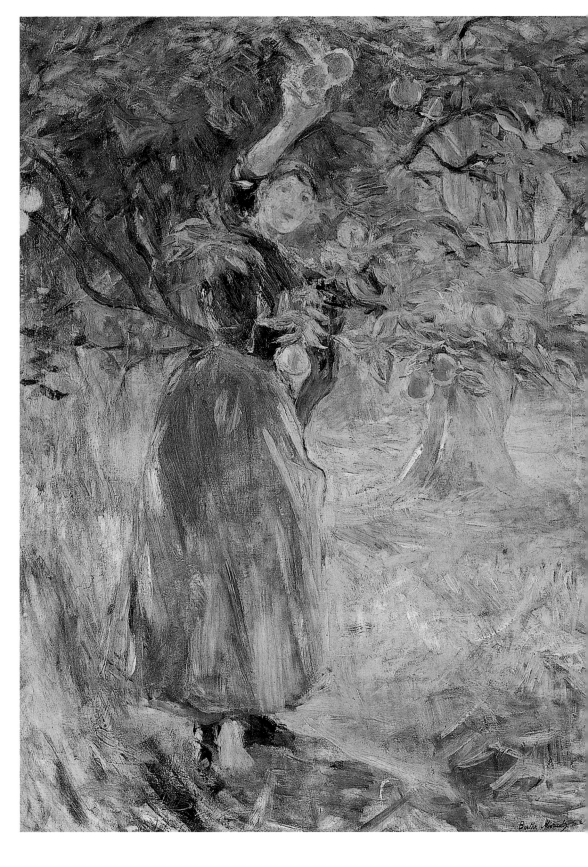

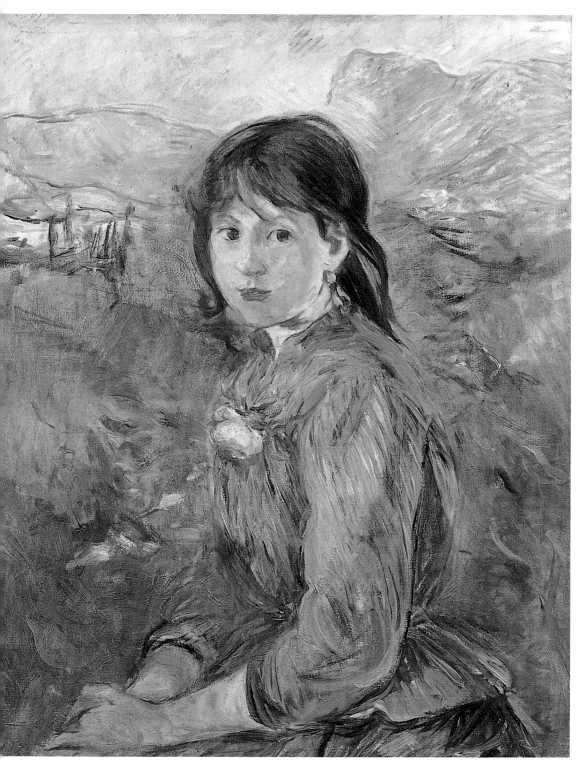

莫莉索　**尼斯農女**　1889　油畫畫布　64×52cm　法國里昂美術館藏

莫莉索　**橘樹枝**　1889　油畫畫布　33×52cm

皮埃爾－奧古斯都・雷諾瓦之作〈**女孩坐像**〉，
過去曾為莫莉索收藏。

愛彌兒・圖度茲（Emile Toudouze）
十月　1892年沙龍展展出

莫莉索　**閱讀中的茱莉**　1888　彩色鉛筆　15.5×19cm　私人收藏

莫莉索　**棲高樹**　1889　紅粉筆　24×37cm
莫莉索　**布洛涅森林紅木**　1888　水彩　28×19cm　私人收藏（右頁圖）

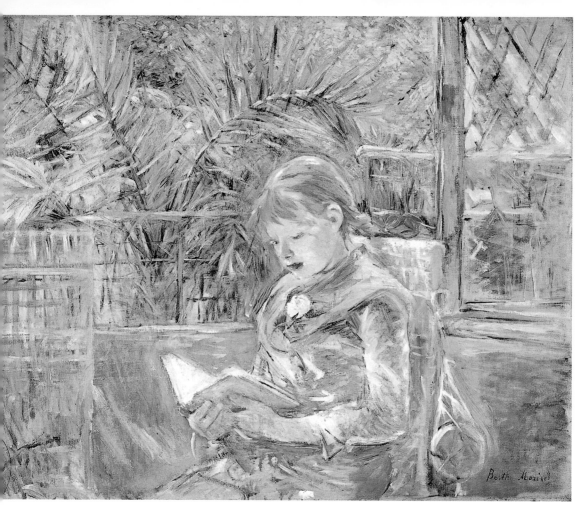

莫莉索　**閱讀**　1888　油畫畫布　74.3×92.7cm　美國佛州聖彼得堡美術館藏

莫莉索　**蘆薈**　1889
粉彩　30×40cm
巴黎瑪摩丹美術館德尼與安妮・魯
昂基金會藏

莫莉索　**城堡之山**　1888　水彩
24×31cm（左頁上圖）

莫莉索　**白睡蓮**　1887-1888
鉛筆　30×20cm　私人收藏
（左頁左下圖）

莫莉索　**拉緹別墅中的蘆薈**　1889
鉛筆　29×23cm（左頁右下圖）

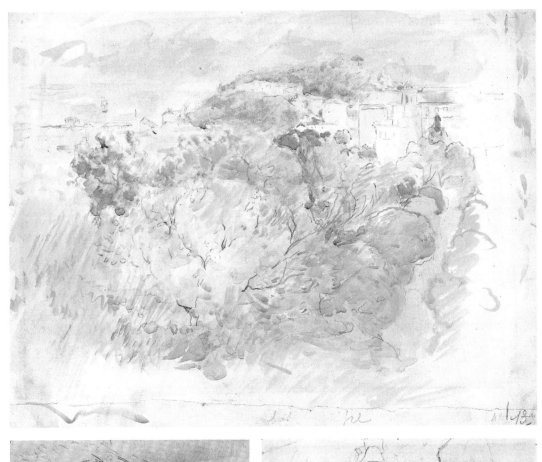

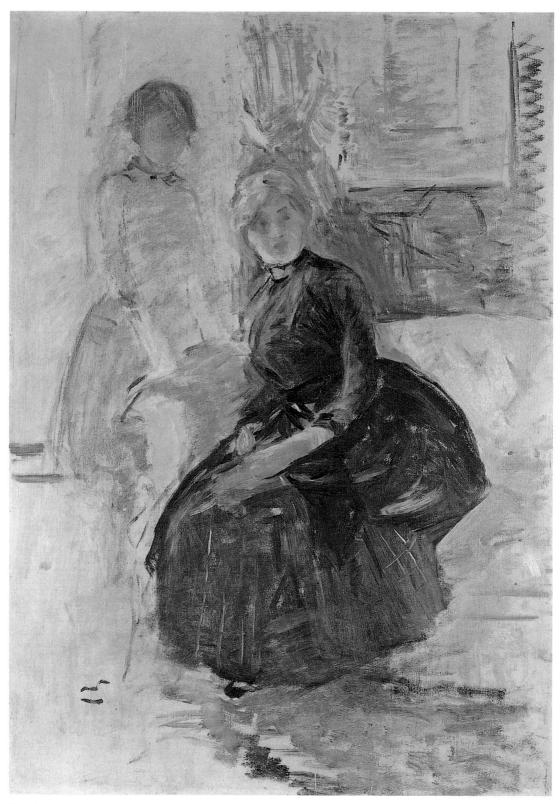

莫莉索 〈**貝爾特與女兒**〉草稿 1887 油畫畫布 私人收藏

莫莉索　**與女兒一同畫畫的貝爾特**　1887　鉛筆　26×19cm　私人收藏

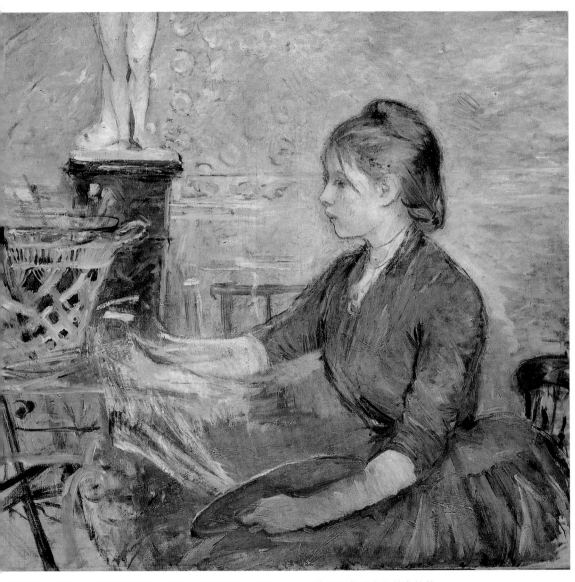

莫莉索　**寶樂・哥比雅作畫中**　1886　油畫畫布　85×94cm　法國巴黎瑪摩丹美術館藏

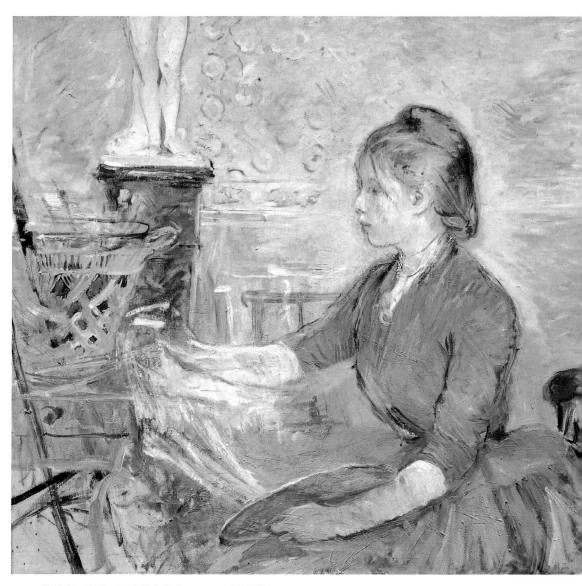

莫莉索　**寶樂・哥比雅作畫中**　1887　油畫畫布　86×94cm

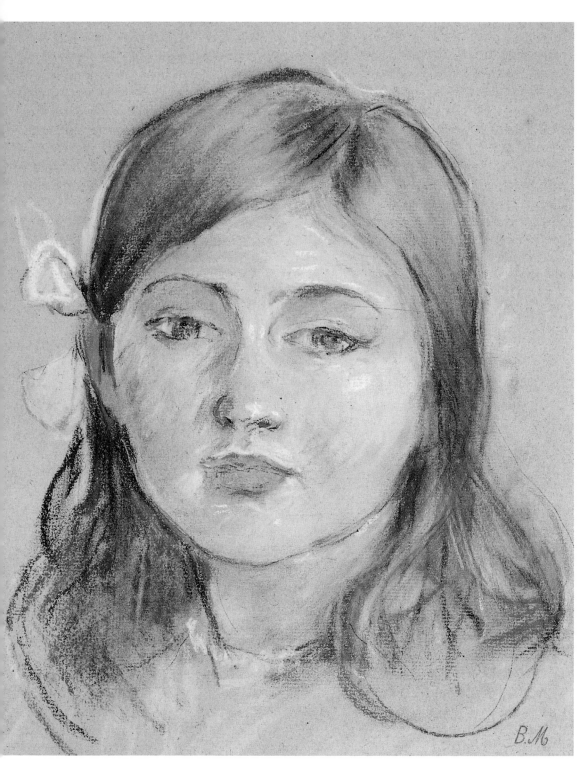

莫莉索　**茱莉像**　1889　粉彩　26×22cm　私人收藏

莫莉索　**茱莉像**　1889　紅粉筆　26×19cm　私人收藏

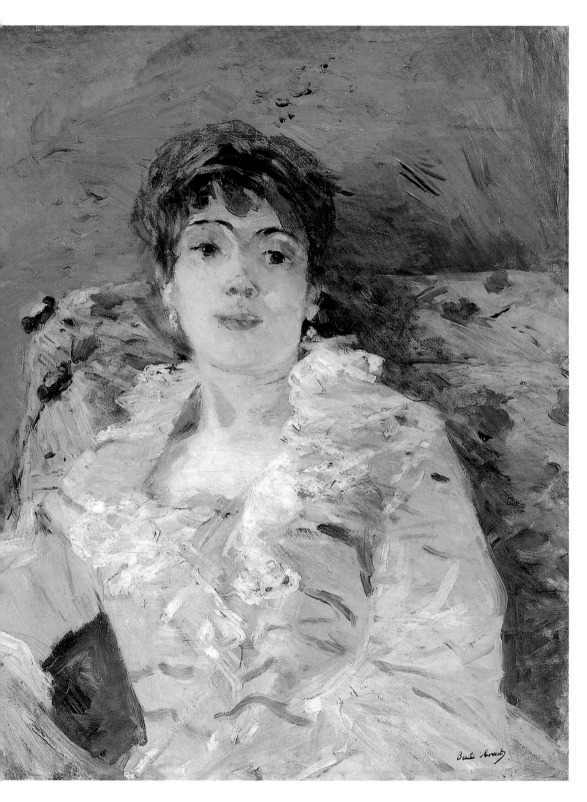

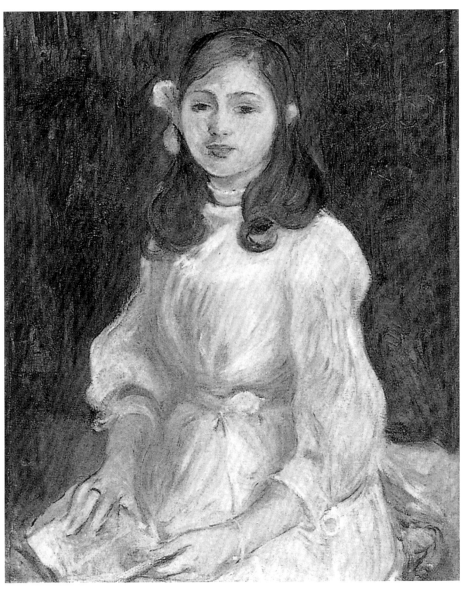

莫莉索　**手持書本的茱莉‧馬奈**　1889　油畫畫布　65×54cm

莫莉索　**倚於沙發上的女子**　1885　油畫畫布　61×50cm　英國倫敦泰德美術館藏（右頁圖）

146

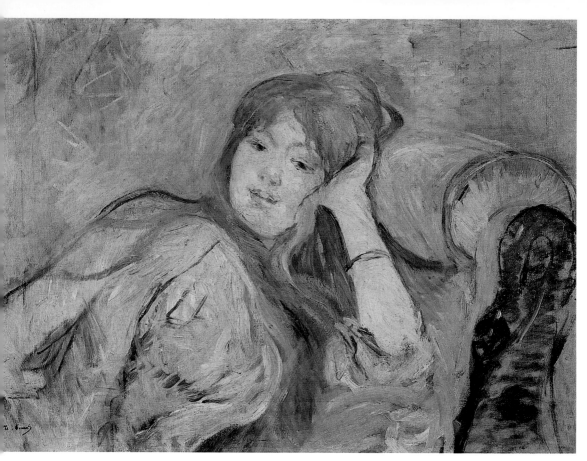

莫莉索　**斜臥著的女孩**　1887　油畫畫布　46×65cm　私人收藏

莫莉索　**斜臥著的女孩**　1887
紅粉筆、鉛筆　法國巴黎瑪摩丹美術館藏

莫莉索　**茱莉頭像**　1886　銅　26.7cm
私人收藏（左頁圖）

人生因藝術而豐富・藝術因人生而發光

藝術家書友卡

感謝您購買本書,這一小張回函卡將建立
您與本社間的橋樑。我們將參考您的意見
,出版更多好書,及提供您最新書訊和優
惠價格的依據,謝謝您填寫此卡並寄回。

1.您買的書名是: _____

2.您從何處得知本書:

□藝術家雜誌　□報章媒體　□廣告書訊　□逛書店　□親友介紹

□網站介紹　□讀書會　□其他

3.購買理由:

□作者知名度　□書名吸引　□實用需要　□親朋推薦　□封面吸引

□其他

4.購買地點: _____ 市(縣) _____ 書店

□劃撥　□書展　□網站線上

5.對本書意見:(請填代號1.滿意 2.尚可 3.再改進,請提供建議)

□內容　□封面　□編排　□價格　□紙張

□其他建議

6.您希望本社未來出版?(可複選)

□世界名畫家　□中國名畫家　□著名畫派畫論　□藝術欣賞

□美術行政　□建築藝術　□公共藝術　□美術設計

□繪畫技法　□宗教美術　□陶瓷藝術　□文物收藏

□兒童美育　□民間藝術　□文化資產　□藝術評論

□文化旅遊

您推薦 _____ 作者 或 _____ 類書籍

7.您對本社叢書 □經常買 □初次買 □偶而買

藝術家雜誌社　收

100　台北市重慶南路一段147號6樓

6F, No.147, Sec.1, Chung-Ching S. Rd., Taipei, Taiwan, R.O.C.

Artist

姓　　名：＿＿＿＿＿＿＿＿＿　性別：男□ 女□ 年齡：＿＿＿＿＿

現在地址：＿＿＿＿＿＿＿＿＿＿＿＿＿＿＿＿＿＿＿＿＿＿＿＿＿＿

永久地址：＿＿＿＿＿＿＿＿＿＿＿＿＿＿＿＿＿＿＿＿＿＿＿＿＿＿

電　　話：日／＿＿＿＿＿＿＿＿　手機／＿＿＿＿＿＿＿＿＿＿

E-Mail：＿＿＿＿＿＿＿＿＿＿＿＿＿＿＿＿＿＿＿＿＿＿＿＿＿

在　　學：□ 學歷：＿＿＿＿＿＿＿　職業：＿＿＿＿＿＿＿＿

您是藝術家雜誌：□今訂戶　□曾經訂戶　□零購者　□非讀者

客戶服務專線：**(02)23886715**　E-Mail：**art.books@msa.hinet.net**

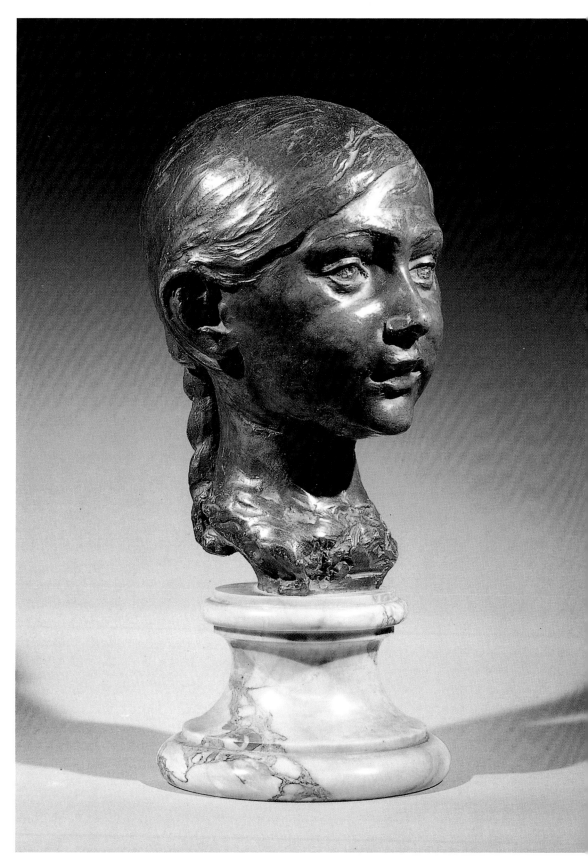

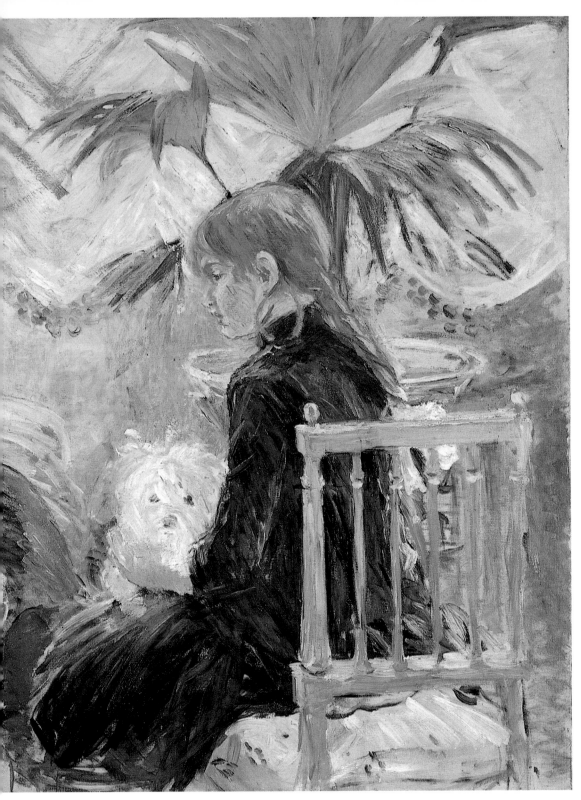

莫莉索　**女孩與狗**　1886　油畫畫布　92×73cm　私人收藏

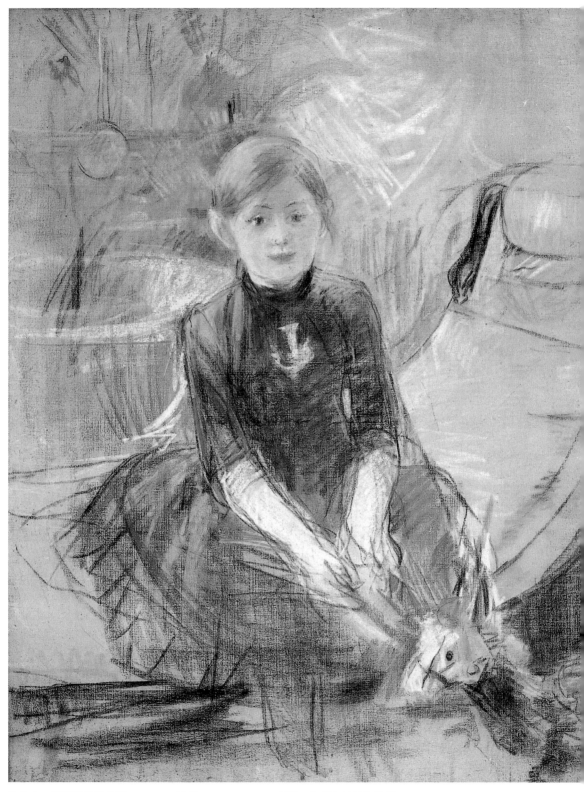

莫莉索　**著藍洋裝的女孩**　1886　粉彩　100×81cm　法國巴黎瑪摩丹美術館藏

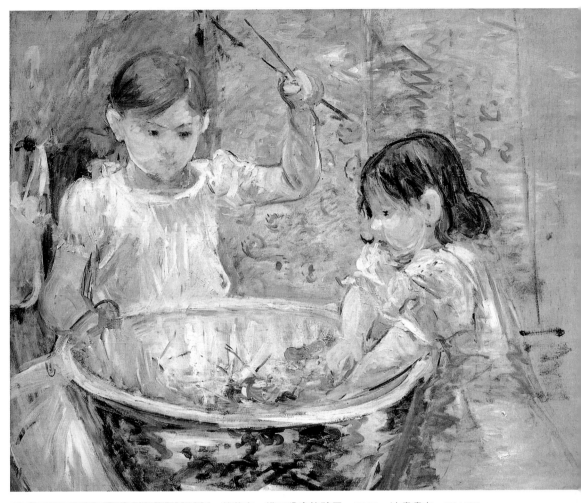

莫莉索　**淺口盆旁的孩子**　1886　油畫畫布　73×92cm
法國巴黎瑪摩丹美術館藏

瑪莉·卡莎特　**梳頭**　　　　莫莉索　**下床**
1891　鉛筆素描　　　　　　1885-1886　油畫畫布
37.8×27.7cm　　　　　　　55×46cm
華盛頓國家藝廊藏　　　　　　私人收藏（右頁圖）

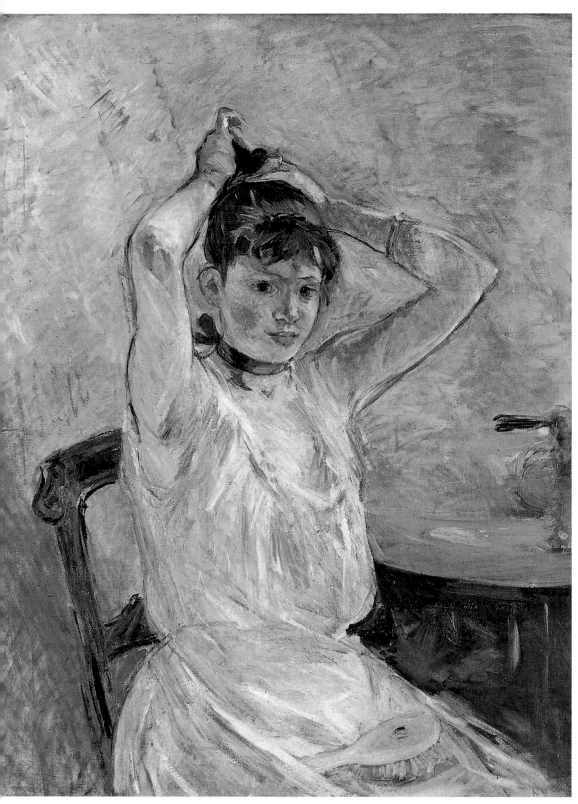

莫莉索　**沐浴**　1885-1886　油畫畫布　91.1×72.3cm　美國威廉斯城克拉克藝術研究院藏

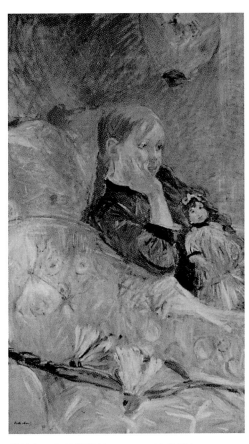

莫莉索　**女孩與娃娃**　1886　油畫畫布
97×58cm　美國私人收藏

莫莉索　**別莊室內**　1886　水彩　25×17cm

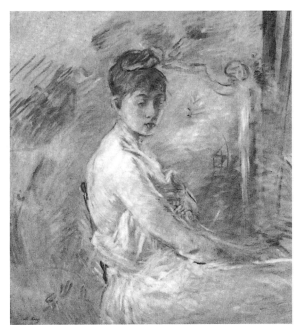

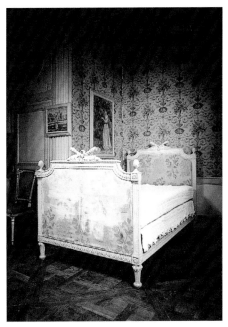

莫莉索　**晨起的年輕女子**　私人收藏

莫莉索的路易16世風格床，屬私人收藏。

莫莉索　**沐浴練習**　1885-1886　粉彩、藍紙
45×60cm　私人收藏

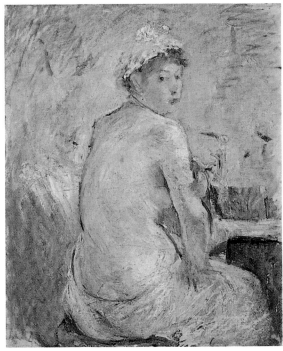

莫莉索　**裸女的背影**　1885　瑞士私人收藏（左圖）

莫莉索　**沐浴之前**　1885　粉彩　56×46.5cm
私人收藏（右頁圖）

莫莉索　**赤木**　1885　水彩　24×32cm

莫莉索　**鹿特丹**　1885　水彩　28×24cm　私人收藏（右頁圖）

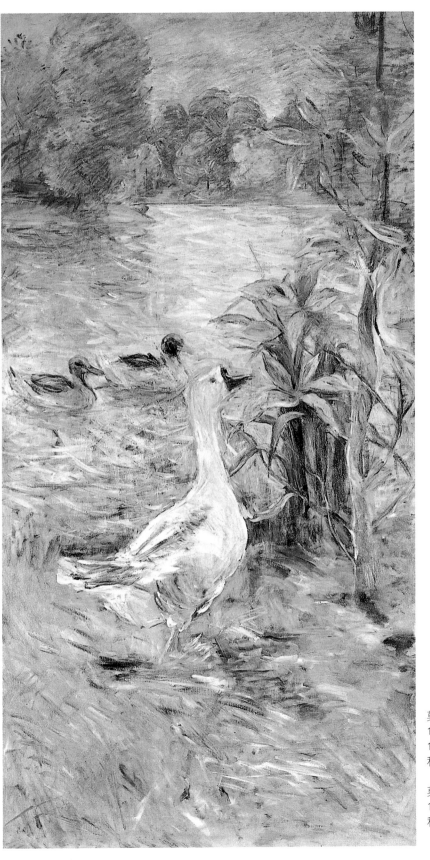

莫莉索　鵝
1885及1891　油畫畫布
165×87cm
私人收藏（左圖）

莫莉索　杜樂麗花園
1885　水彩　29×21cm
私人收藏（右頁圖）

莫莉索　**法國菊**　1885　油畫畫布　46×55cm　美國波士頓美術館藏

莫莉索　**黃水仙**　1885　油畫畫布　45×36cm　私人收藏（右頁圖）

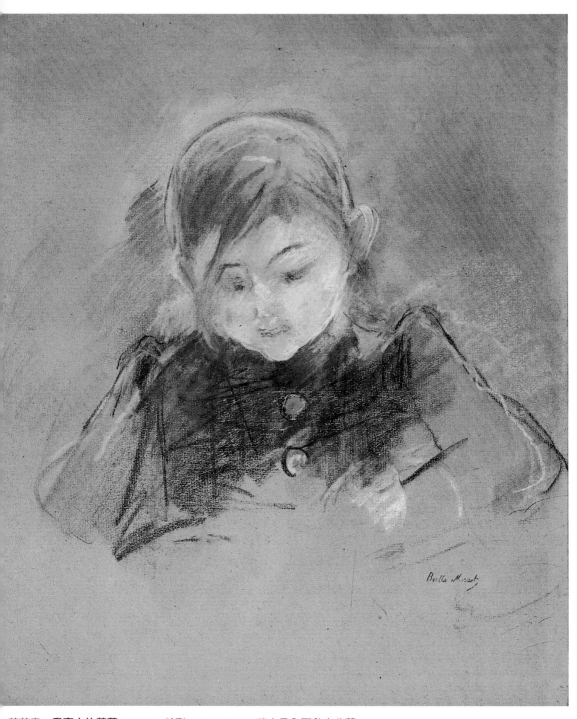

莫莉索　**書寫中的茱莉**　1884　粉彩　52×42cm　瑞士日內瓦私人收藏
莫莉索　**小舞者**　1885　油畫畫布　55×46cm　私人收藏（左頁圖）

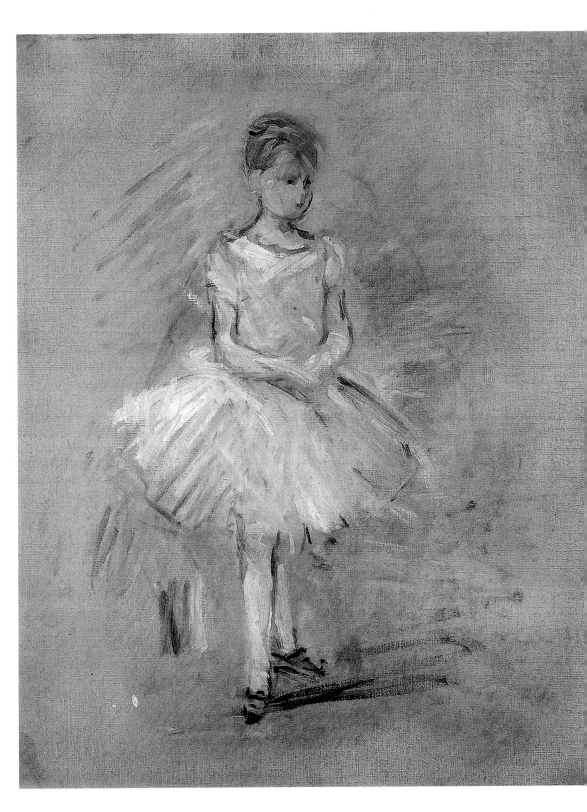

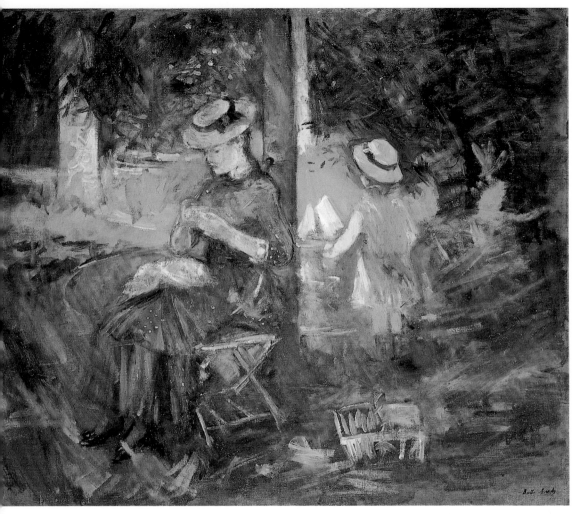

莫莉索　**在花園中縫紉的女孩**　1884　油畫畫布　60.5×73cm　蘇格蘭愛丁堡國家藝廊藏

莫莉索　**寶樂·哥比雅**　1884　油畫畫布　73×60cm　私人收藏（左頁圖）

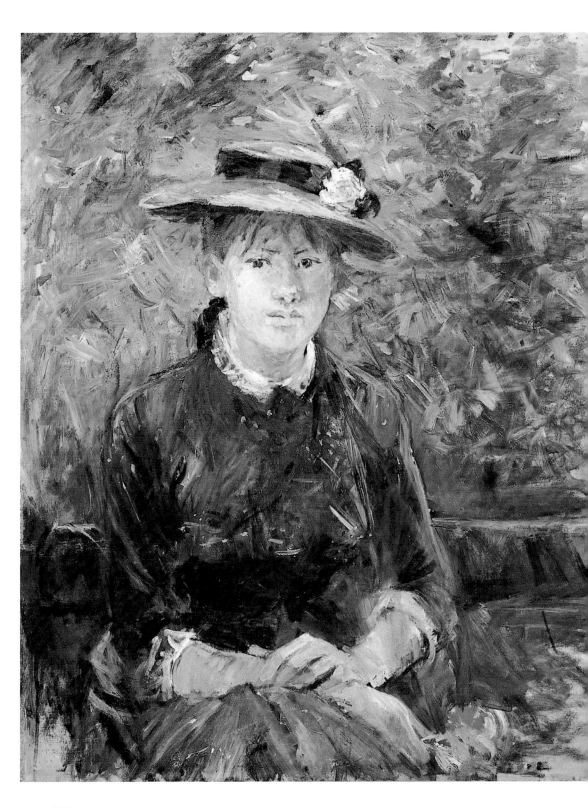

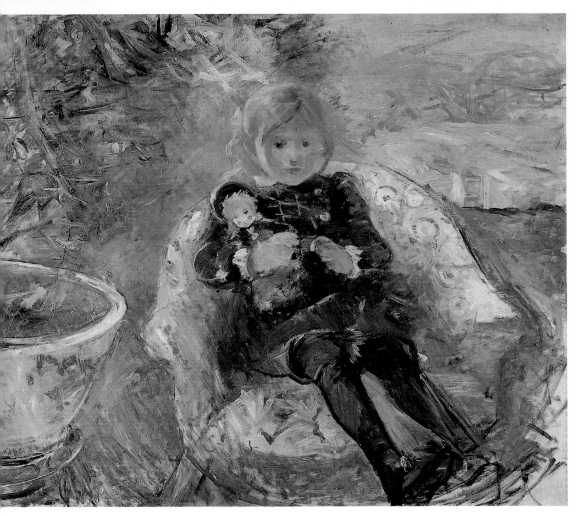

莫莉索　**女孩與洋娃娃**　1884　油畫畫布　82×100cm　私人收藏

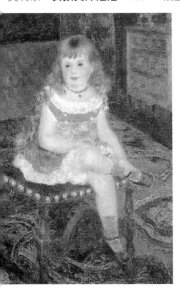

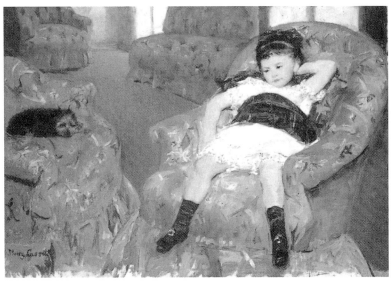

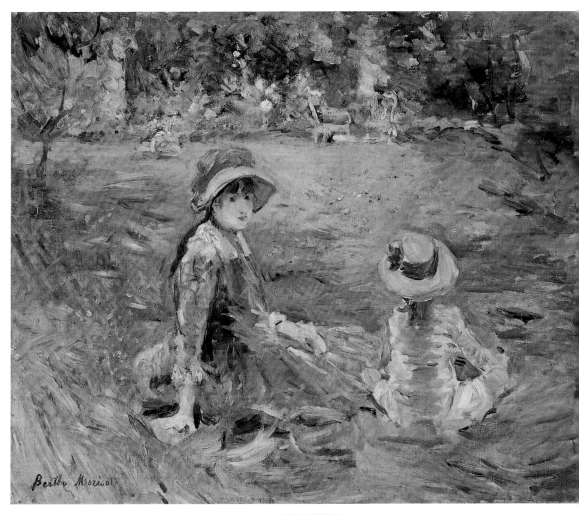

莫莉索　**莫荷庫爾花園**　1884　油畫畫布
54×65cm　美國俄亥俄州托雷多美術館藏

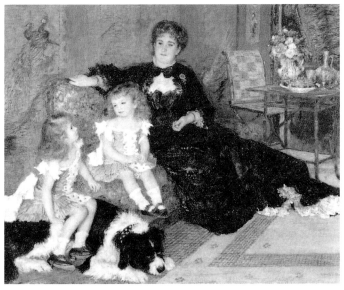

皮埃爾－奧古斯都・雷諾瓦
夏普亭女士及其女　1878年沙龍展展出
美國紐約大都會美術館藏（左圖）

皮埃爾－奧古斯都・雷諾瓦
夏普亭小姐　1877　油畫畫布
日本石橋美術館石橋基金會私人收藏
（右頁左下圖）

瑪莉・卡莎特　**藍色沙發上的女孩**
1879年印象派畫展展出
美國華盛頓國家藝廊藏（右頁右下圖）

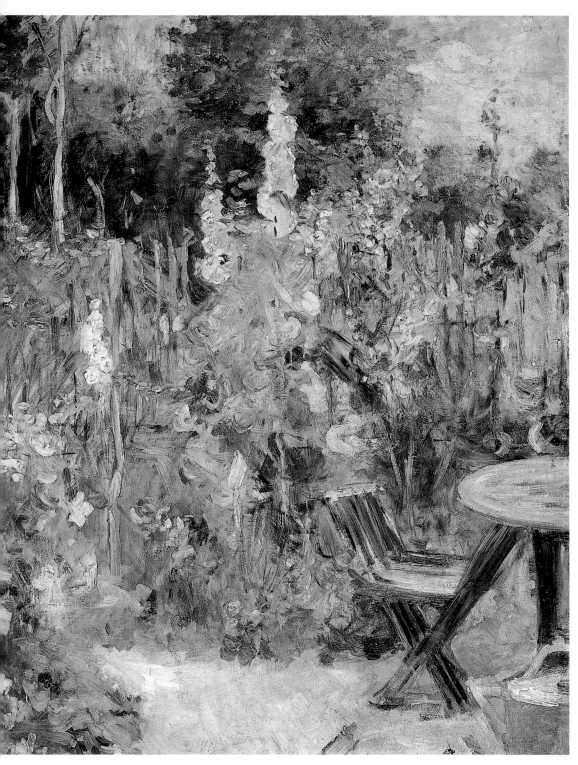

莫莉索　**蜀葵**　1884　油畫畫布　65×54cm　法國巴黎瑪摩丹美術館德尼與安妮·魯昂基金會藏

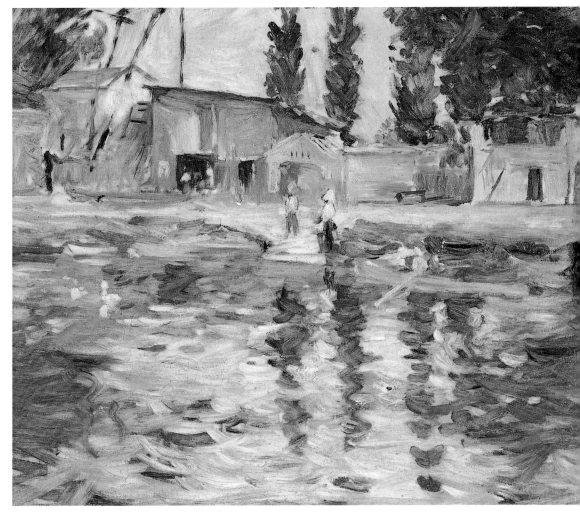

莫莉索　**布吉瓦塞納河**　1884　油畫畫布　法國洛桑私人收藏

流經布吉瓦的塞納河

流經布吉瓦的塞納河

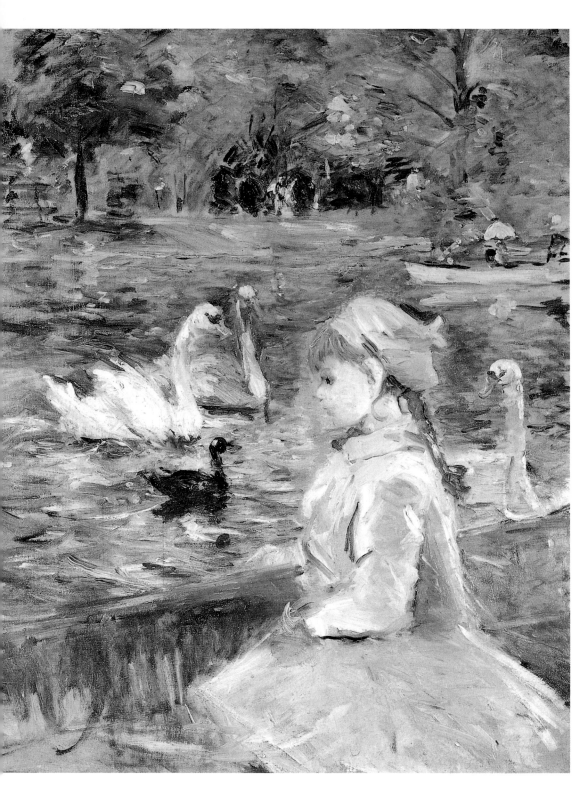

莫莉索　**布吉瓦花園中的棉花樹**　1884　油畫畫布

莫莉索　**在湖上**　1884　油畫畫布　65×54cm　私人收藏（右頁圖）

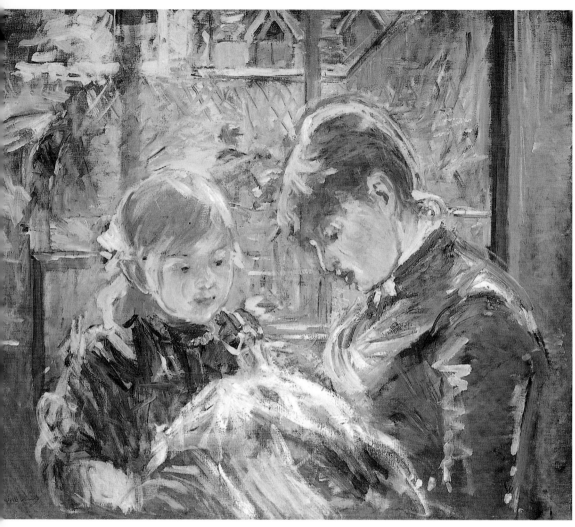

莫莉索　**學習縫紉**　1884
油畫畫布　59×71cm
美國明尼蘇達州明尼亞波利斯美術館藏

朱爾丹（R. Jourdain）
泰晤士河中的天鵝　1883年沙龍展展出

莫莉索　**布吉瓦風景**（扇面）　1884　油彩、水彩　30×53cm

路易・布雷斯洛（Louis Breslau）　**自宅**　油畫畫布
127×154cm　法國巴黎奧塞美術館藏

亨利・范丹－拉圖爾　**縫紉**
油畫畫布　103×82cm

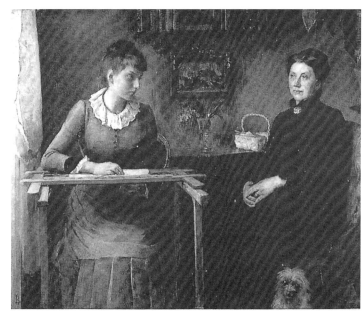

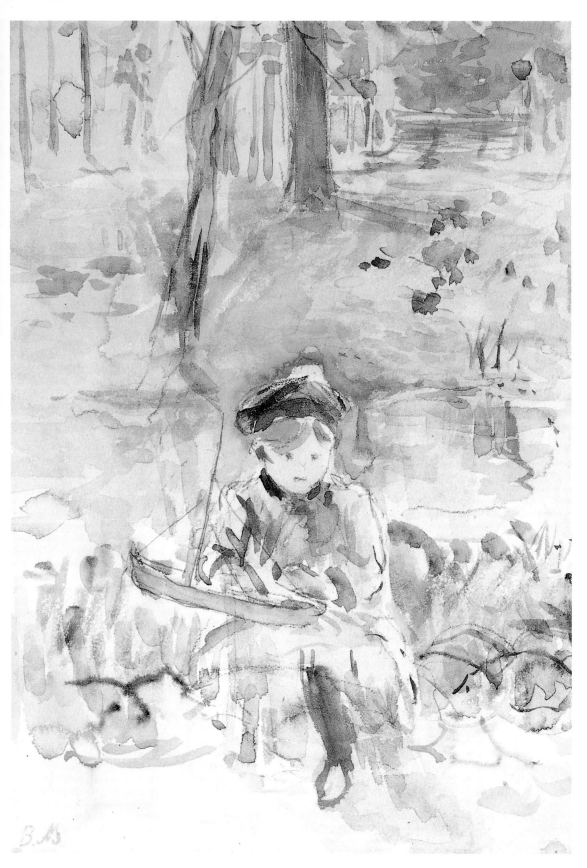

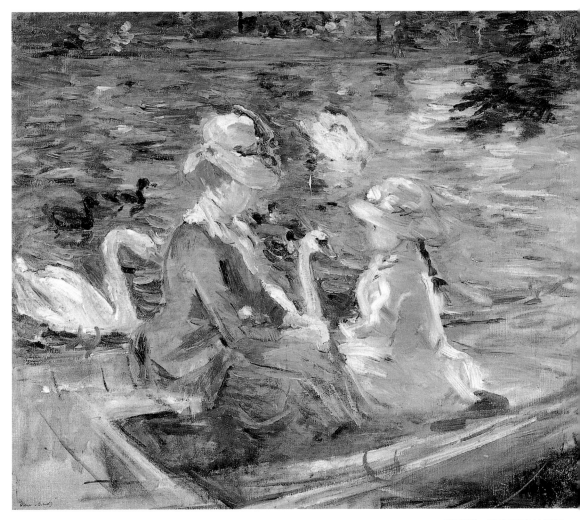

莫莉索　**布洛涅森林湖泊**
1884　油畫畫布
60×73cm　私人收藏

法蘭索瓦・海布特
（François Heilbuth）
美好時光
1881年年沙龍展展出

莫莉索　**茱莉與小船**
1884　水彩　23×16cm
私人收藏（右頁圖）

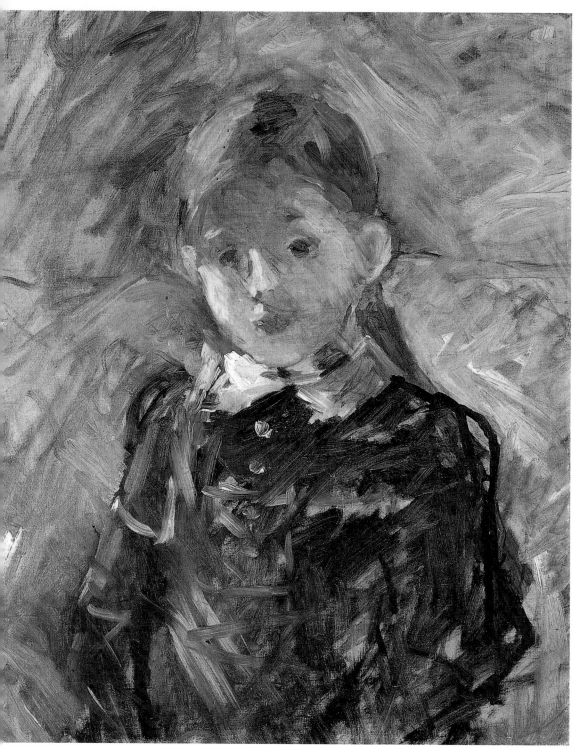

莫莉索　**金髮女孩**　1883-1884　油畫畫布　43×37cm　私人收藏

莫莉索　**布吉瓦庭園**
1884　油畫畫布　73×92cm

莫莉索於〈**金髮女孩**〉一作背面
所繪之莫內〈持扇的貝爾特·莫
莉索〉局部仿作

114

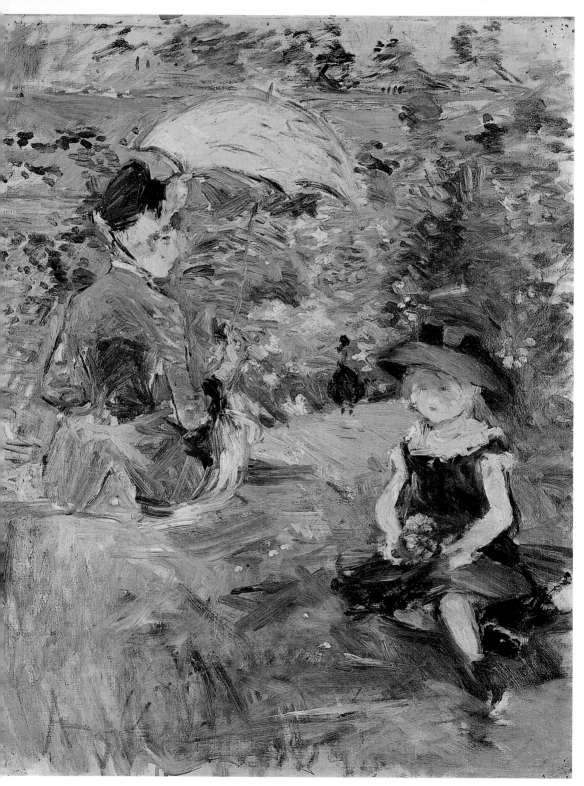

莫莉索　**布洛涅島上的年輕女子與孩子**　1883　油畫畫布　61×50cm　私人收藏

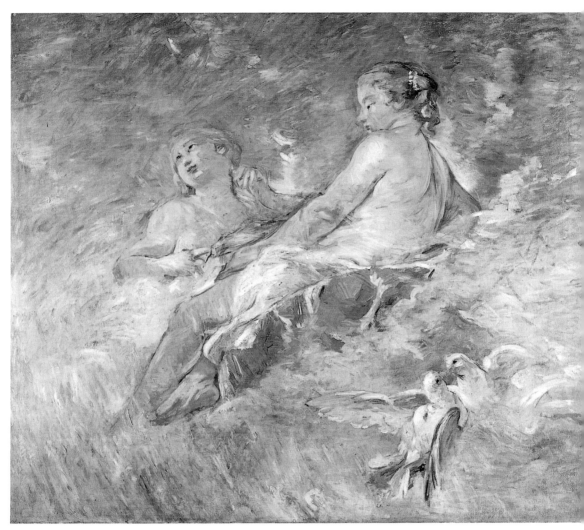

莫莉索　**維納斯於火神的打鐵坊**（仿自布欣的作品）
1883-1884　油畫畫布　114×138cm　私人收藏

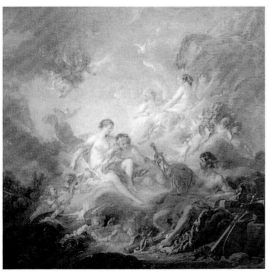

布欣（Boucher）
火神伏耳干向維納斯展示為埃涅阿斯所鑄的武器　1732
油畫紙板　252×175cm　法國巴黎羅浮宮藏

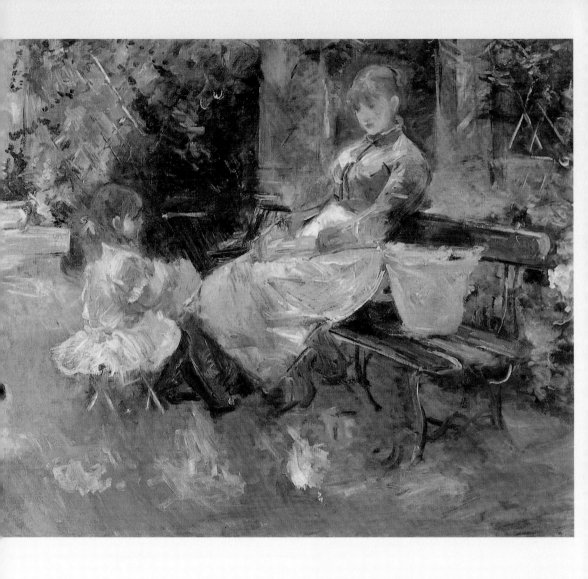

莫莉索　**寓言故事**
1883　油畫畫布
65×81cm　私人收藏
（上圖）

色許多，她的眼光極富現代性與觀察力，敢於遵循直覺並發掘色彩的不同可能，且不為舊有框架所囿，在印象派畫作中引入18世紀筆觸，因此有時甚至使她的作品有超出同輩藝術家的新意，另闢出蹊徑。「我只喜歡最前衛、新穎，抑或過去的事物。」貝爾特·莫莉索在1886年所寫的信中如此寫道，亦正托承著前述觀點。

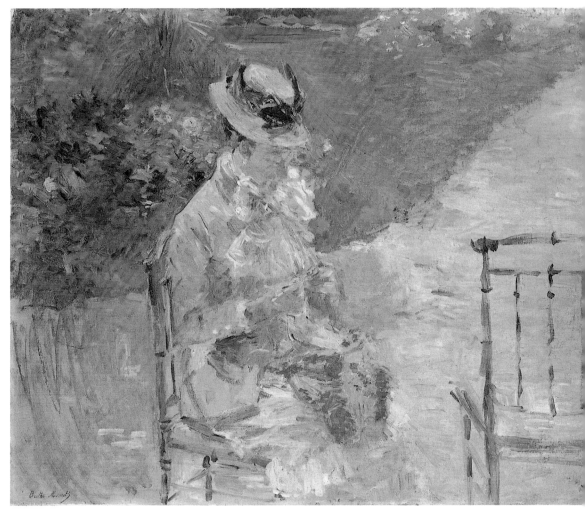

莫莉索
於花園中做針黹的年輕女子
1883 油畫畫布
50.2×60cm
美國紐約大都會美術館藏

瑪莉・卡莎特
花園中的莉迪雅與狗
1880 私人收藏

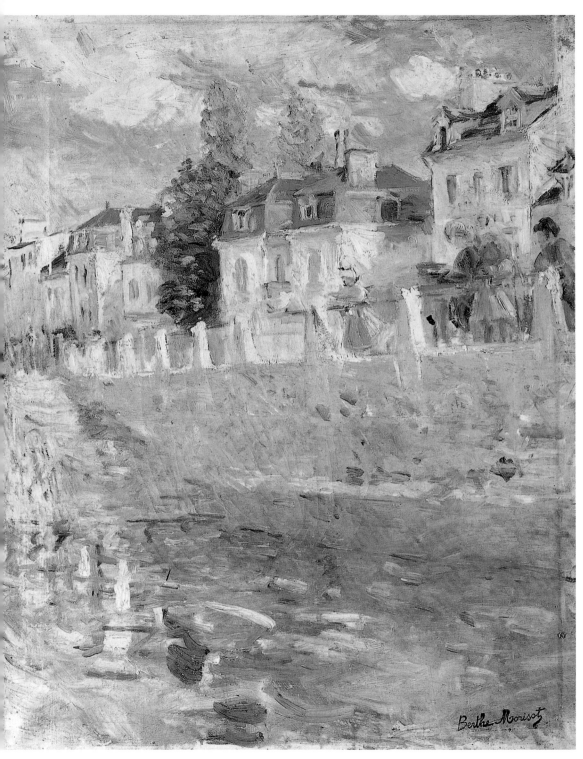

莫莉索　**布吉瓦河堤**　1883　油畫畫布　55.5×46cm　挪威奧斯陸國立美術館藏

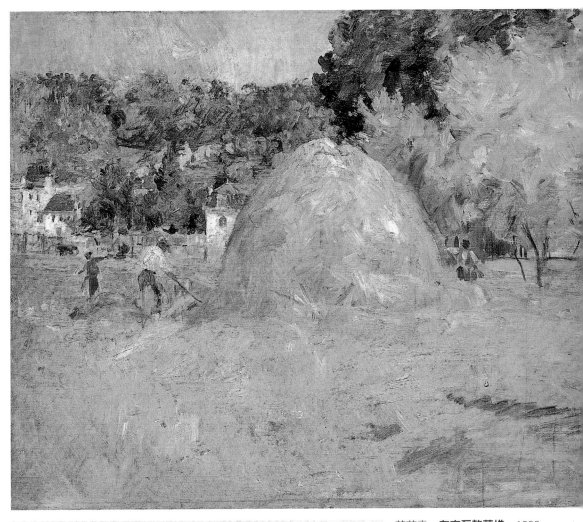

莫莉索　**布吉瓦乾草堆**　1883
油畫畫布　50×60cm
法國巴黎瑪摩丹美術館
德尼與安妮·魯昂基金會藏

1900年代的布吉瓦河堤

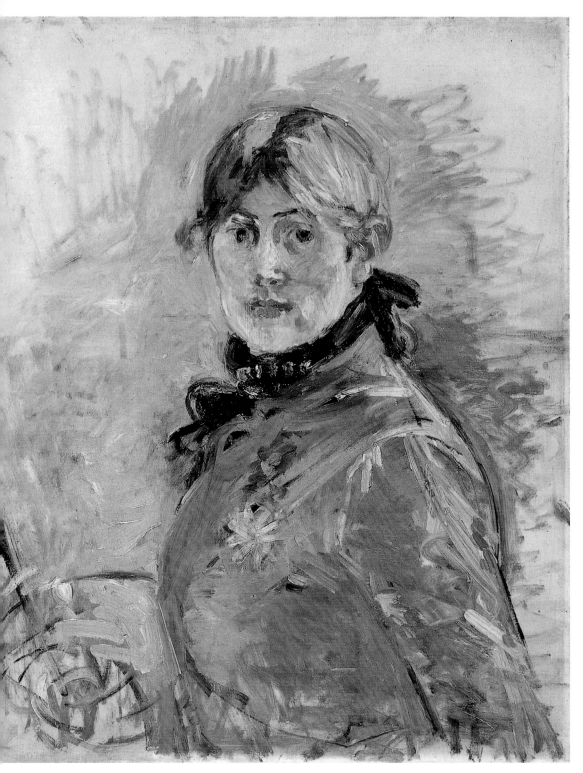

莫莉索　**自畫像**　1885　油畫畫布　61×50cm　法國巴黎瑪摩丹美術館德尼與安妮‧魯昂基金會藏

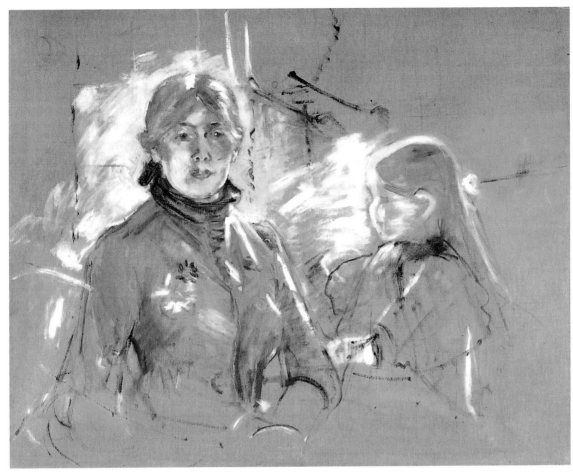

莫莉索　**貝爾特・莫莉索與女兒**　1885　油畫畫布　72×91cm　私人收藏

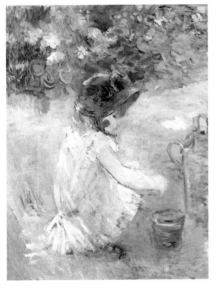

莫莉索　**沙堆**　1882　油畫畫布　92×73cm　私人收藏

莫莉索　〈**沙堆**〉練習　粉彩　42×52cm　私人收藏

莫莉索
草叢中的女孩
1882　水彩
26×32cm

的畫作，無怪乎菲力克斯・費內翁（Félix Fénéon）認為莫莉索的
作品有著一股「不帶矯飾的女性魅力」，因此縱使看似有種即興
作品的味道，但其真實價值即在表象之下。

　　莫莉索習以光線做為表現畫面與情感的媒介，在塞尚之前即
研究出表現潺潺的水流及粼粼波光的創作技法，抹糊了僵硬的筆
觸，同時亦消弭了現實與印象的界線，成功地保留住稍縱即逝的
當下，馬拉美因此甚至曾稱莫莉索為一名魔術師，或「印象畫派
的仙女」。

　　無疑地，印象畫派若是少了貝爾特・莫莉索必定會黯然失

莫莉索 **草叢中的女孩**
1882 水彩
48×55cm
法國巴黎瑪摩丹美術館
德尼與安妮·魯昂基金
會藏

回味的餘韻，最終展現出似平凡又非凡的仙境，因此莫莉索曾
說：「表達自我是很重要的……只要情感是來自底心的真實，以
及自我的經驗。」。

美好的創作者

　　貝爾特·莫莉索在創作之路上所得到的稱謂或許沒有比「美
好的創作者」更加適合的了，於其中所隱喻著的不僅只是她畫筆
下美好的創作，尚指美好的創造者之雙重面向。此般說法則於馬
奈的筆下得到最為真實的印證，自兩人相識的那年所作的〈陽
台〉，至著喪服的莫莉索畫像，貝爾特·莫莉索皆以具有強烈個
人特質的臉龐與氣質使觀者挪不開視線。

　　奧地利裔詩人雨果·馮·荷夫曼斯塔（Hugo Von
Hoffmansthal）曾極富詩意地表示：「深度必須潛藏於表象之
下。」乍聽或許充滿多餘，然而經仔細咀嚼過後，卻是最能夠顯
現莫莉索作品中那種獨有的親暱氛圍與距離感的字句。在觀者與
繪者間，橫亙著一幅幅不見細部，卻仍能使人準確感受微弱變化

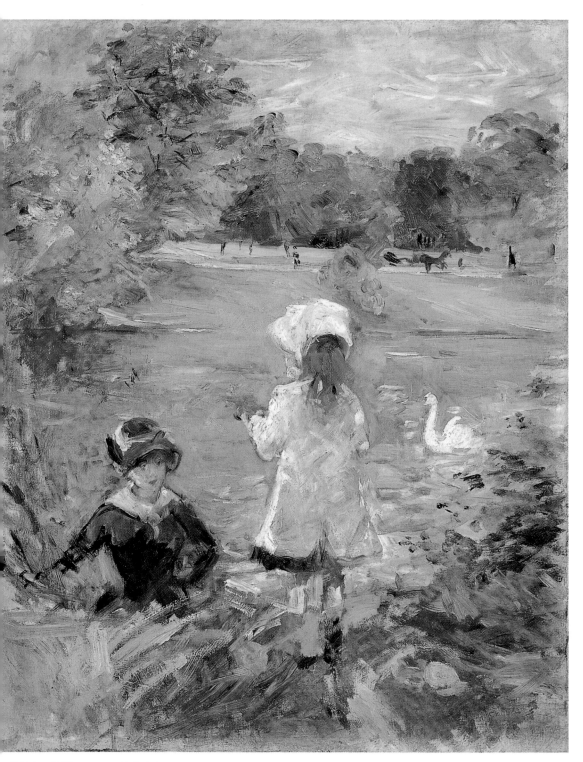

莫莉索　**湖畔**　1883　油畫畫布　61×50cm

莫莉索　**草叢中的女孩**　1882　水彩
16×22cm　私人收藏

莫莉索　**茱莉頭像練習**　膠彩、水彩
20×26cm　私人收藏

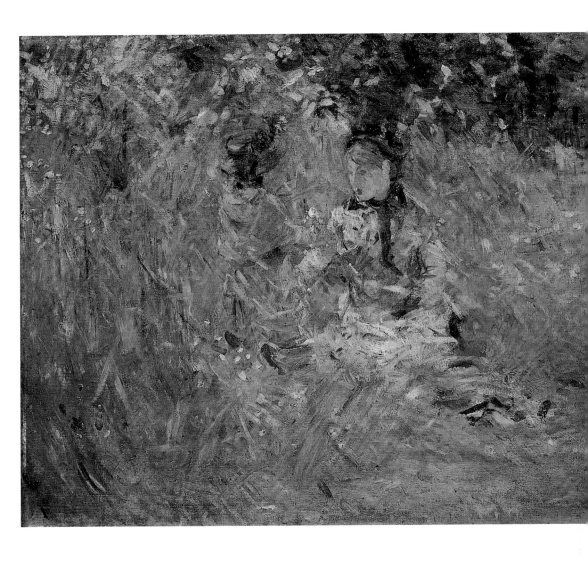

一步了。」

　　她的筆觸瀟灑並充滿敘事性，色彩強烈卻不失和諧，初看似不經意，然而在細細觀察後即可發現交雜其中、女性獨有的纖細特質。自遊戲的孩童、園花亭草至人像、動物等，主題多變，但無論所強調為何，皆散發出如虹般的光芒。此乃貝爾特‧莫莉索的作品雖因襲自大衛前的18世紀創作傳統，但仍有著其代表性及創新性的原因之一。藉由其畫筆所表現出的景與物澄淨、無暇，如同其他印象派作品，皆在保存雖轉瞬即逝卻十足令人動容的當下，長久的醞釀則宛若靜待酸澀淡去的青果，欲迎來更令人

莫莉索　**布吉瓦**　1881
油畫畫布　60×73cm
英國卡地夫威爾斯國立
美術館藏

莫莉索　**沉睡的茉莉**
1882　鉛筆、水彩
15×12cm　私人收藏
（右頁圖）

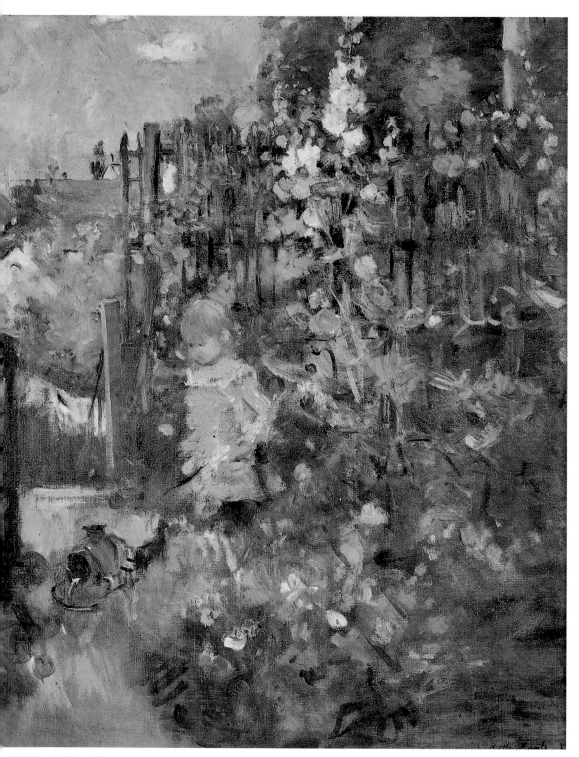

貝爾特‧莫莉索 **於蜀葵檔間的孩子** 1881 油畫畫布 50×42cm 德國科隆瓦勒拉夫‧李察茲美術館藏

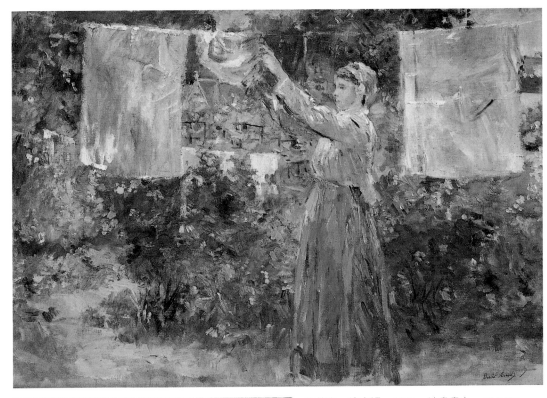

莫莉索　**洗衣婦**　1881　油畫畫布　46×67cm
丹麥哥本哈根嘉士伯藝術博物館藏

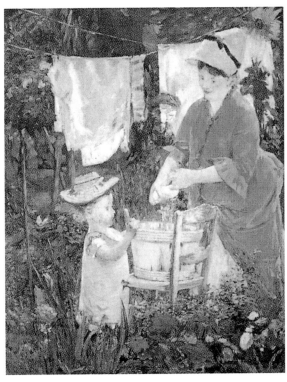

愛德華・馬奈　**洗衣**　美國巴恩斯基金會藏

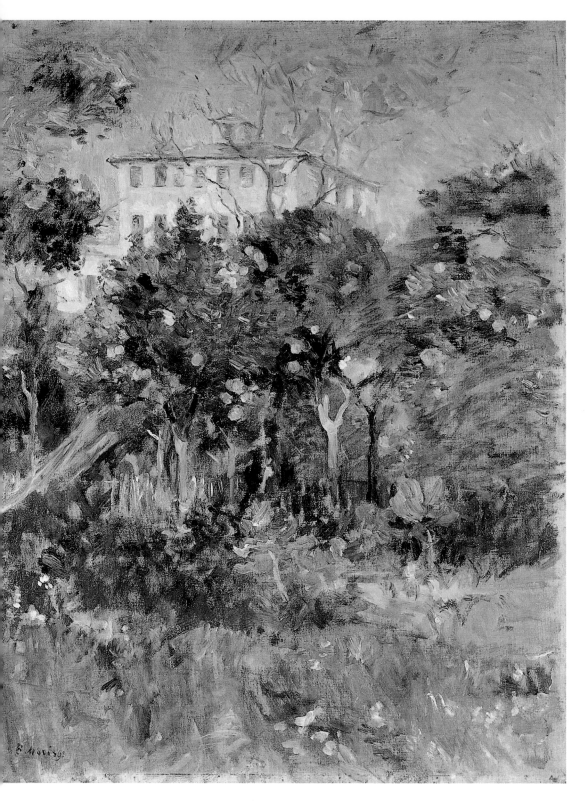

莫莉索　**雅爾努菲別墅**　水彩　55×46cm　私人收藏
莫莉索　**尼斯橘園中的別墅**　1882　油畫畫布　55×43cm　私人收藏（右頁圖）

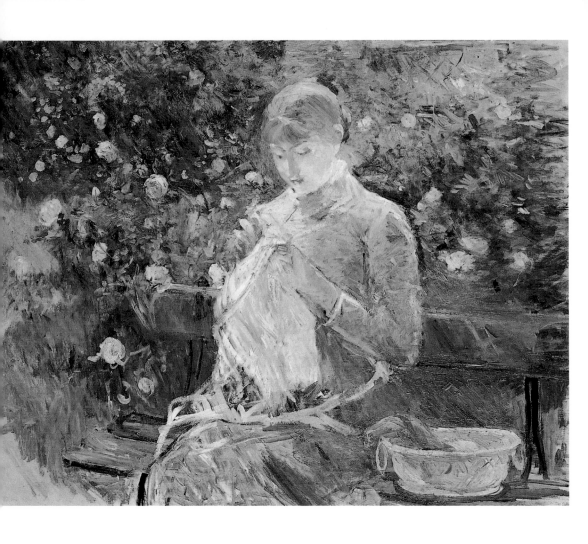

莫莉索
帕西於花園做針黹
1881-1882　油畫畫布
81×100cm
法國坎城美術館藏

之間，亦時常於藝文領域扮演著橋梁與中介者之角色，在創作之外更能展現出難以多得的社交長才，實屬少見，但也或許因此使其創作較鮮為人所注意，甚至於創作之初亦不為同儕所重視，由其是竇加即曾多次出言諷刺。貝爾特‧莫莉索的作品因經常由粗獷筆觸構成，因而在最初於構圖與技法方面易被看作漫不經心的急就章。所幸莫莉索並無輕言放棄，反而積極創作及參加印象派畫展，前後共經歷了漫長的二十年歲月，最終獲得認可；「鮮少有人有更加多變的詮釋手法」普維‧德‧夏凡納曾說，竇加也於日後讚道：「在其朦朧、輕柔的繪畫之下藏著的是最堅實的創作。」因此，1884年時莫莉索即嘆：「我與同儕的關係開始更進

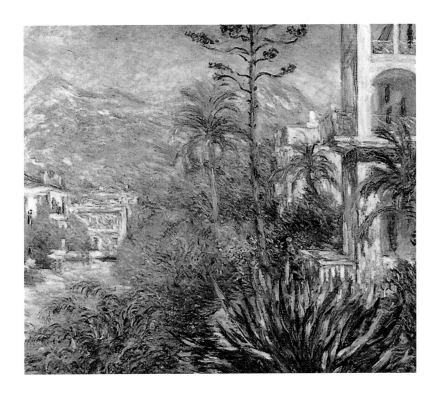

克勞德・莫內
博迪蓋拉別墅 1884
油畫畫布 115×130cm
巴黎奧塞美術館藏

後莫莉索又有多幅作品，如〈牛奶碗〉、〈蒸汽船〉、〈沐浴〉、〈裸女的背影〉等進入莫內的收藏之列，而莫莉索亦藏有莫內的〈於莫內位於阿瓊特伊的花園內作畫的馬奈〉與〈軍艦維修〉。莫莉索對於繪畫研究的毅力，以及以手傳達眼之所見的執著皆是莫內多方讚賞，並使兩人友誼越發堅定的原因，觀者也時常可以經由呈現光影的手法看出莫內對於莫莉索的影響。

平凡的仙境

始自竇加、馬奈、普維・德・夏凡納，後延續至史蒂芬・馬拉美（Stéphane Mallarmé）、雷諾瓦、莫內，甚至身後亦有保羅・瓦樂希（Paul Valéry）、皮耶爾・路易（Pierre Louÿs）等人，上述藝術家皆或深或淺地受到莫莉索的影響，而反之亦然，莫莉索的創作亦因為此些創作者的啟發而得以更加圓融、成熟。

幼時出身富裕的莫莉索多遊走於畫家、畫商、藏家、作家

93

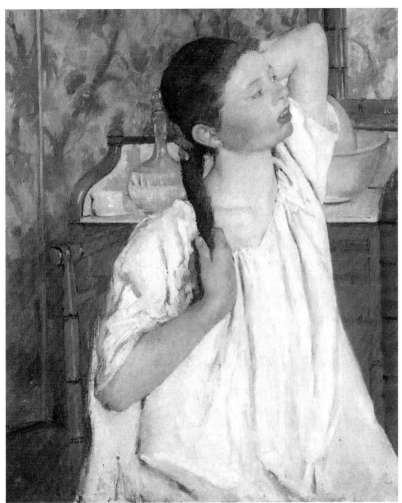

瑪莉・卡莎特
〈梳妝〉練習　約1891
14.6×11.2cm

瑪莉・卡莎特
梳妝練習
1886年印象派畫展展出
美國華盛頓國家藝廊藏

人物占據了畫面左側，最左方女子坐在長凳上閱讀並享受微風，向右推移則可見蹲於地的金髮女孩，以及小樹後望向觀者的女童，畫面中心為一手持捕蝶網的女人道出畫題。畫家以白、褐、綠與黑等四種色彩架構出自然風光，草木繁茂，雖於人物處並無表現出強烈的動勢，然真正的動態卻彷彿於樹梢與青草之間隨風流轉。

　　1884年，莫內邀請了莫莉索參考自己的作品〈博迪蓋拉別墅〉完成裝飾畫，後亦對於友人作品表示認同並珍藏，於1888年一次展會中更向莫莉索表示自己最大的希望是與其一同展出。

莫莉索
〈**對鏡梳妝**〉練習
1891　鉛筆 30×20cm
法國巴黎羅浮宮美術館
藏（右頁圖）

皮埃爾－奧古斯都·雷諾瓦　**貝爾特·莫莉索與其女茱莉·馬奈**　1894　油畫畫布　81×65cm　私人收藏

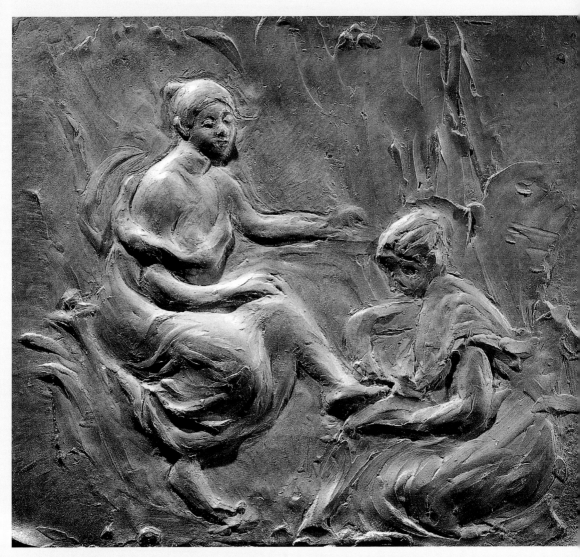

莫莉索 **梳妝** 1894 錫、浮雕 30×34.5cm 私人收藏

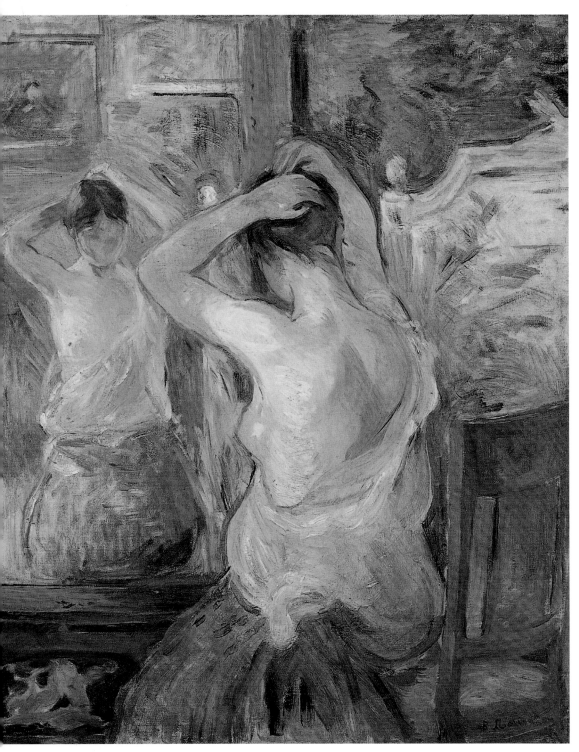

莫莉索　**對鏡梳妝**　1890　油畫畫布　55×46cm　私人收藏

愛德瑪‧波緹庸以貝爾
特‧莫莉索之〈**對鏡梳
妝**〉為範本所完成之粉
彩作品。

擺放著她的作品,一旁的櫃子則是於客人無預警地來拜訪時,做
收納畫筆與調色盤之用。她亦時常居住於鄉間,並在該時開始以
周遭人物入畫。」魯昂憶到,或許也是這般心無旁騖地將藝術融
入生活,才使得莫莉索的作品顯得更為純粹吧!

　　1892年搬至韋伯街後,因鄰近布洛涅森林,喜愛自然的莫
莉索適得其所,樹木的青翠、湖面盪漾的波光、晨曦圈出的光
暈、怒放的花草等不只一次被重現於畫筆之下,如前往莫荷庫
爾(Maurecourt)拜訪愛德瑪時所作的〈捕蝶〉與〈捉迷藏〉。
以〈捕蝶〉為例,莫莉索於畫中呈現出補蝶時的歡欣場景,四名

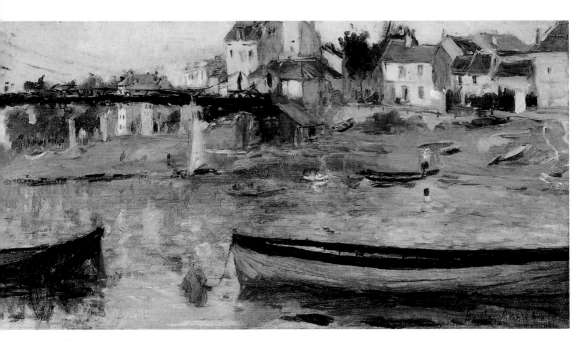

莫莉索　**塞納河泊船**
約1880　油畫畫布
25.5×50cm　私人收藏

莉‧馬奈〉，兩人的交情顯而易見，以至成年之後的茱莉仍可清
楚回想起雷諾瓦對於母親作品的讚賞。莫莉索與雷諾瓦共同之處
不僅於此，兩人尚同樣地傾心於18世紀法國繪畫大師如華鐸、福
拉歌納、布欣等人之作品，時常臨摹經典，並將創作手法與精神
內化為自身創作養分。

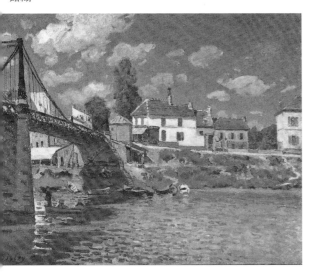

阿爾弗雷德‧西斯里
拉加倫新城橋　1872
美國紐約大都會美術
館藏

　　又如同莫內，莫莉索亦深深地為
庭園及鄉野生活所啟發，不論是在作
品中，抑或字裡行間皆可窺見畫家對
自然的依戀；「花園又再次變得美麗
了起來，栗子樹開了花，我們於一年
的此刻開始享受春天……」莫莉索曾
如此寫到，身為創作者的觀察力亦於
此之中得到發揮。且從莫莉索的住家
兼工作室尚可發現，對她來說繪畫與
生活早已融為一體；「在巴黎，莫莉
索即已有在住家創作的習慣，在客廳

中左側空蕩的藤椅則為正在享用早餐、閱報的尤金·馬奈所佔據。後莫莉索決定僅保留茱莉為主角，捨棄強烈的色彩對比，並抽離原先較具故事性的主軸，也使〈澤西島室內〉有著更加神秘的氣氛。該作最終除了於「二十人沙龍展」展出外，亦參與喬治·布提（Georges Petit）藝廊展出，以及1892年的布索與瓦拉屯藝廊（Boussod et Valadon）個人展，吸引了點彩派藝術家的目光。

莫莉索經過漫長時間的經驗積累才終透析，並發展出屬於自我的印象派創作，因此西奧多·杜萊是如此為此段經歷作結的：「1885、1886年左右，她改變了……踩著印象派畫家的前行步伐，更加專注於色彩表現。如同其他人一般，她也在成長，一是針對自我深度而言，一是接收自莫內及雷諾瓦，以此般手法各自做出貢獻。」

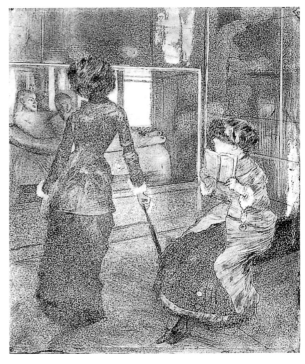

愛德加·竇加
瑪莉·卡莎特於羅浮宮
1879-1880
仿水彩蝕刻銅版畫
巴黎奧塞美術館藏

莫莉索及印象派友人

莫莉索與印象派友人有著深刻的情誼，在創作上多受到同儕啟發，並與之共享著許多對於藝術的品味及堅持，也因此成就了諸多不朽的畫作。

第七屆印象畫展期間，尤金·馬奈首先結識了美國籍女畫家瑪莉·卡莎特，並將之引薦予妻子。兩人皆是自1880年起開始時常參加印象派畫展，且以各自的方式展現出女性化主題（母親、保母與孩子、梳妝場景等）的獨特吸引力。惜才之餘，卡莎特亦珍藏有莫莉索之〈梳妝〉以及〈塞納河泊船〉兩作。

雷諾瓦則是與莫莉索共享著對和諧氛圍的嚮往，莫莉索喜表現出親暱、美好的家庭生活，並以女兒茱莉做為自己多件作品的靈感繆思；雷諾瓦則曾作〈貝爾特·莫莉索與她的女兒——茱

B. M.

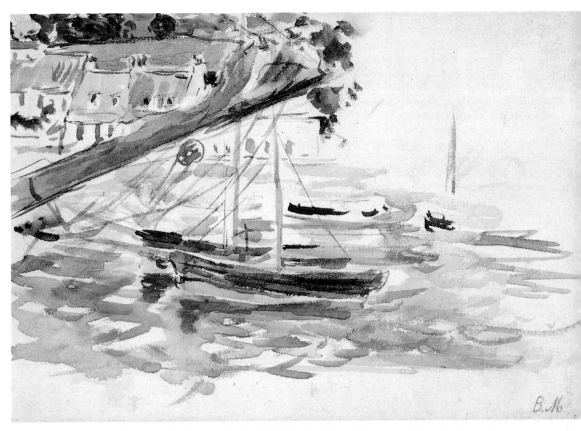

莫莉索　**尼斯港**　1882　水彩　15×23cm
私人收藏（上圖）

莫莉索　**尼斯港**　彩色鉛筆　私人收藏
（下圖）

莫莉索　**尼斯海灘**　1882　油畫畫布
46×56cm　私人收藏（右頁上圖）

莫莉索　**尼斯海灘**　1882　水彩
12.8×19.7cm
瑞典斯德歌爾摩國家美術館藏（右頁下圖）

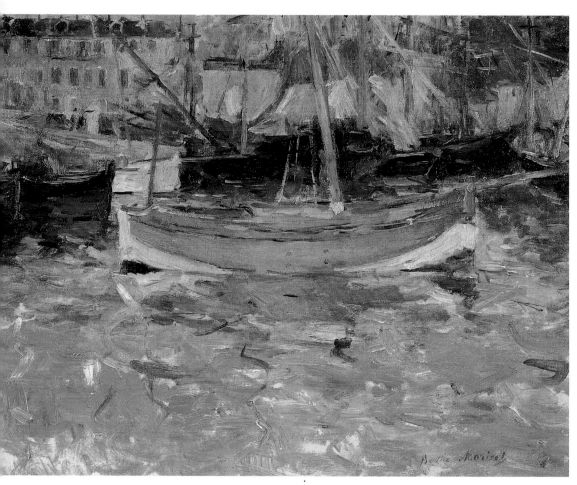

莫莉索　**尼斯港**　1882
油畫畫布　41×55cm
德國科隆瓦勒拉夫・李察茲
美術館藏

尼斯港中的帆船

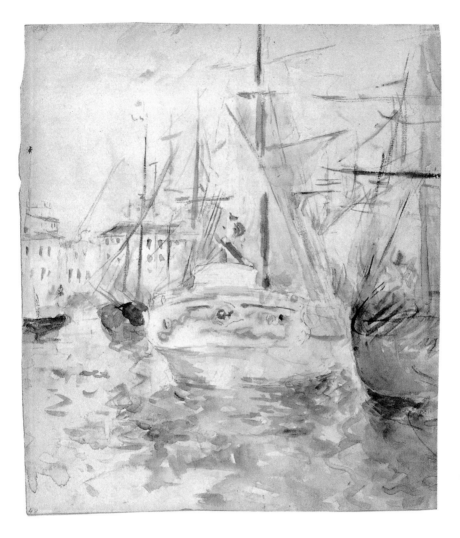

莫莉索　**尼斯港白船**
1881　水彩
24×20cm

呈現出尼斯港的明信片

呈現出尼斯海灘的名信片

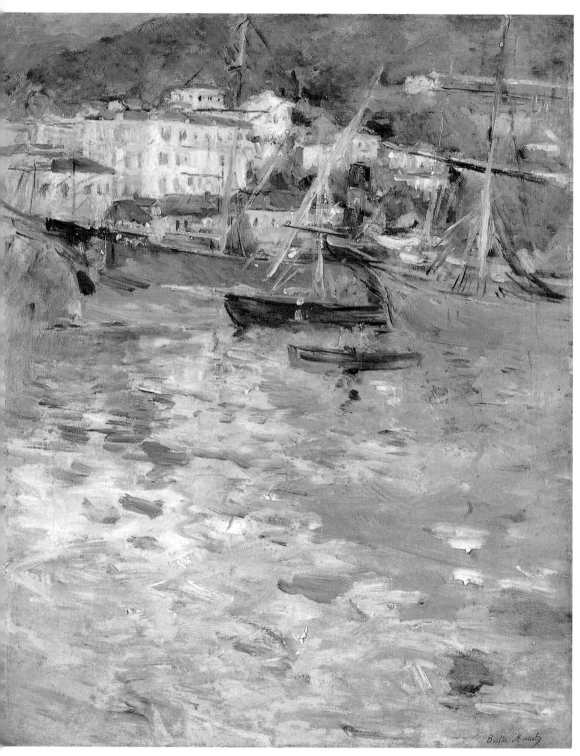

莫莉索　**尼斯港**　1882　油彩、畫紙錶於畫布之上　53×43cm

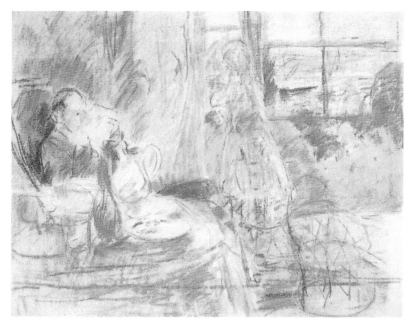

莫莉索　**澤西島室內**
1886　粉彩　46×60cm
美國紐約私人收藏

莫莉索
澤西島乾草堆　1886
水彩　23×32cm

外，而是聚焦於手中的玩具。全作以白色為主調，並用不同的白
呼應且分割畫面，賦予了〈澤西島室內〉一作充分的現代感。如
同其他作品，莫莉索在開始繪製這幅作品之前也曾以粉彩作草
稿，然經過多方斟酌後多有改變，使兩作呈現出截然不同的構圖
與韻味；於草稿中可見茱莉身著紅裙並望向窗外，而於油畫成品

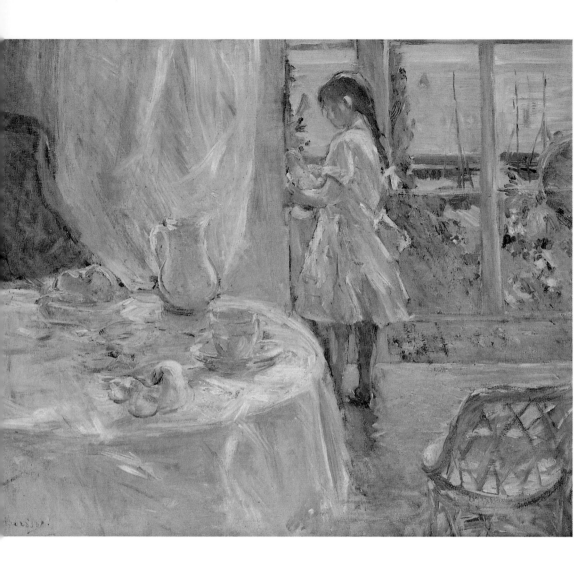

莫莉索　**澤西島室內**
1886　油畫畫布
50×60cm
比利時布魯塞爾伊塞爾
美術館藏

右方的門半開，使人彷彿有矗立於門後窺視的錯覺；這三件作品
實為莫莉索研究不同光源與人物對話的成果展現。

　　莫莉索於該次展覽中亦選出了以女兒茱莉為模特兒所完成
之〈澤西島室內〉與其他作品並置參展，觀者自此幅作品中可發
現馬奈的影響完全消失，取而代之的是除非身為人母，否則難以
詮釋出的細膩情感。畫中的茱莉離開了右側前景中的藤椅，背對
觀者視線並走向窗邊，左側亦擺有一張無人占據的餐椅。茱莉身
著一襲白色小洋裝，手上抱著一具金髮的洋娃娃，遠方清晰可見

莫莉索　**女侍**　1886
油畫畫布　71×44cm
私人收藏（左頁圖）

英吉利海峽的蔚藍海水與高聳的船桅，然茱莉的視線並未看向窗

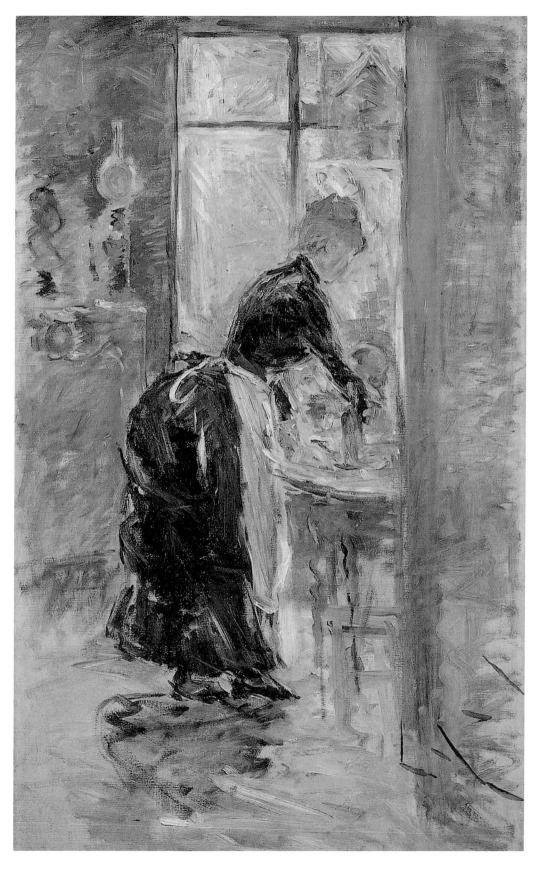

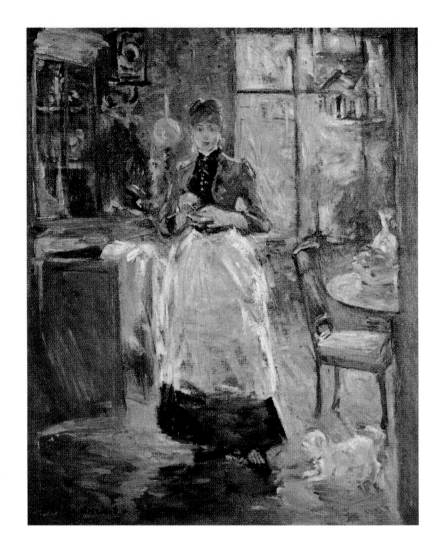

莫莉索
女侍（又稱〈**餐廳內**〉）
1886　油畫畫布
61.3×50cm
美國華盛頓國家藝廊藏

果物的餐桌，近景才是位居畫面正中央的人物主角，右下角尚有
隻活潑的小白狗彷彿殷切地希望得到女子的注意。年輕的侍女於
暗色的服裝外綁著一條白圍裙指出她的職責所在，然其表情卻訴
說著不同故事，因此假如抽掉她所著的圍裙，觀者甚至會認為這
是一幅沿襲自傳統的風俗畫作品。但莫莉索畢竟是名印象派畫
家，故畫面的各種元素皆是以非古典學院式手法完成，全室光源
來自兩處：後方的玻璃窗與前方的客廳，也因此各物件的影子亦
皆呈不同的情形，實為經過仔細思量後的成果。而於另一張〈女
侍〉主角則以側面對向觀畫者，彎身向前照顧著臂彎裡的孩子，

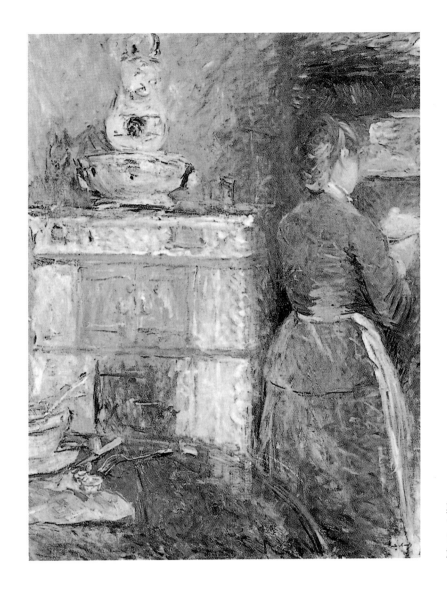

莫莉索　**餐廳內**
1880　油畫畫布
107.7×101cm
法國巴黎奧塞美術館藏

見完成於1880年的〈餐廳內〉，一名女子倨畫面右側三分之一，背對觀者整理廚具，構圖堪稱大膽，前方的桌上擺著麵包及餐具，對著餐桌的壁爐上放置著一只白色瓷瓶，表現出該空間不僅是餐廳，亦能做廚房使用，整幅作品光線充足，呼應餐廳主題創造出溫馨的氛圍。後於1886年又有多幅命名為〈女侍〉的作品完成，此處所提及，曾展出於「二十人沙龍展」的則為現藏於美國華盛頓國家美術館的同名油畫作品，莫莉索選擇以傳統的構圖表現這件作品，遠景為窗框後的花園，中景是高大的櫥櫃與擺放有

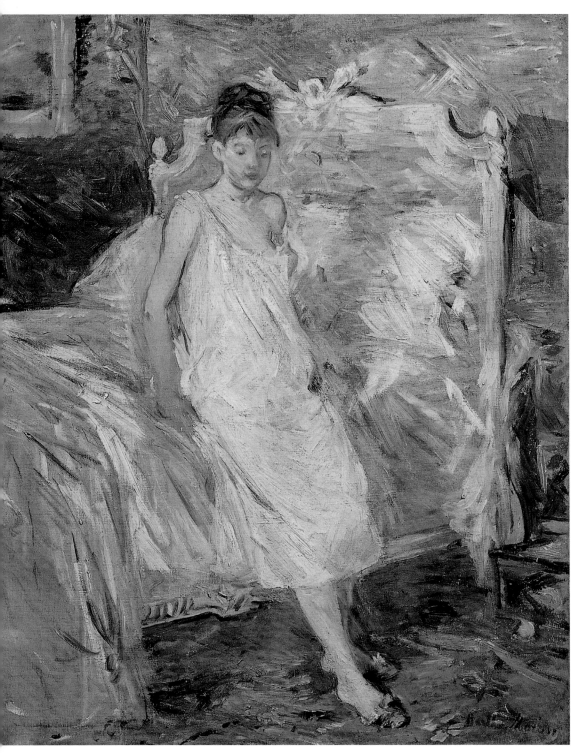

莫莉索　**晨起時分**　1885-1886　油畫畫布　65×54cm　私人收藏

莫莉索
著冰鞋的年輕女子
1880　私人收藏

術圈。

　　〈晨起時分〉一作畫面細膩、具人性氛圍，完美地表現出了貝爾特·莫莉索的個人特色，藉創作引領觀者一窺女性生活的不同面向，比起現實更多了分親暱。一名甫自色調溫暖的房間中甦醒的年輕女孩，尚未全然清醒的她輕輕地倚靠在稍高的路易16世風格大床床沿，赤裸的雙足套在拖鞋之中，純白的睡衣沒有任何裝飾。除了正中央的大床之外，所有的家具皆被截斷，僅呈現出部分，不落俗套的構圖體現出莫莉索於創作時的自由與獨創性，房間左側的牆上掛有一幅畫作，床的右側地面則擺有一座路易15世風格衣櫃，櫃子的最後一格抽屜被拉出，女孩似乎正在思索著該換上哪件衣服。比起其他作品，莫莉索於此作中更加注意陰影的運用，日光自左側進入畫面，照亮了女孩半邊的面容，而女孩的影子則拖於其身後的長枕與床單上；同樣地右側的牆面因光線顯得極為明亮，與左處產生強烈對比，全幅畫面即以明與暗的交置形成了某種節奏感。

　　莫莉索自1880年起繪有一系列以餐廳、侍女為題的作品，首

莫莉索　**諾曼地風景**
1880　水彩
22×25cm

辦年度畫展，謂之「二十人沙龍展」；而「自由美術」（La Libre Esthétique）則是為承起於1894年解散之二十人團精神，而創立之藝術社團，以各種展覽與研討會對抗傳統藝術教育思維，其固定舉辦之畫展即為「自由美術沙龍展」。

　　莫莉索於「二十人沙龍展」內共展出有〈大紅上衣〉、〈晨起時分〉、〈尼斯港〉、〈女侍〉（又稱〈餐廳內〉）、〈澤西島室內〉等五件畫作，秀拉與畢沙羅亦位列該展藝術家名單。於「自由美術沙龍展」則展出四幅作品，並偕同茱莉一同前往比利時。藉由此些展會的邀約，莫莉索亦同時得以接觸到比利時藝

莫莉索 **雪景** 1880
水彩 24×32cm
私人收藏

展，擅以女性特有之柔軟筆觸與同儕表現出區隔，喬治・里維耶（Georges Rivière）亦是於莫莉索作品中感受到此種獨特的氛圍，並於談及印象畫派的報導中寫到：「貝爾特・莫莉索女士知道如何在她的畫作中保留下瞬息即逝的氛圍，而於此之外的某種細膩、精神與學養則使她在印象派同儕中佔有一席之地。」

除了法國本土的印象派畫展外，貝爾特・莫莉索的作品於1883年曾在倫敦展出，更有送八件作品至紐約參與杜杭－魯耶藝廊所舉辦之「巴黎印象派藝術畫家之粉彩與油畫作品展」的經驗，法國印象畫派發展的微風遂吹拂至大西洋的另一側。1887年及1894年時，又分別受邀於比利時布魯塞爾的「二十人沙龍展」（Le Salon des XX）與「自由美術沙龍展」（Salon de la Libre Esthétique）展出。二十人團（Les XX）為由奧克塔夫・茅斯（Octave Maus）領軍，創立於1883年，隨著比利時工業化與社會運動發展而起的前衛藝術團體，該團體於成立隔年開始自行舉

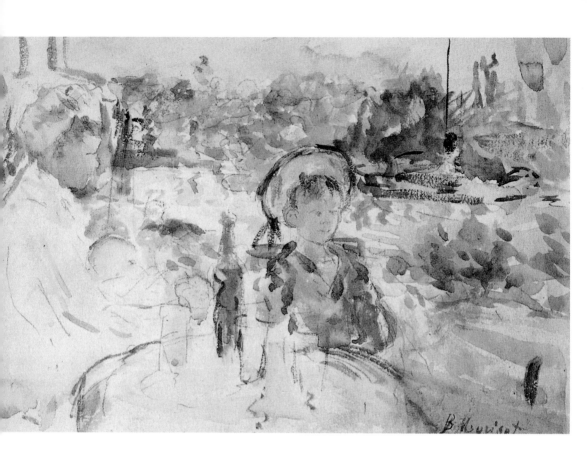

莫莉索　**鄉間早餐**
1879　水彩
14×22cm
私人收藏

巴齊耶訂購了一幅作品，這段紀錄或許也揭示出「開闊的畫面」概念對於莫莉索未來印象主義式創作之影響與發展的契機。1872年，莫莉索透過馬奈又與畫商杜杭－魯耶往來，並售出第一幅作品，為其創作之能見度奠下基礎。

　　1874年後，莫莉索作了一項重大的決定：正式於創作上與馬奈切割，拋開前者的影響，此改變也使她的作品產生新的風格，受到如飛利浦‧普提（Pilippe Burty）、卡斯塔納里（Jules-Antoine Castagnary）等多位藝評家欣賞，終得成為路易‧勒華所謂之「印象畫派」之一員。在其他領域或許人們會稱她為馬奈夫人，然在藝術史上她永遠會是貝爾特‧莫莉索。

印象派畫展的漫長積累

　　自1874年至1886年間，莫莉索共參加了超過十屆的印象派畫

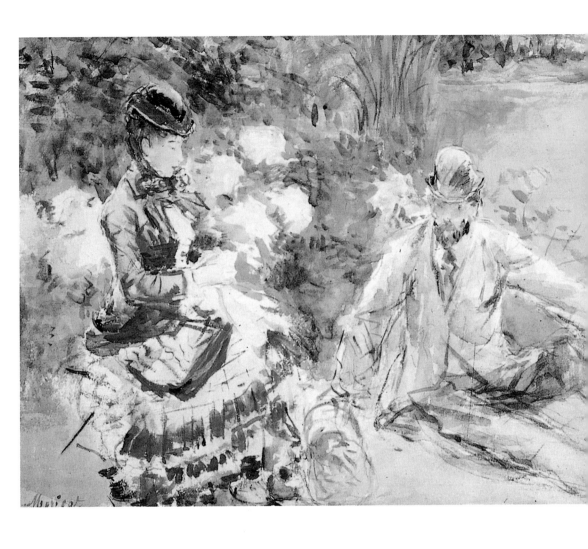

那麼她的另一方家庭——印象畫派則是來自底心的選擇，體現了對創作的追尋與渴望，進而交織、發展成一種既親近又疏離的關係，直至於藝術史上留下光燦的一頁。

莫莉索　**水畔**　1879
水彩　21×28cm
私人收藏

1874年：從馬奈到印象派畫家

　　1869年，時值馬奈於沙龍展展出〈陽台〉之時，莫莉索結識了菲德烈·巴齊耶（Frédéric Bazille），「不凡的巴齊耶畫了一幅我覺得很好的作品……他於其中找尋眾人皆試圖探求的，在開闊的畫面中至入單一的人物的表現法，而這次我認為他徹徹底底的成功了。」莫莉索如此向愛德瑪述說到，驚喜、嚮往之餘遂向

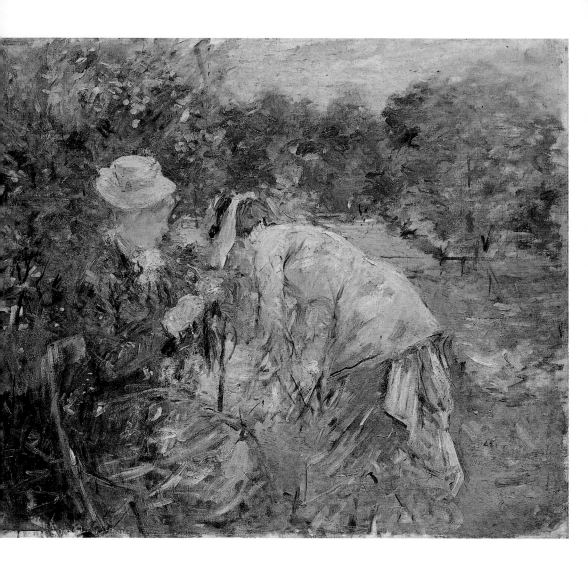

莫莉索　**採花的女子**
1879　油畫畫布
61×73.5cm
瑞典斯德歌爾摩國家
美術館藏

莫莉索
正在著襪的女人
約1880　油畫畫布
55×46cm　私人收藏
（左頁圖）

和諧。沒有人能將印象主義表現的比莫莉索女士更加的細膩、更加的具有掌控力。」藝評家古斯塔夫・傑弗伊（Gustave Geffroy）自1881年於第六屆印象派畫展欣賞了莫莉索的畫作後，更是如是讚道。

貝爾特・莫莉索與印象畫派

　　如果說貝爾特・莫莉索與馬奈一家的連結是因婚姻而起，

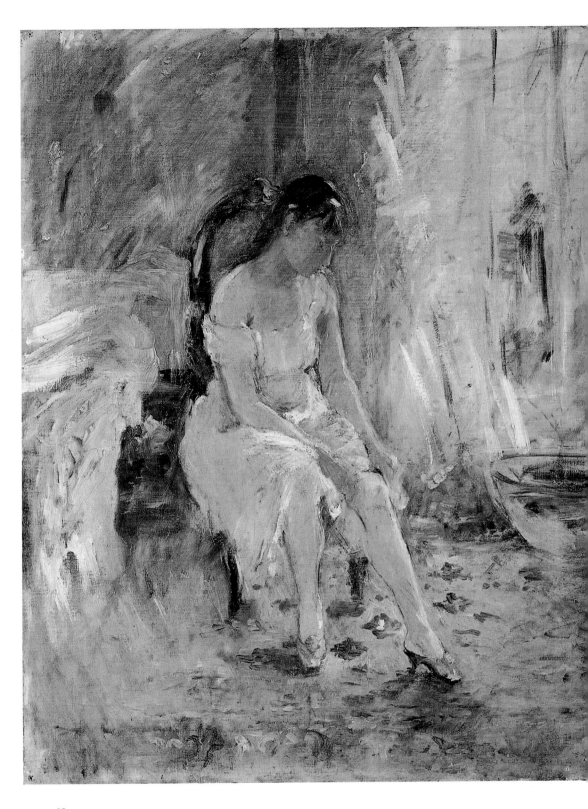

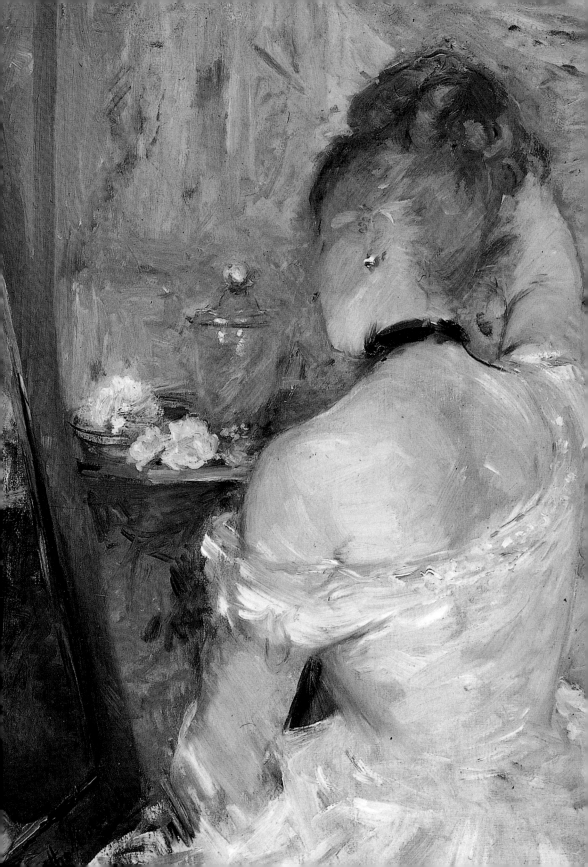

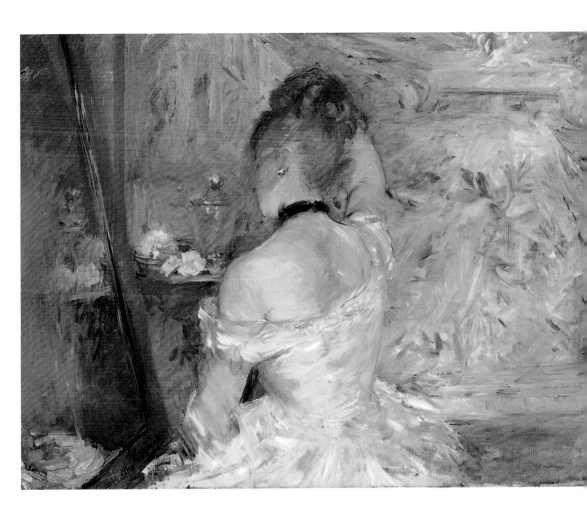

波光;莫莉索喜歡在作品筆觸中保留作畫當下的感受,認為有
時增一筆即太多,此也間接地解釋了該幅作品何以有種未完成
之感,卻又不影響其構圖之整體性。畫家賈克－愛彌兒·布朗
胥(Jacques-Émile Blanche)因此曾說:「她是女畫家中唯一知道
如何保存未完成之作的獨特風味之人。」

　　1880年始,莫莉索與卡莎特漸被視為印象派潮流的主要代表
人物,並吸引許多藝評家的注目,成為藝術史上首次被視作前衛
藝術運動大師的女性畫家。「貝爾特·莫莉索女士畫作中的整體
形態多是模糊的,但一種獨特的生命感卻使其鮮活了起來。該名
藝術家找到了方法重現物體所閃爍出的光澤,以及縈繞周圍的氣
息……粉紅、淺綠、輕摻上金色的光芒,一同吟唱出難以言喻的

莫莉索
對鏡梳妝的少女
1880　油畫畫布
60.3×80.4cm
美國芝加哥藝術學院藏
(右頁圖為局部)

66

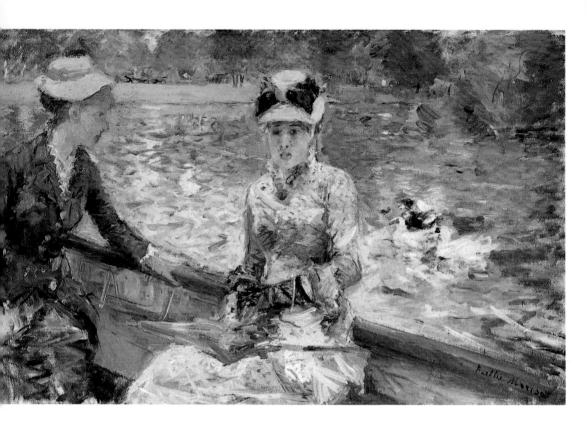

莫莉索　**夏日**
1879　油畫畫布
45.7×75.3cm
英國倫敦國家藝廊藏

愛德華·馬奈　**對鏡**
1876-1877
美國紐約古根漢美術館藏

印象主義畫家團體重要之一員。

　　1880年，以十五件作品參加第五屆印象派畫展，由於莫莉索於印象派畫展中展出的作品與馬奈的繪畫相互呼應，產生對話，而使人對於該展產生整體之連結感，如其作品中背對畫面的女子，對應著馬奈〈對鏡〉一作內面向鏡中的女子；〈夏日〉一作的湖水則呼應著馬奈完成於1874年的〈小船上〉，於構圖上極為相似，更促使觀者懷疑兩人是否於同時同地完成各自的作品，將全展提升至另一層次。莫莉索的〈夏日〉完成於1879年，創作當時，莫莉索正居住於離布洛涅森林不遠處，開啟此後一系列取景於該處的作品，整體於主題、創作手法，以及地點選擇方面皆極具象徵性，可謂印象畫派喜歡選用之題材縮影。人物為該幅作品整體畫面的重心，景色被至於模特兒身後用以烘托主角，並藉由散布於人物面容及身上的光線表現出夏日主題。該作中值得注意的尤有水面的表現方式，畫家以粗略的Z字型筆觸表現出粼粼

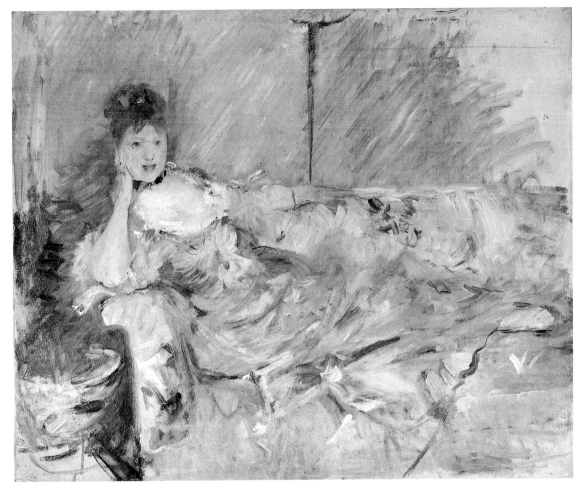

莫莉索　**斜臥的灰衣少婦**　1879　油畫畫布　60×73cm　私人收藏

莫莉索　**沉思的女子**　1877　粉彩　50×61cm
美國堪薩斯尼爾森・艾特金美術館藏

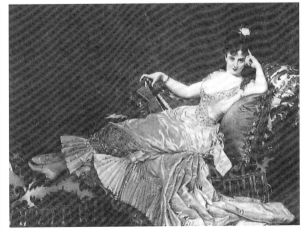

卡羅魯－杜杭（Carolus-Duran）　**德蘭西小姐**　1876
油畫畫布　157.5×211cm　法國巴黎小皇宮美術館藏

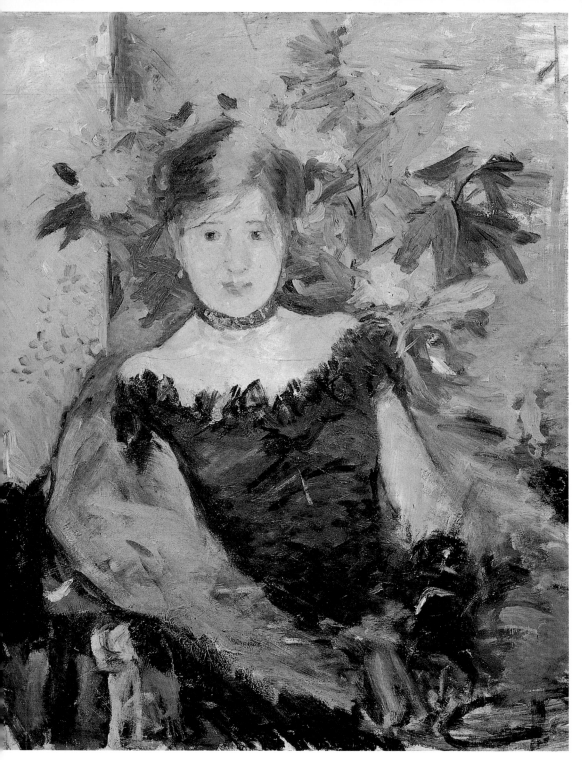

莫莉索　**黑色上衣**　1878　油畫畫布　73×59.8cm　愛爾蘭都柏林愛爾蘭國家藝廊藏

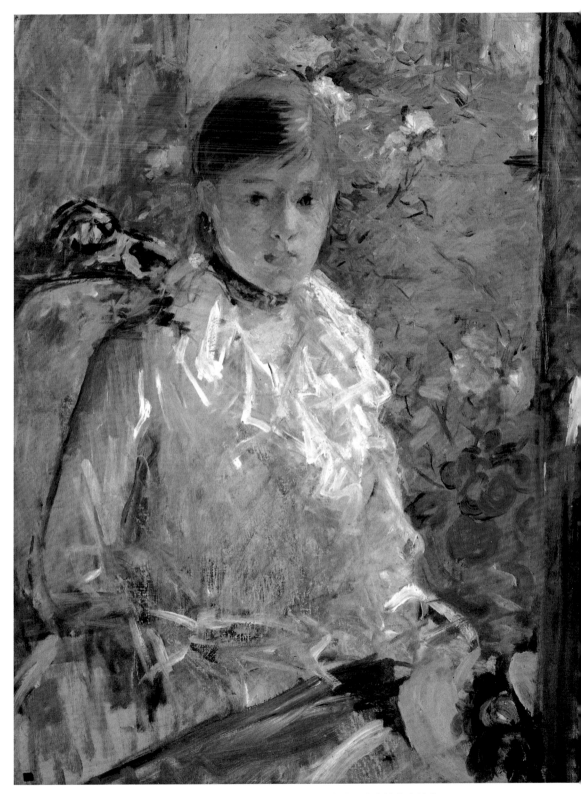

莫莉索　**窗邊的少女**　1878　油畫畫布　76×61cm　法國蒙彼利埃法伯美術館藏

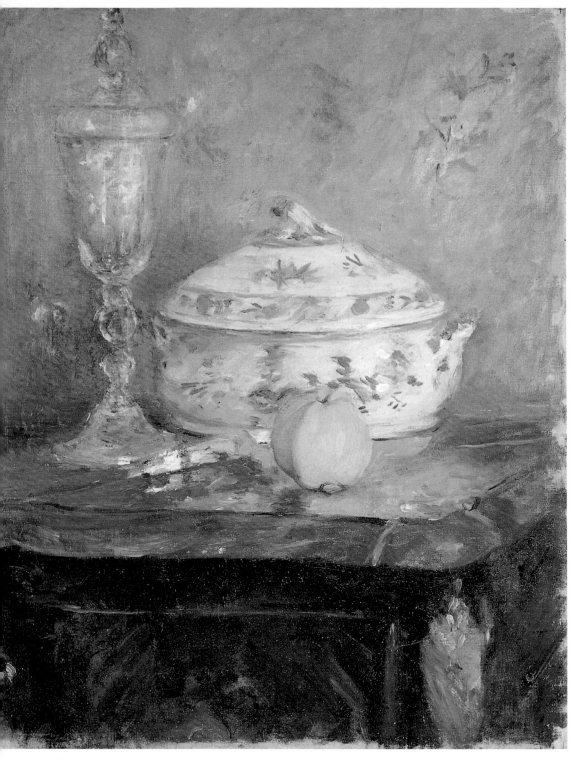

莫莉索　**蘋果與湯碗**　1877　油畫畫布　56×46cm　美國丹佛美術館藏

莫莉索　**蘋果切片與水壺**　1876　油畫畫布　32×41cm　美國丹佛美術館藏（左頁上圖）
愛德華・馬奈　**花與奶油麵包**　1870　油畫畫布　65×81cm　美國紐約大都會美術館藏（左頁下圖）　　61

莫莉索　**女孩執扇**　1876　油畫畫布　62×52cm　紐約私人收藏

莫莉索
年輕女人半身像
水彩　7×5.7cm
私人收藏

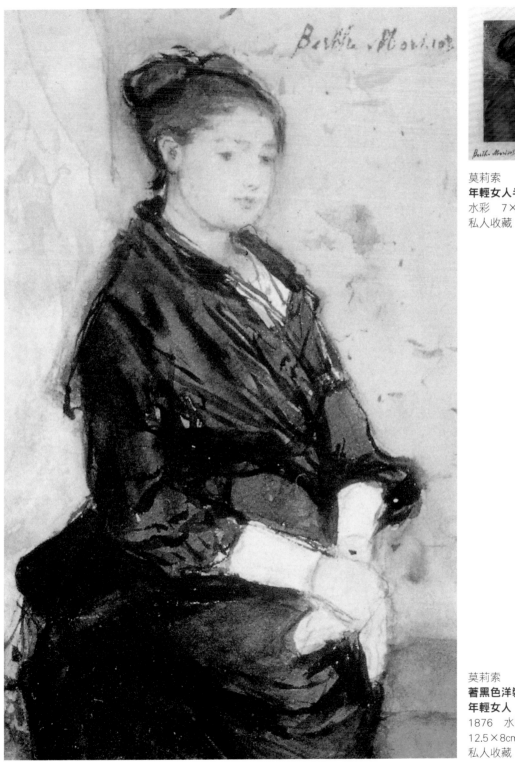

莫莉索
**著黑色洋裝的
年輕女人**
1876　水彩
12.5×8cm
私人收藏

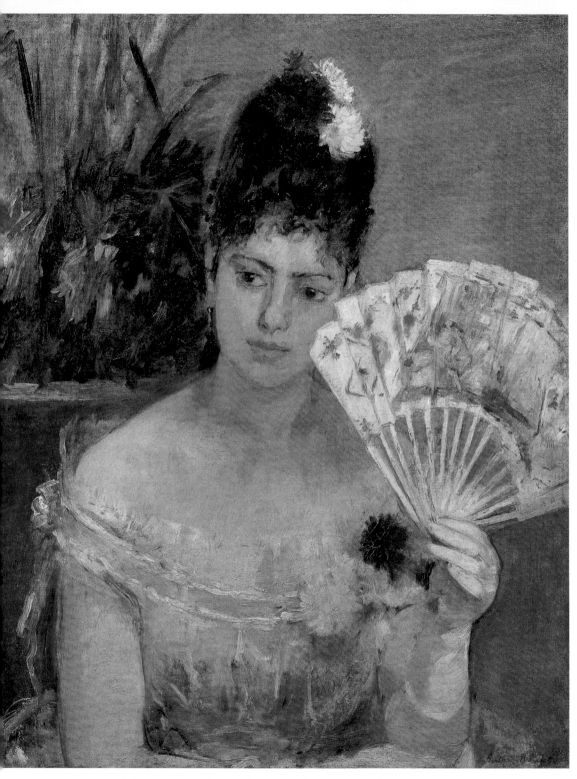

莫莉索　**手持扇子的女人**（又稱〈**舞會**〉）　1875　油畫畫布　62×52cm　法國巴黎瑪摩丹美術館藏

莫莉索　**英國海軍**　1875　油畫畫布　43×64cm　美國紐華克美術館藏（左頁上圖）
莫莉索　**草叢中的年輕女子與孩子**　1875　水彩　16×22cm　美國紐約摩根圖書館藏（左頁下圖）　　　57

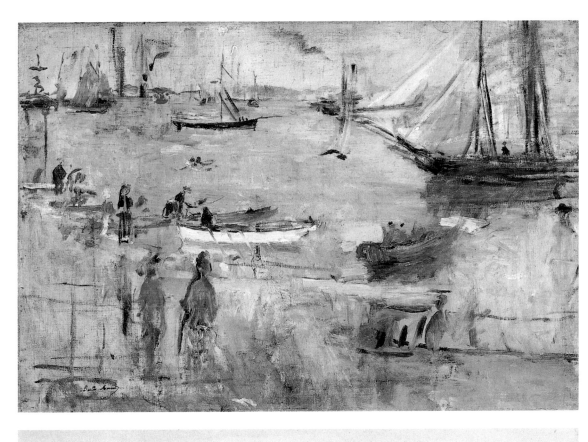

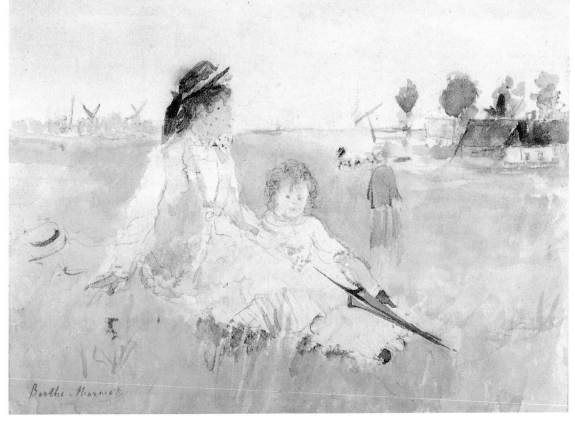

莫莉索 **索倫特海峽**
1875 油畫畫布
38×46cm 私人收藏

約1880年的懷特島

莫莉索 **遊艇**
1875 水彩 20.6×26.7cm
美國威廉斯城克拉克藝術研究院藏
（右頁上圖）

莫莉索 **碼頭泊船**
1875 水彩 17×23cm
法國巴黎瑪摩丹美術館
德尼與安妮・魯昂基金會藏
（右頁下圖）

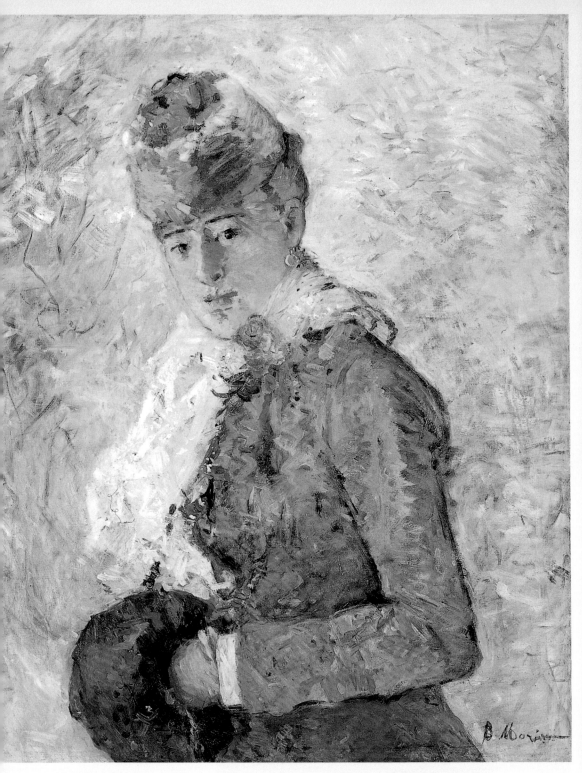

莫莉索　**戴手籠的女子**（又稱〈**冬天**〉）　1880　油畫畫布　73.5×58.5cm　美國達拉斯美術館藏

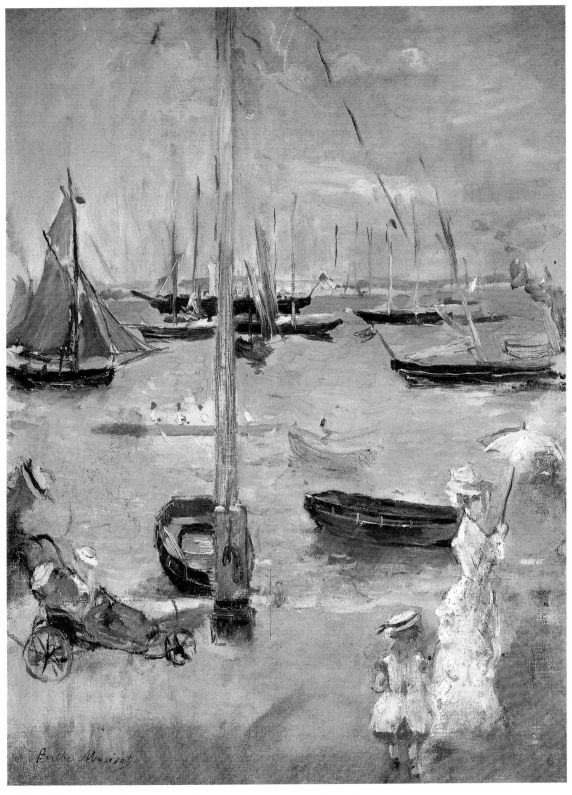

莫莉索　**懷特島，考斯鎮西側**　1875　油彩畫布　48×36cm　私人收藏

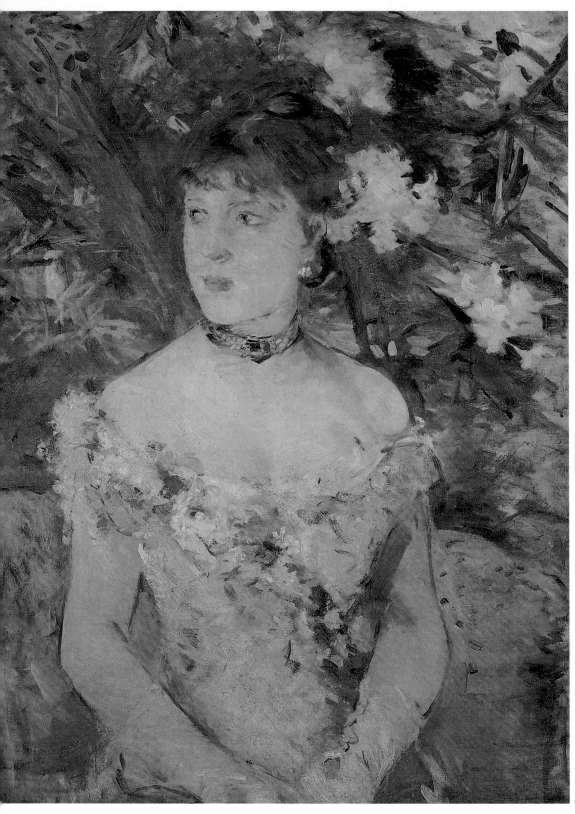

莫莉索　**著舞會服飾的女子**　1879　油畫畫布　71×54cm　法國巴黎奧塞美術館藏

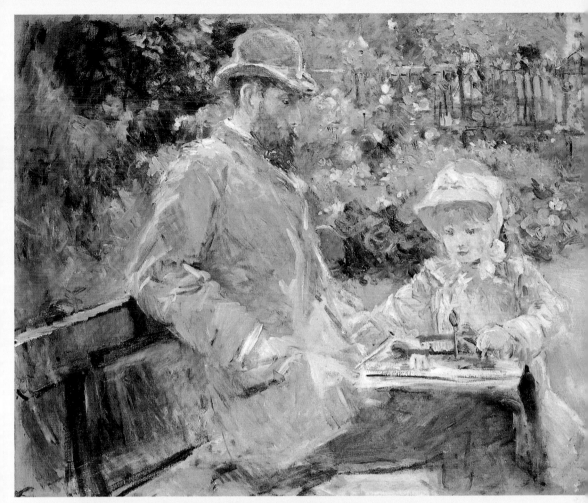

莫莉索
尤金·馬奈與女兒在布吉瓦花園
1881　油畫畫布　73×92cm
法國巴黎瑪摩丹美術館德尼與
安妮·魯昂基金會藏

莫莉索
花園中的尤金·馬奈與女兒
1883　油畫畫布　60×73cm
私人收藏

莫莉索　**為盆栽澆水的年輕女子**　1876　油畫畫布　40×31.7cm　美國里奇蒙維吉尼亞美術館藏

莫莉索　**穿衣鏡**　1876　油畫畫布　64×54cm　西班牙馬德里波涅米薩‧泰森美術館藏

莫莉索　**露台上**
1874　油畫畫布
45×54cm
日本東京富士美術館藏

顧新生的女兒——茱莉‧馬奈而缺席以外，其餘皆全數參與，
漸晉升為印象畫派的代表人物之一。於此同時，瑪莉‧布拉克
蒙（Marie Bracquemond）與瑪莉‧卡莎特（Mary Cassatt）等人
的亮眼表現亦宣告著女性藝術家的崛起。「在此革命性的團體
中（印象畫派），只有一名印象派女畫家，那就是貝爾特‧莫莉
索女士。」1877年的畫展上保羅‧孟茲特別提出莫莉索於該團體
中的存在，呼籲著觀者正視這位衍然已具一席之地的女性創作
者；作家暨藝評家西奧多‧杜萊（Théodore Duret）亦將之確立為

然亦促使他們更加地投入。1876年，於
杜杭－魯耶畫廊舉辦了第二屆印象派畫
展，莫莉索於其中展出了〈舞會上的
年輕女子〉與〈穿衣鏡〉兩件作品。
1877年則展出包含〈露臺上〉、〈穿衣
鏡〉、〈梳妝〉在內的十二幅作品，其
中〈穿衣鏡〉與〈梳妝〉更是被左拉評
為「耀眼的珍珠」；「貝爾特・莫莉索
女士筆下畫作之色彩皆是如此的細緻與
準確。今年，〈穿衣鏡〉與〈梳妝〉是
兩幅真正耀眼的珍珠，灰與白在畫布上
交織成諧和的樂章，除此之外我也發現
她的水彩作品極為美妙。」他如此寫
到。

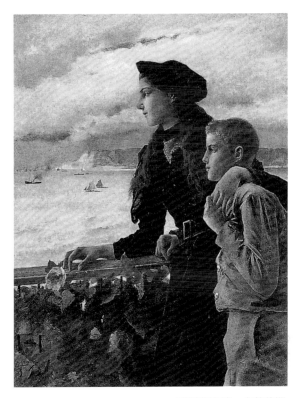

阿爾弗雷德・史蒂芬斯
面海的露臺 1882
油畫畫布
110.1×66cm
法國巴黎奧塞美術館藏

　　〈穿衣鏡〉一作是完成於莫莉索吉
夏路的家中，她於創作之初將一面帝國
式穿衣鏡立於兩扇窗之間，製造出交錯疊置的空間，展現對於構
圖的獨特品味。繡花地毯呼應著帶花紋的沙發、窗簾，以及窗戶
的金色把手，穿衣鏡中亦隱約透出同色的壁面，窗後透出的光線
烘托畫作中唯一的人物──著衣的女孩；女孩穿著如絲般柔滑的
米白洋裝，以及帶扣的同色系跟鞋，脖子上繫著的黑色緞帶有畫
龍點睛之效，使整體造型與色彩不至過於呆板，在多以沉穩的暗
色調為傳統的沙龍展中無聲地宣示出自己的創作立場。

　　希臘神話中的美女普賽克，抑或源自同一法文字所成之穿衣
鏡為自文藝復興時期以降的畫家皆多有接觸的主題，因此光看畫
題，群眾及藝評均會期待看見較為傳統、色彩濃郁的作品，莫莉
索將親暱感帶入空間，最終也以此幅〈穿衣鏡〉帶給觀者不同的
刺激，使該畫成為1877年印象派畫展期間最受歡迎的作品之一，
在展出的不久後即被亞蒙・多利亞伯爵（le comte Armond Doria）
所購下，更有人因該作並非展出於沙龍展而感到惋惜。

圖見48頁

　　而後的印象派畫展，她除了1879年舉辦的第四屆展會因照

莫莉索　**建造中的船**
1874　油畫畫布
32×41cm
法國巴黎瑪摩丹美術
館藏

見證，間接地說明莫莉索於印象畫派中的造詣已達高度，以及對藝術創作的堅持與勇氣；「她傾全力地發展印象畫派系統，為此我們深感可惜，因她實在有著身為畫家少見的特質。她筆下多幅作品描繪著讓人完全認不出的懷特島景色……然莫莉索小姐確實是一名印象派畫家，甚至能呈現出無生命景物的動勢。」

晉升印象畫派的代表頭像

　　亞伯特・沃夫於費加洛報中發表，用以詆毀印象派畫展的文章一出後無疑使該派畫家於之後舉辦畫展時遭遇了更多的壓力，

莫莉索　**珍維耶**　1875　水彩　16.5×14.5cm　私人收藏

莫莉索　**珍維耶風景**　1875　油畫畫布　32×41cm　私人收藏

莫莉索　**瓦朗謝訥附近景色**　1875　油畫畫布　24×51cm　巴黎私人收藏

莫莉索
珍維耶小磨坊
1875　油畫畫布
32×41cm
私人收藏

攝於19世紀初期的珍維耶小磨坊

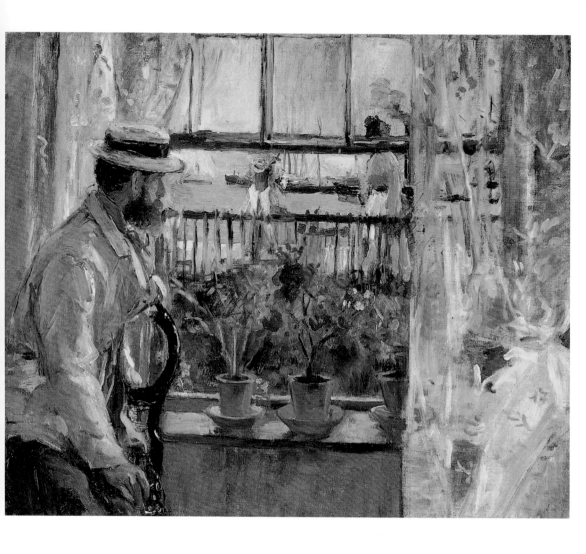

莫莉索
尤金·馬奈於懷特島
1875　油畫畫布
38×46cm
法國巴黎瑪摩丹美術館
德尼與安妮·魯昂基金
會藏

至此遂開始肯定自我並接觸藝術市場，出售作品。

　　然而如同史上大多數重要的新興藝術門派，在印象派繪畫剛起步之時，許多人仍繼續奉具體所見之色彩為圭臬，視印象主義保存當下光影變化的手法與理念為無物，如馬奈兄弟將莫莉索的作品送往倫敦杜德利藝廊（Dudley gallery）時並不受到欣賞，但卻隨即攫獲了法國畫商保羅·杜杭－魯耶（Paul Durand-Ruel）的目光般的事例屢見不鮮。而藝評家亞瑟·貝涅（Arthur Baignières）則亦為莫莉索未繼續憑藉自身對於色彩之掌握力發展傳統繪畫而深感可惜，卻也意外地為莫莉索的印象風格發展做了

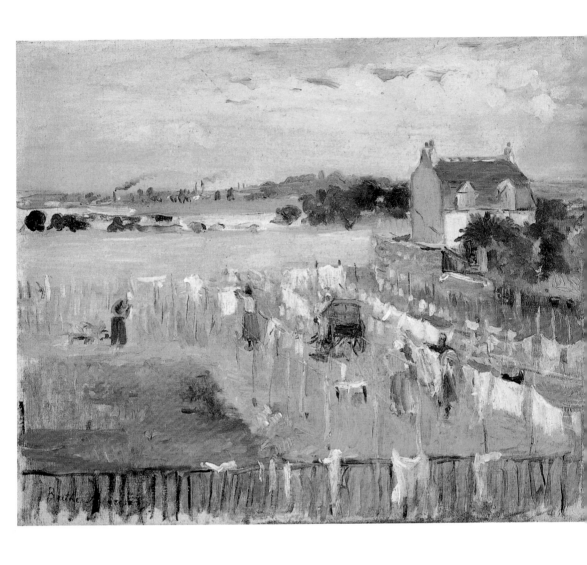

的故事，莫莉索因此亦作〈遠望洗衣婦〉。該年又得丈夫尤金為模特兒，創作了〈尤金·馬奈於懷特島〉，畫中的尤金·馬奈自窗台遠望懷特島海景，採用了與以往不同的視點，表現出畫家欲加深研究構圖的決心；觀者視線可自右側透著光的飄逸薄紗窗簾及椅子上的尤金起，穿過半敞的窗延伸至海面上的船帆。全作以灰白色為底構成和諧的基調，後再以植栽的綠色、海面的藍與園花的紅與黃點綴，增加亮點的同時仍保留畫作清透的感覺，此種手法也使藝評家為之讚賞：「她的色彩被刻意錮於有限的範圍之內，卻仍保有明亮、澄澈的調子，賦予作品一種真實的魅力。」

莫莉索
遠望洗衣婦（又稱〈**珍維耶平原**〉） 1875
油畫畫布 33×40.6cm
美國華盛頓國家藝廊藏

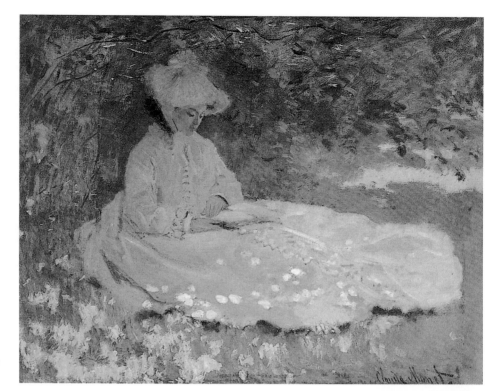

克勞德・莫內
紫丁香
巴爾的摩瓦爾特
斯美術館藏

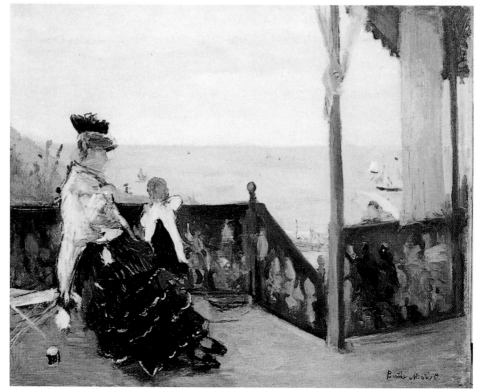

莫莉索
海濱渡假小屋（
又稱〈**海濱別墅
內**〉）
1874　油畫畫布
51×61cm
美國洛城巴薩迪
那諾頓・西蒙藝
術基金會藏

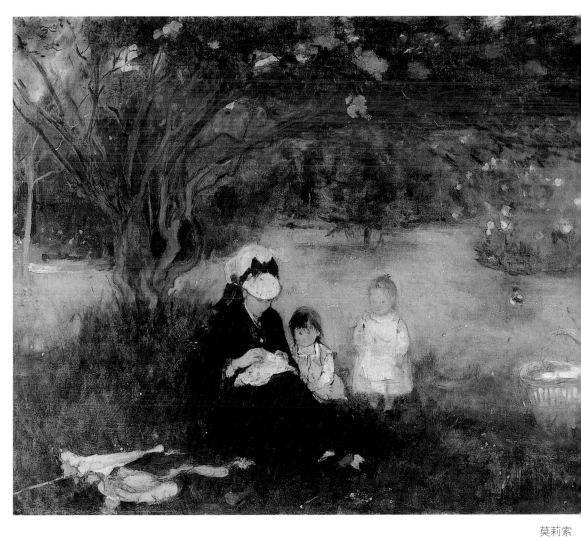

莫莉索
莫荷庫爾的紫丁香
1874　油畫畫布
50×61cm
私人收藏

克勞德・莫內　**紫丁香下小憩**
1872　油畫畫布　50×65.5cm
法國巴黎奧塞美術館藏

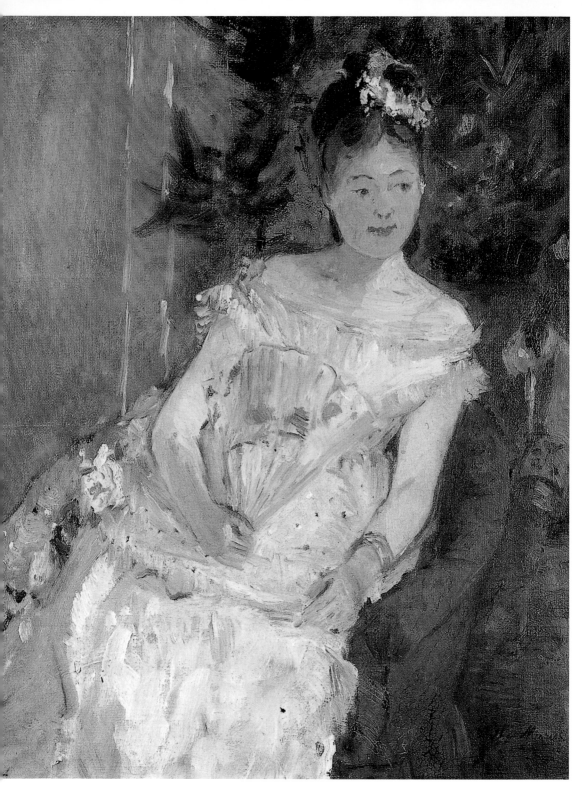

莫莉索　**著舞會禮服的女子**（又稱〈**瑪格莉特・卡雷像**〉）　1873　油畫畫布　37×31cm　私人收藏

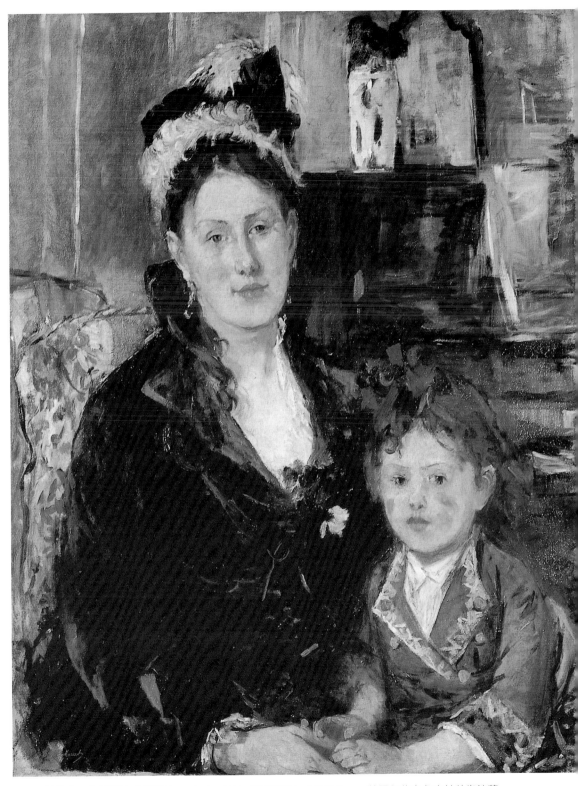

莫莉索　**布錫耶夫人與其女**　1873-1874　油畫畫布　74×52cm　美國紐約布魯克林美術館藏

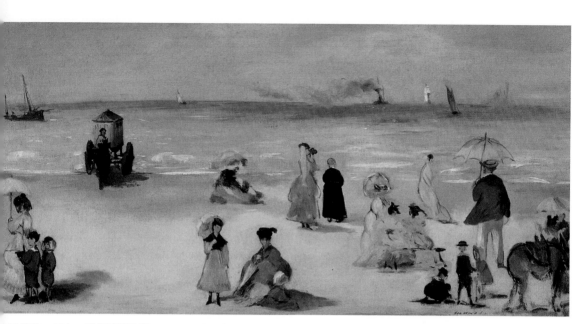

愛德華・馬奈　**波緹達勒海灘**　1869　油畫畫布　32×62cm　美國里奇蒙維吉尼亞美術館藏

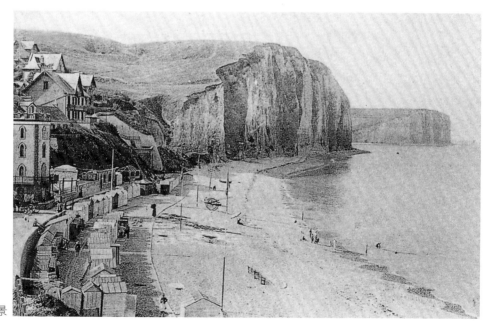

波緹達勒海灘實景

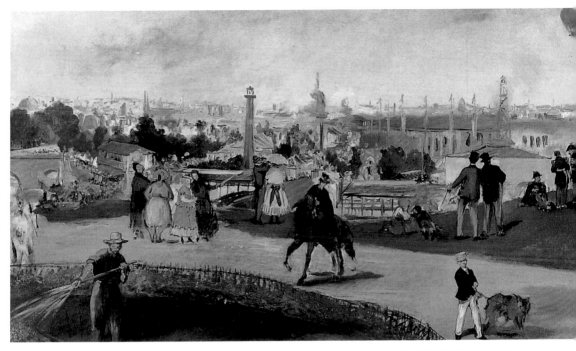

愛德華・馬奈　**1867年世界博覽會**　1867　油畫畫布　108×196.5cm　挪威奧斯陸國立美術館藏

莫莉索　**波緹達勒海灘**　1873　油畫畫布　24×51cm　美國里奇蒙維吉尼亞美術館藏

莫莉索　**沙發上**　1871　水彩　18.1×14.1cm　瑞典斯德歌爾摩國家美術館藏

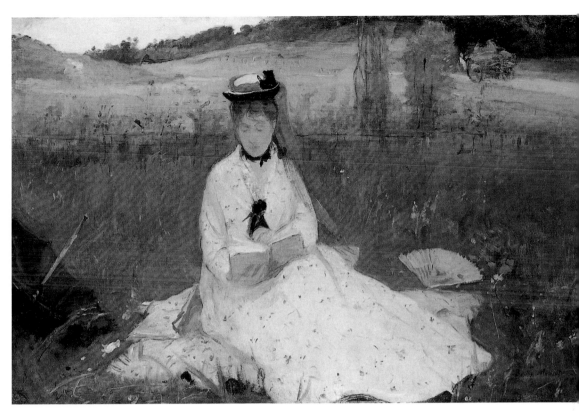

莫莉索　**綠洋傘**（又稱〈**閱讀**〉）　1873　油畫畫布　45.1×72.4cm　美國克里夫蘭美術館藏

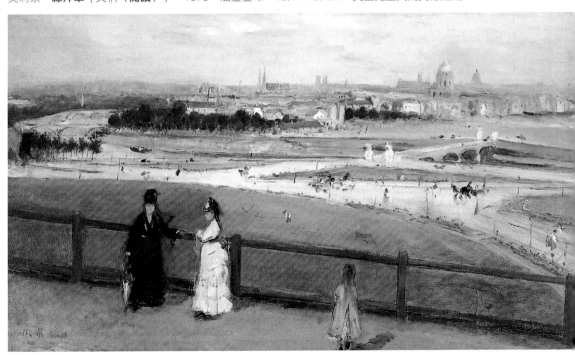

莫莉索　**自特羅卡德羅廣場望去之巴黎景緻**　1871-1873　油畫畫布　46.1×81.5cm　美國聖塔芭芭拉美術館藏

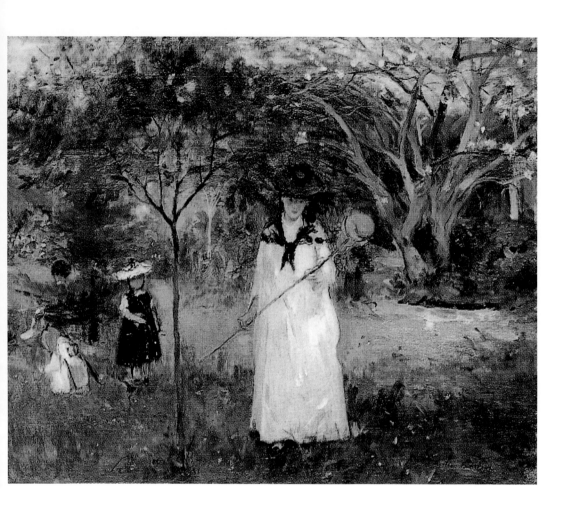

莫莉索 **捕蝶** 1874
油畫畫布 46×56cm
法國巴黎奧塞美術館藏

順，甚至曾有屬名亞伯特‧沃夫（Albert Wolff）的筆者於費加洛報中發表詆毀該群藝術家的文章；「自歌劇院大火後，又有另一樁慘事於此街區發生。在這新開辦的，據說是畫展的展覽，來往行人受牆面裝飾的海報吸引，以至進入欣賞，可憐了他們的眼睛呀！看了場如此令人不悅的表演。五、六名瘋子，其中還有一名女性，一群已然為野心瘋狂的可憐人在此聚集並展出他們的作品。……自負直至荒唐的程度。」此番言論遂引起印象派畫家們的不滿，尤金‧馬奈原更怒不可遏，欲訴諸打鬥，後在莫莉索的勸告之下才打消念頭。

此時期的印象畫派畫家們深受左拉影醒，1875年後開始以藍領階級為創作素材，以畫面表現勞動的辛勤並講述畫中人物背後

31

賦格曲般飛快移動的筆刷之中，且使鑲嵌於畫面中的人物皆似乎散發出光芒。於〈捕蝶〉一畫中即展現出她對於造型美的絕佳掌握力，馬奈與柯洛的影響可見一般，甚至更出於其右。」

1874年夏天，貝爾特‧莫莉索前往費康（Fécamp）拜訪愛德瑪並以家人為模特兒進行創作，該時同在不遠處渡假的尤金‧馬奈則時常前往拜訪，並進而促成兩人於該年年底的婚禮。愛德華‧馬奈在欣喜之餘亦贈予了莫莉索兩幅作品〈持扇的貝爾特‧莫莉索〉（圖見217頁）與〈貝爾特‧莫莉索像〉表示祝賀，在前幅作品中更能夠清晰地看見貝爾特手上配戴著的結婚戒指。

莫莉索
長凳上的母親與孩子
1872　水彩
33×23cm
法國巴黎羅浮宮美術館藏

印象派創作

1873年的沙龍展似乎重演了十年前的事件，落選的參展者一致認為評選委員會過於保守，莫莉索於此次展中亦只有一件作品入選。如同過去未獲錄取者曾舉辦落選者沙龍一般，畢沙羅、竇加、西斯里、莫內等人亦開始思考沙龍展以外的出處，遂於12月27日成立了法國藝術家協會（La Société des artistes français），1874年則開始舉辦印象派畫展與沙龍展抗衡。莫莉索遂棄原先之官方沙龍展，轉而專注於印象派創作之發展，成為印象派畫展之核心人物之一。

印象派的首次畫展舉辦於坐落在卡普辛大道35號的納達沙龍，為法籍攝影師納達（Nadar）之工作室舊址。共有二十九位藝術家參與，而貝爾特‧莫莉索則是其中唯一的一位女性畫家。該次展覽總計有三千五百參觀人次，其中更包含了多位藝評家；路易‧勒華（Louis Leroy）在評論文章中援引莫內的作品〈印象〉，以特殊的觀點為印象畫派下了註解；「……印象，在卡普辛大道上……充斥著一種我從未感受過的感受……我為此留下了深刻的記憶，因其中存在著某種意象。」於此始產生「印象派」之說法。然縱使帶給觀者深刻印象，印象派畫展並非一路一帆風

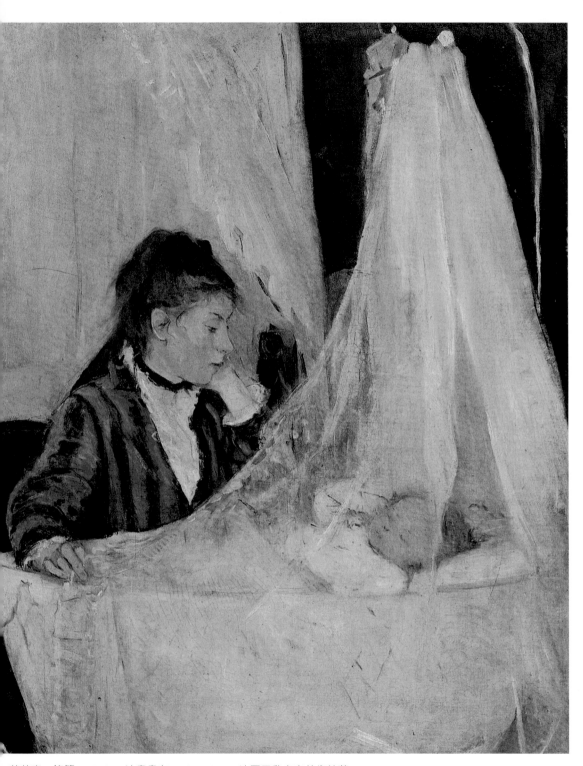

莫莉索　**搖籃**　1872　油畫畫布　56×46cm　法國巴黎奧塞美術館藏

莫莉索
草地上的母親與孩子
1871 水彩
19.5×24cm
私人收藏

莫莉索 **崖邊** 1873
水彩 18×23cm
法國巴黎羅浮宮美術館藏

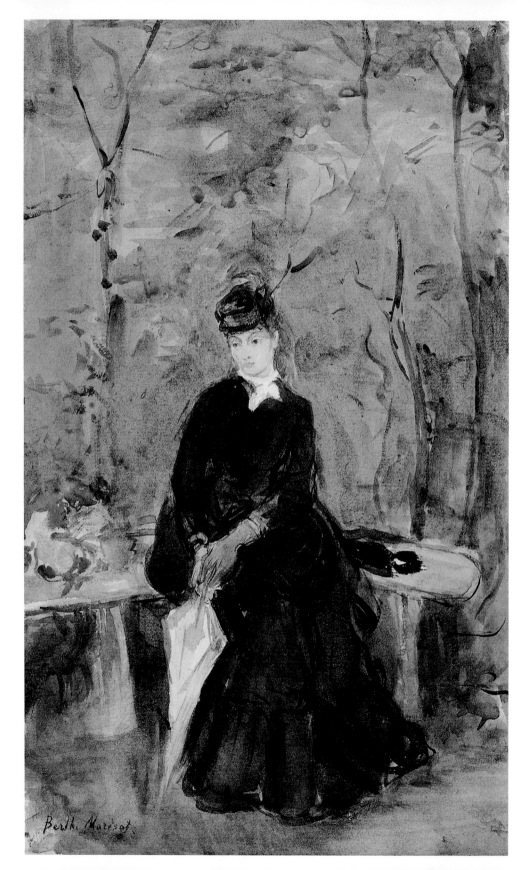

Berthe Marisot

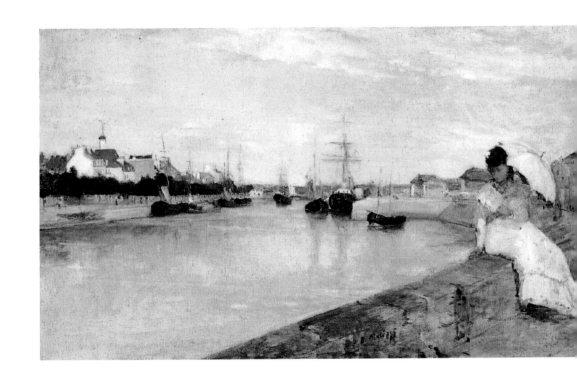

邁向精純的創作技巧

　　1870年初葉以後，莫莉索漸邁向精純的創作技巧終於為自己迎來了同儕的認可，尤其是竇加的認同更是其中最為重要的指標。而一直以來關注莫莉索作品的馬奈，亦於其開始發展亮色調的運用後，些許地受到了莫莉索如〈女孩與風信子〉、〈長凳上的年輕女子〉、〈搖籃〉等作影響。〈搖籃〉一作尤在莫莉索所有的創作中扮演著轉變之基石的角色，她筆下的嬰兒被籠罩於溫暖、輕柔的帳中，靜靜地睡在搖籃裡，灰色及粉色交錯，點綴於白色的衣衫上。相較之下垂首望向孩子的母親之線條則顯得明確、俐落，兩者交映，相輔相成，架構成一靜謐的世界。

　　於此時期，莫莉索的創作能量全然綻放，完成了〈布錫耶夫人與其女〉、〈草地上的母親與孩子〉、〈波緹達勒海灘〉等作。1987年，蘇菲・莫尼蕾（Sophie Monneret）於《印象主義與其世代》（*L'Impressionnisme et son époque*）一書中即曾如此讚道：「她對於藝術的敏銳感知力展現於極度細膩的筆觸，以及如

莫莉索　**洛里昂港灣一景**
1869　油畫畫布
43.5×73cm
華盛頓國家藝廊藏

圖見29頁

圖見36頁

圖見28、34頁

莫莉索　**長凳上的年輕女**
1870　水彩　25×15cm
美國華盛頓國家藝廊藏
（右頁圖）

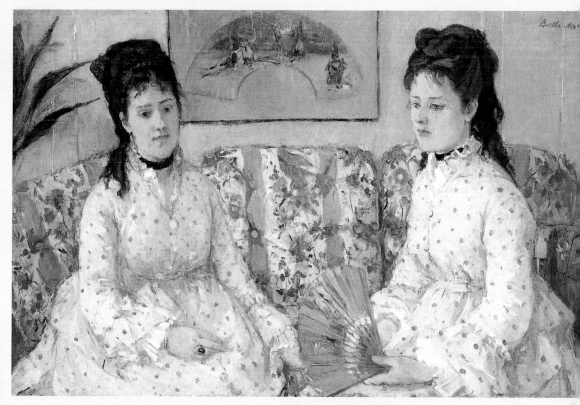

莫莉索　**沙發上的姊妹**　1869　油畫畫布　52.1×81.3cm　美國華盛頓國家藝廊藏

莫莉索　**奧維爾古徑**　1863　油畫畫布　45×31cm　私人收藏（右頁圖）

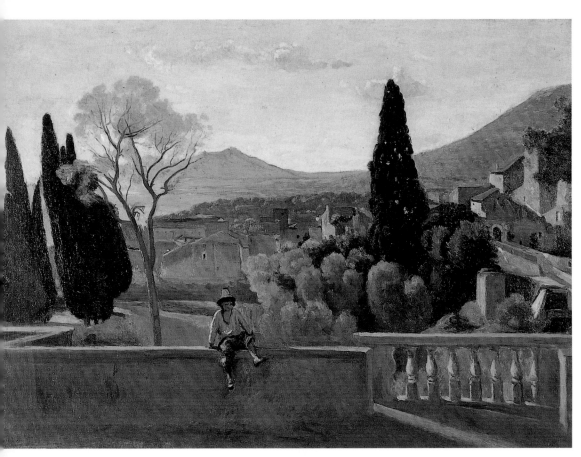

莫莉索　**蒂沃利一景**　1863　油畫畫布　42×59cm　私人收藏

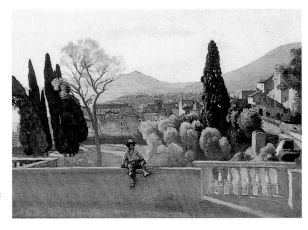

莫莉索
羅莎莉・里耶斯納
1866　水彩　30×24cm
法國巴黎奧塞美術館藏，
現寄存於法國巴黎羅浮宮
美術館（左頁圖）

尚－巴布堤斯・柯洛
蒂沃利　1843
油畫畫布
43.5×60.5cm
法國巴黎羅浮宮美術
館藏

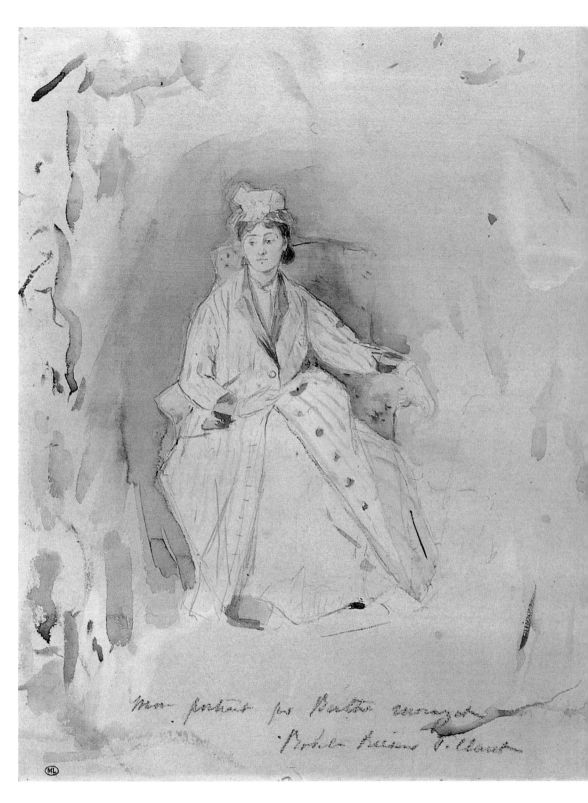

Mon portrait par Bartho remayon
Rabelea haûian J. Claude

22

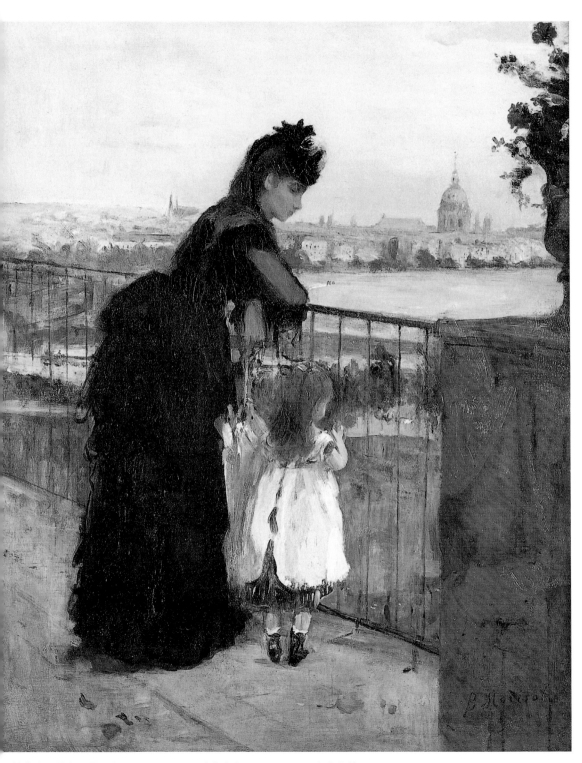

莫莉索　**陽台上的母女**　1871-1872　油畫畫布　60×50cm　私人收藏

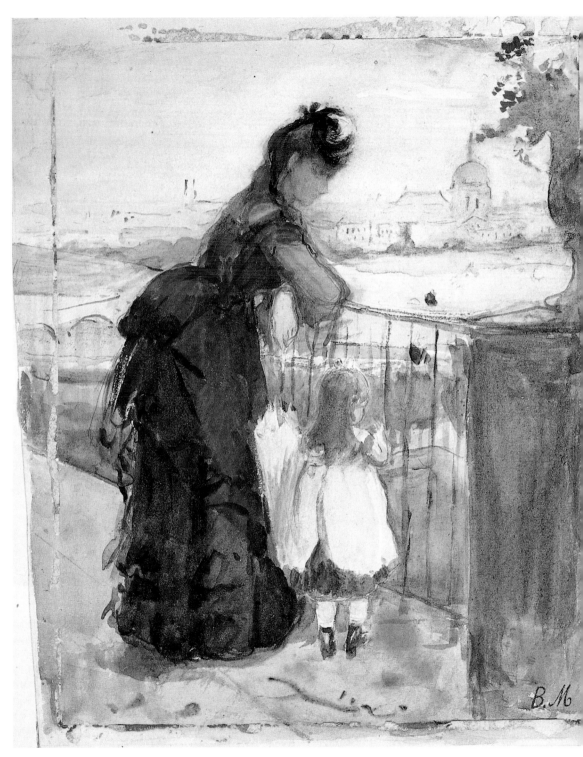

莫莉索　**陽台上的母女**　1871-1872　水彩　20.6×17.3cm　美國芝加哥藝術學院藏

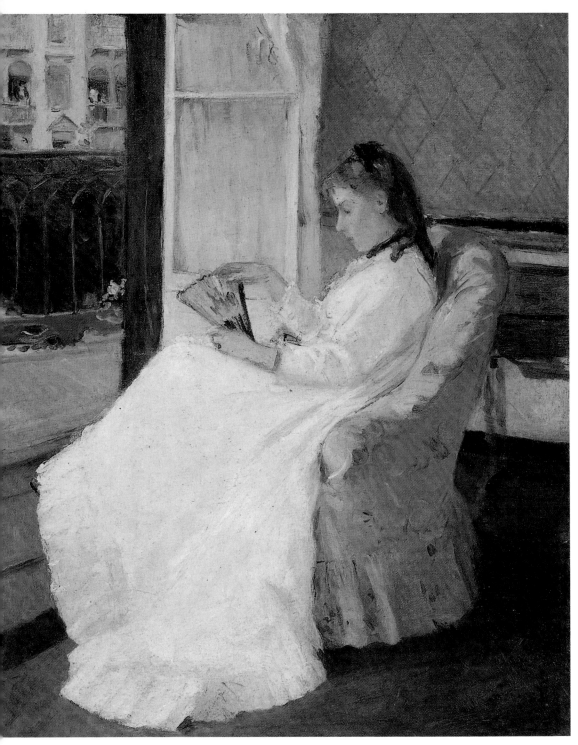

莫莉索　**波緹庸夫人像**（又稱〈**窗口的少婦**〉）　1869　油畫畫布　54.8×46.3cm　美國華盛頓國家藝廊藏

畫中人即貝爾特・莫莉索心愛的姊姊愛德瑪・莫莉索，嫁給波緹庸（Pontillon）成為波緹庸夫人之後中斷作畫。

亨利・范丹－拉圖爾
閱讀 1870
油畫畫布 97×127cm
葡萄牙里斯本卡魯斯・
古爾本金基金會藏
（左圖）

愛德加・竇加
詹姆斯・迪索像
1867-1868
151×112cm
美國紐約大都會博物館
藏（右圖）

堡（Cherbourg）避難並進行創作，帶回了〈瑟堡港〉、〈草地上
的母親與孩子〉（圖見28頁）、〈森林邊〉等作。無奈待返回巴黎時
正值戰事最為緊張之際，加上深受肺炎所苦，創作也為此暫停。
直至1871至1872年間，莫莉索才重拾畫筆，呈現出姊姊伊芙與姪
女碧雪德轉身看向巴黎的背影，落題為〈陽台上的母女〉，回應
於瑟堡所完成的〈草地上的母親與孩子〉，畫面中的綠色欄杆不
禁使人聯想起馬奈的〈陽台〉。而馬奈也於欣賞過莫莉索的作品
後續用孩子的背影為骨幹，完成於〈鐵道〉一作中手扶欄杆，專
注欣賞蒸汽火車的女孩，全畫顏色鮮艷且對比強烈。

　　人物的背影是莫莉索創作的一大特色之一，時常出現於她
的畫作中，並藉由此法為其人像畫製造出彷彿抽離真實的距離。
如1871年完成的〈室內〉一作，側坐於前景的女人，與身後背對
畫面的女子及孩童全數被溫暖的光線籠罩，使畫作中時空彷彿靜
止，且多了份空靈之感。

　　馬奈於莫莉索的創作生涯中扮演的並不僅是友人的角色，更
是促成莫莉索更加精進的動力。自與馬奈的切磋過程之中，她也
漸於前者沉穩的色彩影響下開闢出自己的道路，創作色調遂開始
轉為更加明亮、活潑。

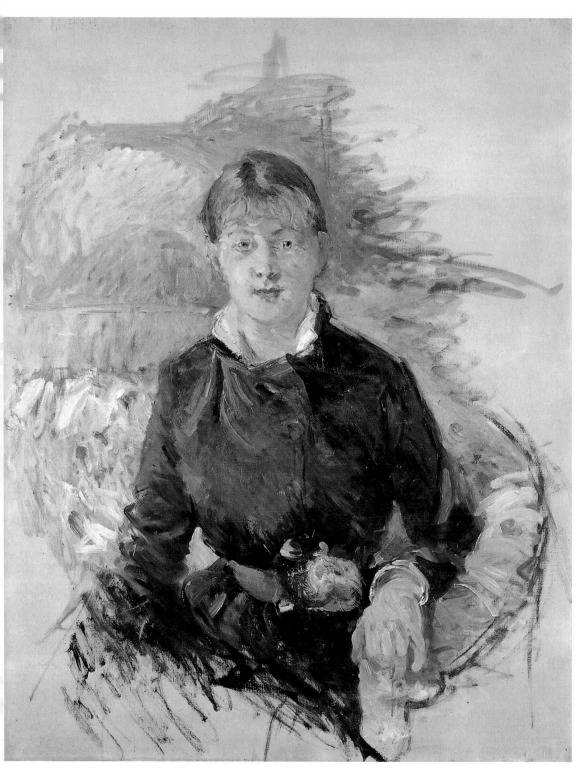

莫莉索　**路易絲・里耶斯納**　1881　油畫畫布　92×73cm

莫莉索　**馬塞爾·哥比雅**　1880　粉彩　53×35cm　美國伊利諾伊私人收藏

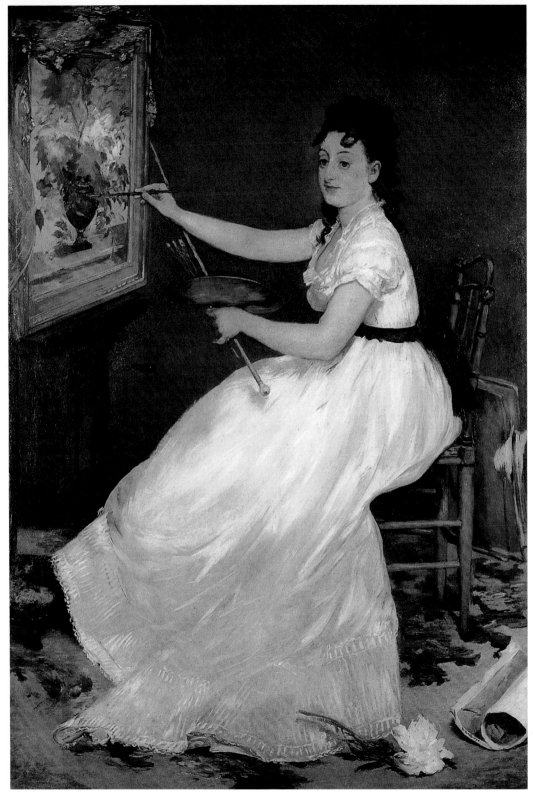

愛德華・馬奈　**伊娃・岡薩雷像**　1870年沙龍展展出　191×133cm　英國倫敦國家藝廊藏

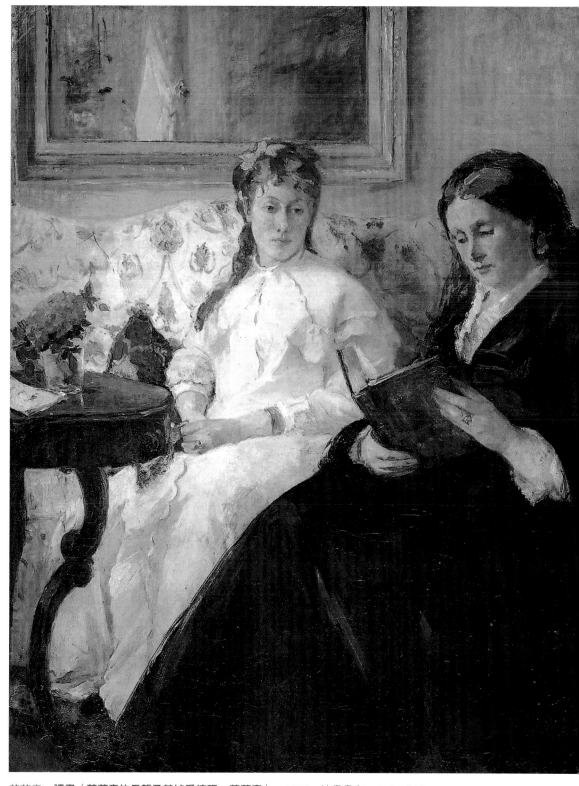

莫莉索　**讀書（莫莉索的母親及其姊愛德瑪‧莫莉索）**　1869　油畫畫布　101×81.8cm
美國華盛頓國家藝廊藏

圖見14頁 並於1870年被選入沙龍展，與其另一幅創作〈讀書〉（〈莫莉索的母親及其姊愛德瑪‧莫莉索〉）共同展出。關於〈讀書〉一作尚有著一段佚事，據說馬奈曾過度地插手該畫創作，而引起莫莉索的母親的不滿，貝爾特‧莫莉索本人亦不甚欣賞馬奈修改的部分，因此於送件參展前背著馬奈再度進行微調，然此段經過並未影響兩人間的友情，馬奈仍持續邀請莫莉索姊妹擔任模特兒完成多幅作品，而貝爾特‧莫莉索亦於1874年與馬奈的么弟尤金‧馬奈成婚。

　　1870年，法國與普魯士之間的戰爭爆發，馬奈兄弟、竇加、菲力克斯‧布拉克蒙等藝術家紛紛前往前線，而莫莉索則與母親前往聖日爾曼昂雷（Saint-Germain-en-Laye）及瑟

Cros）、作曲家艾曼紐・夏布里耶（Emmanuel Chabrier）、藝術家詹姆斯・迪索（James Tissot）、皮耶爾・普維・德・夏凡納（Pierre Puvis de Chavannes）等人交往。於兩位姊姊婚後，莫莉索則開展個人的創作生涯，同年於沙龍展亦有作品展出，得到不少注目，然藝界對於女性藝術家的輕視卻也於此時達到高峰，甚至馬奈也曾在寫給拉突爾的信中嘆道：「我同意您的看法，莫莉索姊妹甚是迷人，可惜她們不是男人呀！」幸而莫莉索對於創作的熱情並未被質疑的聲浪所擊潰，1869年前往拜訪馬奈的同時也向馬奈展示了自己的新作〈洛里昂港灣一景〉（圖見26頁），此作後轉贈予馬奈，今則為美國華盛頓國家藝廊藏品。

莫莉索
在西蒙・法利顯家中的晚餐 1860
油畫畫布 53×112cm

身為女性藝術家的創作進程

馬奈與莫莉索

　　1868年莫莉索結識馬奈，自此開展了二人之間持續至生命終了之時的友誼，而兩人的創作也無疑地互相影響。

　　1869年，莫莉索嘗試以風俗畫家阿爾弗雷德・史蒂芬斯（Alfred Stevens）的風格繪製了〈窗口的少婦〉，學習到更為自由、無拘束的創作手法。於此同時，馬奈則正著手進行以該時甫開始創作的印象派女畫家伊娃・岡薩雷（Eva Gonzalès）為模特兒的巨幅畫作。然馬奈在詮釋岡薩雷的臉龐時遭遇困難，因此他便開始轉向創作愛德瑪的畫像以調適心情，並將作品最後的潤飾部分交由莫莉索負責。莫莉索亦不付所託，該作最終獲得諸多好評

圖見19頁

圖見15頁

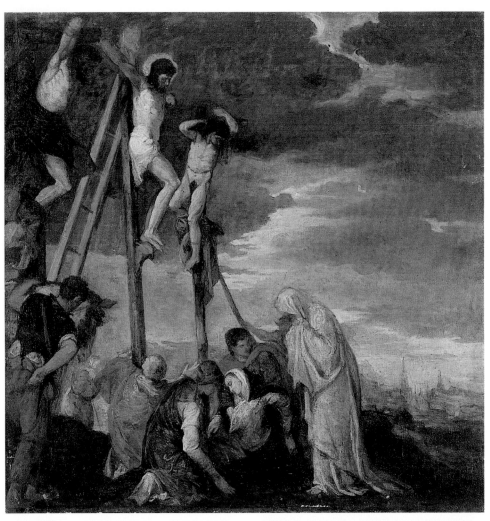

愛德瑪·莫莉索
林中的農民 油畫畫布
私人收藏

展；貝爾特·莫莉索以〈瓦茲河畔的回憶〉及〈奧維爾古徑〉兩件畫作參展，愛德瑪·莫莉索則是以臨摹柯洛手法完成的一幅河景出線。隔年兩人的作品更是受到藝評保羅·孟茲（Paul Mantz）的肯定，「在光線與色彩的呈現上大膽明快，並表現出情感。」他於《藝術報》（*Gazette des beaux-arts*）中如是寫到。隨後貝爾特·莫莉索便持續創作並參加沙龍展，此時期作品又以現存的〈諾曼第茅屋〉一作最為精湛，創作技巧盡現，尤以表現房舍屋頂及樹幹、如蝕刻般的深厚筆觸最為引人入勝。

巴黎藝文圈內人脈的累積

　　1868年，貝爾特·莫莉索與愛德瑪·莫莉索經由亨利·范丹－拉突爾介紹而於羅浮宮內結識了愛德華·馬奈（Édouard Manet），該時兩人皆時常前往羅浮宮臨摹大師作品。繼而貝爾特·莫莉索又於各種聚會上擴展了其於巴黎藝文圈內的人脈，始與詩人波特萊爾（Charles Baudelaire）、查爾斯·克羅（Charles

莫莉索 **耶穌受難像**
（仿自威羅內塞作品）
1858 油畫畫布
70×70cm 私人收藏
（右頁上圖）

亨利·范丹－拉圖爾
耶穌與強盜
（參考自威羅內塞〈**耶穌受難像**〉）
紙板錶於木板
29.5×30cm
法國法國巴黎奧塞美術館藏（右頁左下圖）

威羅內塞
耶穌受難像 油畫畫布
102×102cm
法國巴黎羅浮宮美術館藏（右頁右下圖）

莫莉索　**諾曼地農莊**
1859　油畫畫布
30×46cm　私人收藏

表的意義？在如您府上一般的中產階級之家，這或許會是徹徹底
底的顛覆，您確定有一天不會埋怨嗎？」兩人過人天賦遂於此
可視一般，然可惜與貝爾特・莫莉索一同習畫的愛德瑪・莫莉索
於嫁作人婦後便放棄了畫筆。後來貝爾特・莫莉索又於吉夏的指
導下完成臨摹羅浮宮內提香與威羅內塞等大師作品，並進而結識
了藝術家菲力克斯・布拉克蒙（Félix Bracquemond）與亨利・范
丹－拉突爾（Henri Fantin-Latour）等人。

　　然而貝爾特・莫莉索真正的創作生涯應起源於1860年，貝爾
特・莫莉索隨父母遷居至祖父母家附近的富蘭克林路12號，並開
始向柯洛（Corot）學畫之時。縱使1863年官方沙龍展（le Salon de
peinture et de sculpture）因拒絕許多知名創作者參展，遂造成其
公正性備受質疑，而使落選者群起舉辦「落選者沙龍」（le Salon
des refusés），莫莉索姊妹仍是選擇於1864年送件前往沙龍展參

9

印象派優雅女畫家——
貝爾特‧莫莉索的生涯與藝術

　　作品討喜、色彩強烈，然卻因鋒芒隱於該時期印象派同儕之下，而時常為藝術史研究學者及當代人所忽視的貝爾特‧莫莉索，實為該時眾多藝術家的謬思，且與各不同派系創作者多有交遊，自1860年至1890年的三十年間，於巴黎藝文圈據有一席之地。故藉本書引領讀者認識此位於社交及繪畫創作上，皆有特殊長才的印象派優雅女畫家。

初展天賦

　　貝爾特‧莫莉索（Berthe Morisot）於1841年出生法國中部布爾日（Bourges）的官宦之家，父親為該時謝爾省（Cher）之省長，為家中的第三個女兒。十四歲時，因母親希望三個孩子皆能於父親生日時送一幅作品予父親做為賀禮，因此將貝爾特‧莫莉索與其姊愛德瑪‧莫莉索共同送往向休卡涅（Chocarne）習畫，莫莉索亦開始對藝術產生濃厚興趣。兩年後，因該時的美術學院並不招收女性學生，她因而開始轉而向畫家喬瑟夫‧吉夏（Joseph Guichard）學習，初展天分。吉夏更曾對其父說到：「您女兒們的天份並非僅止於消遣，她們會成畫家的。您是否意識到這所代

愛德華‧馬奈
貝爾特‧莫莉索與紫羅蘭花束　1872
油畫畫布　55×38cm
法國巴黎奧塞美術館藏
（前頁圖）

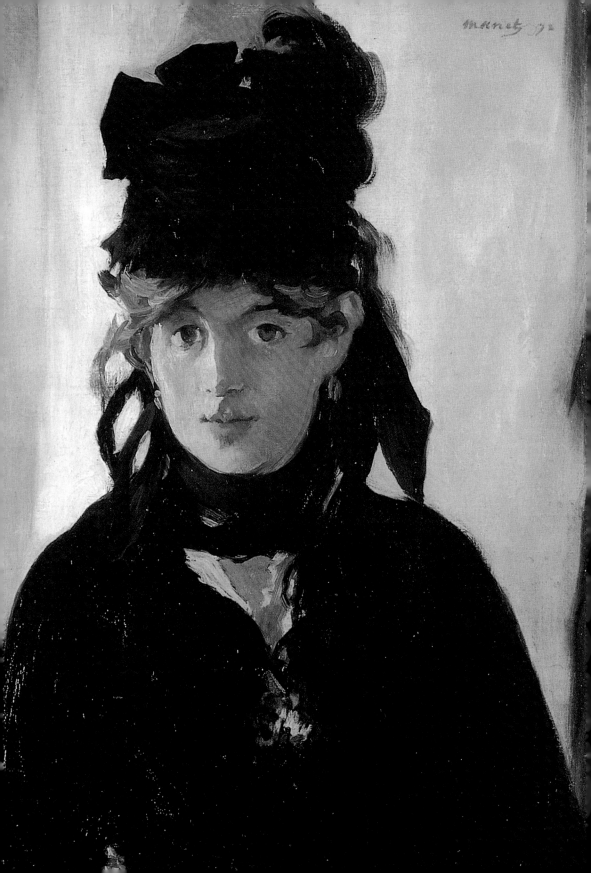

前 言

　　貝爾特・莫莉索（Berthe Morisot 1841-1895）是法國印象派女畫家。印象主義者，在當時的法國即是前衛藝術家，從1874到1886年之間，他們反抗官辦沙龍而舉行的印象派展覽會經常掀起議論，引人注目。莫莉索是1874年首次印象派展覽會發起人，「畫家・雕刻家・版畫等匿名藝術家協會」創立份子之一，她在這次展覽會提出九幅油畫參展。而在共舉行八次的印象派展中，她參展了七次，與畢沙羅同為最忠實成員。

　　貝爾特・莫莉索1841年出生布爾日一個富裕中產階級家庭，是家中的三女，當時生長在良好家教的女孩，除了普通教育，繪畫與音樂學習都是應該接受的生活教養。莫莉索和姊姊愛德瑪都愛好繪畫，在父母支持下從1857年起跟隨里昂畫家吉夏（Joseph Guichard）學畫。後來多次到巴黎羅浮宮臨摹名家作品。1860年進入風景畫家柯洛（Corot）的畫室習畫，四年後繪畫作品入選沙龍。

　　1860年代後半期，加入日後以印象派聞名的年輕藝術家陣容，色彩明亮與活潑筆觸作畫，開始描繪反映現代生活的情景。參展沙龍至1873年為止，之後即與印象派朋友共同發表作品。

　　1874年，莫莉索與愛德華・馬奈之弟尤金・馬奈結婚，1878年生下一個女兒，步上妻子、母親、畫家的人生。莫莉索不僅是一流畫家，還是美麗的貴婦人。

　　愛德華・馬奈首次見到莫莉索時，就被她特殊風韻吸引，莫莉索成為他的好友兼謬斯，1870年馬奈畫了〈憩〉，畫中人就是莫莉索三十歲時的坐姿神態，逼真寫實描寫風格獲得富有現代開創性稱讚。1884年馬奈以油彩描繪莫莉索穿黑色衣飾的正面像〈貝爾特・莫莉索與紫羅蘭花束〉（見右頁圖），更獲得馬垃美極度贊美。

　　莫莉索的繪畫生涯，初期關心印象主義對光的反映，描繪色彩明快的風景、靜物之餘，並搭配有人物在內的室內景物。後期比較廣泛的關心藝術領域，自由暢達的筆法，具有纖細的色彩和造形感覺，洋溢優雅情感，流露女性特有畫境，溫和甜美，作品更細膩，畫風也更自由。這位女性在今日已被公認為19世紀後半葉最傑出畫家之一。世界各地主要美術館，都藏有他描繪日常生活情景的人物畫。〈搖籃〉、〈著舞會服飾的女子〉、〈穿衣鏡〉等都是她的代表作。〈搖籃〉描繪年輕的母親（她姊姊愛德瑪）和入睡的嬰兒，構成極其和諧優雅的畫面，顯得十分純潔而溫馨。

2014年元月寫於《藝術家》雜誌社

Berthe Morisot

目 錄

世界名畫家全集

印象派優雅女畫家

莫莉索

Berthe Morisot

何政廣●主編
鄧聿檠●編譯

藝術家出版社